耍出真健康

楊式太極 精解

香港浸會大學·浸大中醫藥研究所
余寶珠 編著

萬里機構·得利書局

耍出真健康：楊式太極精解

編著
余寶珠

編寫協力
程志偉

編輯
喬健

攝影
高茜嘉　　吳明煒

封面設計
朱靜

版面設計
劉葉青

出版
萬里機構‧得利書局
香港鰂魚涌英皇道1065號東達中心1305室
電話：2564 7511　　傳真：2565 5539
網址：http://www.wanlibk.com

發行
香港聯合書刊物流有限公司
香港新界大埔汀麗路36號中華商務印刷大廈3字樓
電話：2150 2100　　傳真：2407 3062
電郵：info@suplogistics.com.hk

承印
美雅印刷製本有限公司

出版日期
二○一○年八月第一次印刷
二○一一年一月第二次印刷
二○一五年十一月第一次修訂版印刷

萬里機構　　萬里 Facebook

原書名《楊式太極──耍出真健康》

序一

要保持健康的體魄，專家建議成年人每周至少進行3次、每次30分鐘以上的中低等強度運動。現代人進行運動時，大多會選擇球類、跑步、健身、遠足、瑜伽等，而近年亦越來越多人選擇練習相對輕鬆柔和的太極，包括我校多位學者及行政同事，都是"太極高手"。

太極講求平衡，陰陽調和，是一種天人合一、與宇宙及大自然合為一體的運動，能降低肌肉壓力，促進血液循環，令身體平衡穩定、氣血暢行，解決不少都市病。更重要的是，練習太極時需心靜意定，可令大腦皮層得到片刻休息，讓緊張的身軀得以放鬆。

我與作者余寶珠女士在浸會大學共事多年，余女士從事浸大中醫藥研究所的管理工作，並時常撰寫中醫藥科普書籍，將中醫藥深入淺出地推介給市民大眾；她更通曉自然療法、心理療法、太極以及氣功等，體會中醫藥既是一門博大精深的學問，同時也是生活的一部份。

此書圖文並茂介紹楊式太極的各個套路，更附上影片示範，加深讀者記憶，實屬難得。此書可說是坊間資料最齊備的楊式太極書目，特此推薦。

香港浸會大學副校長（研究及拓展）

黃偉國教授

序二

　　眾所周知，運動有助身心健康，強化心肺功能，促進血液循環及增強身體抵抗力。都市人生活繁忙，大多忽略運動的重要。其實，越忙碌的人就越需要運動，好讓身心可以鬆弛下來，效果猶如充電一樣，運動後會更有魄力和衝勁。因此，我不單有定期做運動，而且還在我服務的香港浸會大學推廣運動風氣。

　　我自從在2005年加入香港浸會大學之後，一直關心同事的身心健康以及工作與生活的平衡，並致力為同事安排相關的活動，例如有關藝術、文化、運動（包括太極）等方面的講座和興趣班，及聯誼活動如節日慶祝會和旅行等。我喜見同事的反應相當踴躍，而且這些活動有效地提升員工的士氣和對大學的歸屬感。

　　以往練習太極的多是中、老年人，但隨著社會不斷發展，大眾的保健意識日益提高，近年越來越多年輕人學習太極，不少機構更推出太極課程。長期練習太極的好處，包括降低肌肉壓力，改善血液循環，加強體內器官功能，增加全身肌肉關節活動靈活度，保持精力充沛及延緩衰老等，實在值得推介。此書正好為對太極有興趣的朋友們提供正確的太極知識精要，讓大眾感受學習太極的樂趣。

　　健康是無價的，時刻保持良好體魄才能活出精彩人生。謹以此序恭賀《楊式太極精解》一書第三版出版。

<div style="text-align:right">

香港浸會大學行政副校長暨秘書長

李兆銓

</div>

序三

中醫藥博大精深，源遠流長，是促進人類健康的瑰寶。除了以藥物、針灸、推拿、食療等方式治病外，更注重"治未病"，亦即是"養生"。養生則着重兩大方面，一是食養，二是導引，包括靜神、動形與調氣。對於「導引」，當中以太極拳最能兼收並蓄，能增進個人自身健康。

太極拳講求思想虛靈定靜，套路上下相隨、呼吸氣沉丹田。不單是形體的運動，更是精神的調治，最適合生活繁忙、節奏緊張的都市人。

香港浸會大學中醫藥學院自1998年建立以來，一向積極推動中醫藥教學、研究、醫療服務及科技開發，同時也特別注重中醫藥的科普，造福社群。本書的主編余寶珠小姐，為本院的知識轉移及商務發展人員，由於曾切身體會過太極對身體的裨益，故她努力不懈地推廣太極。她亦是香港太極總會的楊式太極教練，曾在不少本港及國內的太極比賽中屢獲殊榮。

此書內容廣泛，資料詳盡，深入淺出，圖文並茂，不但從運動方面詳細地指導學員正確地學習太極的每個套路，更從中醫經絡學及西方潛意識的層面，剖析太極拳的效用及要訣，是一本不可多得的太極好書。時值《楊式太極精解》一書第三版出版之際，特表祝賀，並欣然為其作序。

香港浸會大學中醫藥學院院長
黃英豪博士中醫藥講座教授

呂愛平教授

序四

太極屬於中國武術，在世世代代歷史演變下，早已脫離武術範疇而進入尋常百姓家，成為男女老少強身健體的運動之一。

太極本身也滲入不少中國道家思想、氣功和養生的觀念，它的博大精深，反映出中國文化源遠流長、浩瀚無邊。單從養生的角度看太極，它又和中醫、經絡等學説緊緊相連，既是運動，又有醫學價值；既是大學問，也是健康生活的一貼良藥。從運動的角度來説，它簡單易學，不但能幫助大家強身健體，更有很好的減壓效果，對忙碌緊張的現代都市人最適合不過。

認識本書作者之一的余寶珠小姐已有一段日子。她給我的印象是有衝勁而多才多藝，對中國文化、中醫和太極尤其熱愛。她和本書另一位作者均是合資格的太極教練，擁有不少學習太極的體驗和心得。在本書中，作者將太極作了廣泛而深入的解説，鉅細無遺地點出各項練習的要點，內容豐富，既深入淺出地引導讀者以安全和正確的步驟練習，又從太極和中醫經絡最基本的知識、概念，到練習時的各項原則、心得等作系統性的解説和總結，無論是太極初學者，抑或想進一步修習太極的人士，本書絕對不可錯過。

香港浸會大學體育學系教授

張小燕

　　學習任何事物，找尋一位好老師非常重要。學習武術，一位好老師尤其重要，因為錯誤地習拳，輕者徒勞無功，重者更會使自己受傷。在古代臨陣對敵，如功夫失誤更會致命。

　　太極拳因其養生功效顯著而廣為人知，所以學習太極拳的人數亦增長迅速；但由於許多教授太極拳的人士都是由老師口述相傳，並沒有任何筆記或文檔，學員稍不留神便會忘掉老師的指導。此外，太極拳不單講求套路的神似，更講求用意不用力，鬆、空、通等。其實，所有武術最終都應該達到鬆的境界，才可以力透三關。這些概念，不但難於理解，亦難於言傳及筆錄。

　　本書作者以文人之筆寫出武人的形與神，打造了一本適合初學者及希望深入了解太極的人士的楊式太極拳學習指南，可謂社會之福。這本書包括了太極的基礎，如熱身運動、基本功法、十要、宜忌等，更從中醫經絡學講述太極的功能及好處，在行拳細節方面又細緻地說明每個套路的動作、要點、作用及相關口訣，使學員易於掌握。書中更從西方潛意識的層面教導學員如何進入鬆的境界，可謂包羅萬有，深入淺出，是一本不能錯過的太極好書，亦可說是每一個太極學員都應該擁有的"啞老師"。

蔡家拳香港區總教練

江　冬

自序

自從走進了中國的醫學與武術氣功世界後，發現中華民族實在有太多美好的東西，但由於過去不重視知識產權，又基於中國人一些不成文的堅持，如所有好的醫術、好的武功彷彿都有其傳授的默然規範，"傳男不傳女"；"傳裏不傳外"或"單傳"等，使中國的醫術與武學發展緩慢。試想想：家裏人不一定就有智慧去接棒；男與女相比較，不一定是男的較女的優秀；單傳的對象不一定最優秀，而可能只是最聽命的學生……這樣下去，歷史的長河只會使這些優秀的遺產發展更受局限。

電腦的世界有 FreeBSD 及 Linux 兩套源碼開放軟件，其共通點是，作者為了使這套軟件更壯大，慷慨地把它放在網上任人取用，同時邀請用家不斷給予改善的意見及方法，使這套軟件變得更完善，而作者則替這些軟件提供相關的技術支援服務而從中取利。這種"多贏"的開發及發展模式，如果能應用於中醫及武術世界，肯定會使其傳承及發揚大放異彩。亦基於這個理念，筆者決定把手中搜集及被確認為最實用的楊式太極拳資料、要訣及口訣等重要元素，與筆者的修練心得共冶一爐，希望學員可以集思廣益，使太極拳的教授及學習更趨專業化、系統化。

此外，書內還有練習太極如何預防受傷的要訣，以提醒學員按部就班，按照正確動作及步驟學習的重要性。而練習太極拳最重要的是持之以恆，這樣才能達到養生的目的。

在這裏我希望感謝黃偉國教授、李兆銓副校長、呂愛平院長、張小燕教授、江冬先生、蔡銳勛師父、黃經揚師父、甘杏顏女士、鄭信安先生、夏泰寧先生、黃慧嫺女士、鄧燕萍女士、廖美芳女士、勞鳳玲女士、程志偉先生及黃錫淇先生一直以來對我的支持和鼓勵。

願以聖經金句與各位共勉：我們的身體是上帝的殿，所以要好好守護。你的意見是我們的動力，如對本書之內容有任何意見，請電郵至：carrypcyu@gmail.com。

余寶珠

目錄

前言

太極，源於易經。意指天地之始，極者變也。太極生兩儀，而兩儀又衍生出四象及八卦，八卦即指八個不同的方位，每個方位隱含不同的意思；所以太極拳可以說是變化無窮的武術。

按照傳統的說法，太極拳起源於道家，太極拳之所以名為"太極"，就是因其講求陰陽合一，以不同的動作及氣勢去配合八卦的八個方位及五個方向，此所謂八門五步十三勢。歷史流傳太極拳五花八門，流派眾多，各見其套路和招式。各門派的太極拳，在招式上雖有不同和側重，但其精神實質，則是相通的。

太極拳本是一種技擊術。講究"以柔克剛，以靜待動，以圓化直，以小勝大，以弱勝強"。而其運動特點是：中正安舒、輕靈圓活、鬆柔慢勻、開合有序、剛柔相濟，動若行雲流水，連綿不斷。即使現代人已不再講求打鬥，楊式太極，以其動作流麗自然，仍能在香港流行起來。

現代人生活緊張，思慮煩多，學習太極拳，如要達至強身健體效果，則要掌握各種訓練技巧，而最重要的是思想及身體上都能達到鬆、空、通。如何才能"鬆"，筆者以為可以應用西方的自我催眠法，運用潛意識，想像自我是水、是雲、是羽毛，飄浮柔軟表面無力，但內藏勁度，這樣身體才能隨心而放鬆，才能用氣打通經絡。如果未能攀上形而上的高端，倘若能每天練習，當其是拳腳肢體運動，亦會達到一定的鍛鍊效果。但練太極之前要有正確的動作及練習條件，而且必須先熱身，否則健身不成反會招至身體的損傷。

太極拳亦可歸類為氣功中的動功，一般人以為動功不會走火入魔，其實，如果練習時太在意呼吸，有可能導致氣悶、氣閉等走火現象。如果過於沉迷在太極拳的優美動作之中，亦有可能會入魔。所以，正確的練習方法尤其重要。

目前的研究證明，太極拳各套路有系統地運動人體的20條經絡，對強身健體有極大的功效，亦對高血壓、心臟病、肺病、關節病、胃腸病，神經衰弱等慢性病有極好的輔助療效。如若持之以恆，便可以修練到太極之養生功效。

余寶珠

太極拳基本功法

步法

 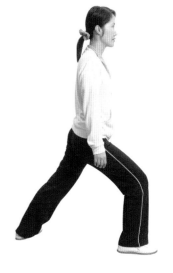

1 騎馬步

- 兩足距離與肩齊,足尖與胸部方向一致,兩胯(腿髖關節下曲)、兩膝下曲,膝蓋不可過足尖,力貫足底及胯部。

2 前弓步

- 兩腿前後分開,前腿屈曲,前足尖方向與胸部一致(可稍向內,不可向外),前膝曲(不可過足尖),後腿如箭般繃直。
- 後足尖稍向外約45度,兩腿左右之間距離與肩齊,兩腿不可重疊於同一直線上,前後腿之距離視學員之腿長短而定,無一定標準。

重心

騎馬步看似把全身力量平均分佈於左右腿,但同時便於兩腿分虛實。左腿實,右腿即虛,右腿實,左腿便虛。

套路應用

雲手、十字手。

注意

臀部不可向後凸或身向前傾,必須保持全身中正。馬步的高低,視乎個人肌肉力量,可按步就班,先高後低慢慢鍛煉,但須注意意比力更重要。

重心

70%在前腿,30%在後腿。

套路應用

正弓步:摟膝拗步、野馬分鬃、扇通背、撇身捶、指膛捶、斜飛勢。

側弓步:玉女穿梭、打虎勢、彎弓射虎。

注意

身不必過份端直,可放鬆稍稍向前。

術語解釋

1. 以腳踝為軸,腳指向外轉為 **撇**;
2. 以腳踝為軸,腳指向內轉為 **扣**;
3. 大拇趾向身體轉為 **內旋**;
4. 尾趾向身體轉為 **外旋**;
5. **拳心方向** 為握拳後手心之方向;
6. **拳眼方向** 為握拳後小孔方向,握拳宜握平拳,即拇指要與其餘四手指平齊。

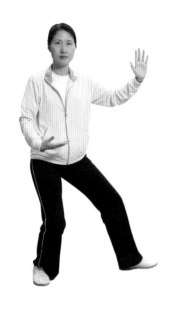 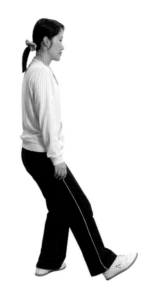

3 後坐步

- 兩腿前後分開，後腿屈曲，膝曲（不可過足尖），足尖向外（約45度），前腿微曲，足尖方向與胸同一方向，兩腳掌貼地。
- 兩足之左右距離與肩齊，兩足不可在同一直線上，兩足之前後距離視學員之腿長而定。
- 右腿在後，稱右後坐步。
- 左腿在後，稱左後坐步。

4 丁字步

- 兩腿前後分開，後腿屈曲，膝曲（不可過足尖），足尖向外（約45度），前腿微曲，足尖方向與胸同，前足尖翹起向天，腳踝貼地。兩足之左右距離與肩齊，兩足不可在同一直線上。兩足之前後距離視學員之腿長而定。
- 右腿在前，稱右丁字步。
- 左腿在前，稱左丁字步。

5 鈎字步

- 兩腿前後分開，後腿屈曲，膝曲（不可過足尖），足尖向外（約45度），前腿微曲，足尖方向與胸同，後腳掌貼地，前足踝離地提起，足尖輕貼地上。
- 兩足之左右距離與肩齊，兩足不可在同一直線上，兩足之前後距離視學員之腿長而定。
- 右腿在前，稱右鈎字步。
- 左腿在前，稱左鈎字步。

重心

　　前腿40%，後腿60%。

套路應用

　　如封似閉、倒攆猴。

注意

　　前腿不可過直。

重心

　　後腿90%，前腿10%。

套路應用

　　白鶴亮翅、海底針、高探馬、上步七星、退步跨虎。

注意

　　重心全放在後腿，前腿不用力，目的是留前腿作攻擊方之用。一般前腿可踢出以攻擊對手。

重心

　　前腿10%，後腿90%。

套路應用

　　提手上勢、手揮琵琶、肘底捶。

注意

　　此步通常是一過度步法，如前有去路可向前腳掌踏實，成為弓步，如前無去路，可向後退。

手勢

1 掌

- 掌宜微曲如有大碗在其中，不可過直或過曲，手指之間稍微散開，不應緊貼，但亦不可過份散開，出掌時，掌尖應向天，現出掌根，即大小魚際之處，用以攻擊對手。

2 拳

- 握拳法為四平拳之握法，先將食指、中指、無名指及尾指接向手心，再接下拇指，握拳應鬆不應緊，目標是由拇指一方可見小孔透視至尾指另一端，出拳時腕骨要正向，不可屈曲，否則易被對方扭傷。以食指、中指、無名指及尾指的指根擊人為對。

3 肘

- 肘要常墜，肘尖向地面，切勿橫向出手肘，肘切勿過膝，否則易失重心。

身法

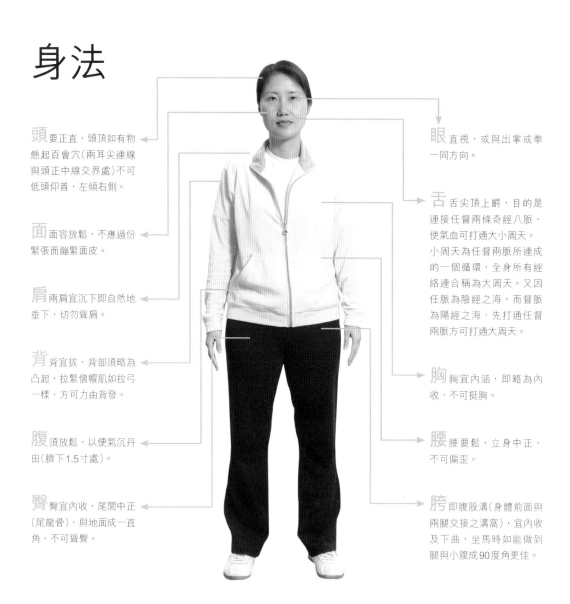

頭 要正直，頭頂如有物懸起百會穴（兩耳尖連線與頭正中線交界處）不可低頭仰首，左傾右側。

面 面容放鬆，不應過份緊張而繃緊面皮。

肩 兩肩宜沉下即自然地垂下，切勿聳肩。

背 背宜拔，背部須略為凸起，拉緊僧帽肌如拉弓一樣，方可力由背發。

腹 須放鬆，以便氣沉丹田（臍下1.5寸處）。

臀 臀宜內收，尾閭中正（尾龍骨），與地面成一直角，不可聳臀。

眼 直視，或與出掌或拳一同方向。

舌 舌尖頂上齶，目的是連接任督兩條奇經八脈，使氣血可打通大小周天。小周天為任督兩脈所連成的一個循環，全身所有經絡連合稱為大周天。又因任脈為陰經之海，而督脈為陽經之海，先打通任督兩脈方可打通大周天。

胸 胸宜內涵，即略為內收，不可挺胸。

腰 腰要鬆，立身中正，不可偏歪。

胯 即腹股溝（身體前面與兩腿交接之溝窩），宜內收及下曲，坐馬時如能做到腿與小腹成90度角更佳。

心法、呼吸法

① 盡量做到心無雜念，集中思想於丹田位置，即使雜念來困擾你，可以把它輕輕放開，再行集中。

② 呼吸，在初學時，應以自然呼吸為尚。

③ 學員可以在掌握各套路及招式的細節後，便可盡量將呼吸與動作配合。

動作與呼吸配合的基本規律見下表：

吸	陰	柔	虛	蓄	合	升	退	屈	起	奇	吞	輕	迁	弛	收	靜	內
呼	陽	剛	實	發	開	降	進	伸	落	正	吐	沉	直	張	放	動	外

熱身運動

　　熱身運動對學員極其重要。20歲以下的年青人血氣方剛，身體中的血液循環處於良好狀態，所有筋脈肌肉均得到血液充分滋養，即使動作較快也不容易受傷。但隨着年齡增長，25歲以後人體機能就逐漸開始退化，血液循環變差，必需要有足夠時間的熱身，方可使肌肉筋腱得到血液滋養，才不致於造成運動損傷。

　　人體有幾個重要的關節，包括：

1. 頸部關節；　　2. 肩關節；　　3. 肘關節；　　4. 腕掌關節；　　5. 手指關節；

6. 腰骶關節；　　7. 髖關節；　　8. 膝關節；　　9. 足關節；　　10. 趾關節。

　　每個關節均有肌肉、筋腱附着，故在熱身時應顧及這些關節，使全身肌肉充分充血及軟化，打起太極拳來動作自然瀟灑流暢，如行雲流水。

> **注意**
>
> 　　如學員曾有關節脫臼問題，應先請醫生或物理治療師，方可決定能否學習以下各動作。

1 頸部關節熱身運動

用頭部寫米字

- 頸自然放鬆，眼平視，為原位。
- 由原位開始，頭向天仰至後頸肌肉拉緊，眼望天，停留10秒，頭返回原位，眼平視，頸後肌肉放鬆。由原位頭垂下，至後頸肌肉拉緊，眼向地望，停留10秒，頭返回原位，眼平視，頸後肌肉放鬆，重複動作8次。
- 由原位頭向右轉動至左頸肌肉拉緊，眼望右，停留10秒，返回原位，由原位頭向左轉動至左頸肌肉拉緊，眼望左，停留10秒，返回原位，重複動作8次。

- 由原位頭向右上角轉動至右頸肌肉拉緊，眼望天，停留10秒，返回原位，由原位頭向左上角轉動至左頸肌肉拉緊，眼望天，停留10秒，返回原位，重複動作8次。
- 由原位頭向右下角轉動至左頸肌肉拉緊，眼望地，停留10秒，返回原位，由原位頭向左下角轉動至右頸肌肉拉緊，眼望地，停留10秒，返回原位，重複動作8次。

（如學員曾有關節脫臼問題，應先請教醫生或物理治療師，方可決定能否學習以下各動作。）

2 肩關節

擴胸
- 全身放鬆，雙腳齊肩站立，將雙手交叉抱於胸前為原位。
- 雙手向後用力打開胸膛，返回原位，重複8次。

轉肩
- 全身放鬆，雙腳齊肩站立，將手指輕放在前肩部為原位。
- 將肩關節向前後轉，返回原位，重複8次。
- 由原位將肩關節向前轉，返回原位，重複8次。

3 肘關節

屈肘
- 全身放鬆，雙腳齊肩站立，雙手下垂，手心向身體為原位。
- 右手放鬆向肩部內屈，拍打後肩部，左手向右脅側屈，並拍打右脅部，返回原位，重複8次。
- 左手放鬆向肩部內屈，拍打後肩部，右手向左脅側屈，並拍打左脅部，返回原位，重複8次。

4 腕掌關節

轉腕

- 全身放鬆，雙腳齊肩站立，雙手下垂，手心向身體為原位。
- 手腕向外轉，返回原位，重複8次。
- 手腕向內轉，返回原位，重複8次。

5 手指關節

拉指

- 全身放鬆，雙腳齊肩站立，兩手十指交叉於胸前為原位。
- 手掌向天用力伸展，返回原位，重複8次。
- 兩手十指交叉於胸前為原位，反手向前推出，返回原位，重複8次。

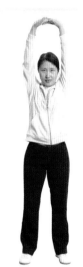

6 腰骶關節

玉帶環腰

- 全身放鬆，雙腳齊肩站立，雙手下垂，手心向身體為原位。
- 將腰向左而右轉，返回原位(有如轉呼拉圈)，重複8次。
- 將腰向右而左轉，返回原位(有如轉呼拉圈)，重複8次。

7 側彎身

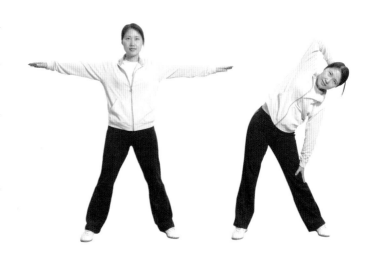

- 全身放鬆，雙腳齊肩站立，雙手與肩平，手心向地為原位。
- 右手叉右腰，左手向上伸，手心向頭頂，腰向右側彎下，保持10秒，返回原位，重複8次。
- 左手叉左腰，右手向上伸，手心向頭頂，腰向左側彎下，保持10秒，返回原位，重複8次。

8 髖關節

轉腿

- 全身放鬆，雙腳齊肩站立，雙手下垂，手心向身體。
- 左手扶欄杆，左腳單腳站立，右腿屈曲至90度，右腿再向內轉，返回原位，重複8次。
- 右手扶欄杆，右腳單腳站立，左腿屈曲至90度，左腿再向內轉，返回原位，重複8次。

9 膝關節

踢腿

- 全身放鬆，雙腳齊肩站立，雙手下垂，手心向身體
- 右膝向後縮起為原位，再用力向前踢，返回原位，重複8次。
- 左膝向後縮起為原位，再用力向前踢，返回原位，重複8次。

壓腿

- 全身放鬆，雙腳齊肩站立，雙手下垂，手心向身體為原位。
- 左腿單腳站立，右手拿住右腿足踝，用力將之向後貼向右臀部，保持10秒，返回原位，重複8次。
- 右腿單腳站立，左手拿住左腿足踝，用力將之向後貼向左臀部，保持10秒，返回原位，重複8次。

10 足關節

轉踝

- 全身放鬆，雙腳齊肩站立，雙手下垂，手心向身體。
- 左腿單腳站立，右腿屈曲至90度為原位，足踝向外轉，返回原位，重複8次，足踝再向內轉，返回原位，重複8次。
- 右腿單腳站立，左腿屈曲至90度為原位，足踝向外轉，返回原位，重複8次，足踝再向內轉，返回原位，重複8次。

11 趾關節

撐趾

- 坐下，赤足，足跟著地或單腳站立，另一腿屈曲成90度亦可。
- 腳趾同時向足心用力收縮，腳趾同時用力向外撐，重複8次。

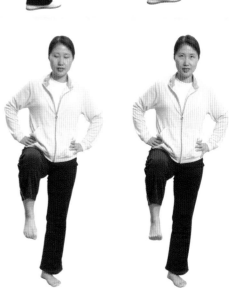

預防受傷要訣

太極是一項養生的運動，但近來經常聽聞學員因學習太極而受傷，究其原因，不外乎是師資不良，學員求勝心切，又或是缺乏熱身所致。除了熱身之外，行拳時動作正確與否，重心是否把握得宜，亦是引致受傷的重要因素。以下將詳細剖析四大常見的傷患問題：

1 膝蓋受傷

學習太極拳最常見的受傷部位為膝部。由於太極拳所有動作均需屈膝，如果學員本身已有軟骨退化問題，練習太極很容易令問題惡化。如果膝軟骨正常，膝痛多是由於重心位置錯誤，股四頭肌受力過度引起肌腱的起止點過勞造成痛楚，另一方面亦有可能是動作錯誤引起韌帶受傷。要防止膝痛，學員要注意四大原則：

- 在任何情形下膝蓋不可超越足尖。
- 在任何情況下膝尖與足尖的方向必須一致。
- 練習平馬步時必須將重心或力點放在胯部及足部而非膝部。
- 練習弓步時，重心在前足之後及後足之前，想像由前足踝到後足踝之間的距離全長分為五點，重心在第二及四點上。
- 用意念想像自己全身放鬆不要着力於身體任何一點，可減少膝蓋的負擔。

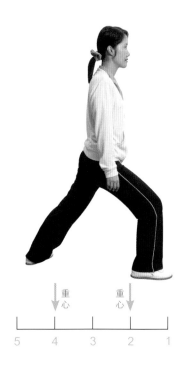

2 腰部受傷

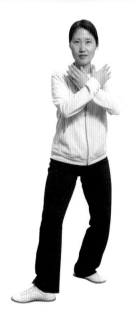

腰部亦是常見容易受傷的位置，常在轉身時因身軀重心位置不正確，或足部位置不當，或身體動作不協調而引起，要防止腰部受傷要注意以下四大原則：

- 身軀要正直，不向左右或前後歪斜。
- 轉身時先將足部位置調校在容易轉身的位置，以便減少阻力（要轉身的腳足位與胸形成180度）。
- 轉身時虛腳微由外向內移，協助重心腳轉身。
- 轉身時全神貫注，使全身動作協調無間。
- 轉身時重心腳要微曲。

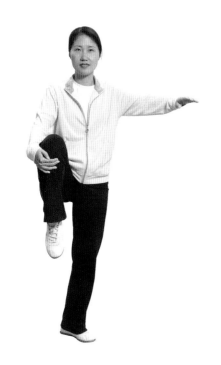

3 胯部及股骨受傷

胯(即腹股溝位置)即身前軀與大腿連接處,此部位在練習太極拳中極為重要。

要防止胯部受傷,特別注意練習"下勢"動作時要格外小心,不要強行追求胯部越低越好,按能力而為。如希望超越自己,應多鍛鍊胯部耐力,應多做蹲下動作或於床上做抱膝動作及轉股動作。

抱膝動作

* 平臥,將右腿屈曲,右手抱膝,盡量使膝與腹之間的距離減少,做8次。
* 平臥,將左腿屈曲,左手抱膝,盡量使膝與腹之間的距離減少,做8次。
* 站立,左手扶椅子或桌子,左腳為重心,右腿屈曲,然後向內轉8次,向外轉8次。
* 站立,右手扶椅子或桌子,右腳為重心,左腿屈曲,然後向內轉8次,向外轉8次。

4 頸部受傷

這種情況亦時有發生,主要原因是肩部未能放鬆,或頭部沒有隨轉腰動作方向轉動。要防止頸部受傷,學員應注意以下三大原則:

* 沉肩墜肘,墜肘才可以沉肩,沉肩後頸肩之間的關節才可以放鬆,便於頸部隨脊柱及腰部同時轉動。
* 頸部不可向左右歪斜或前後凸出,要正直。
* 頸部不應獨立轉動,當學員轉腰時頭、背、腰要連成一線地轉動,眼神望出拳方向。

太極拳宜忌

練習地點

✅ 宜選空氣清新清靜的公園、草地，吸收大自然的清氣。

✅ 宜選有樹蔭或有頂棚的地方練拳，免招烈日暴曬，受風吹雨打。

✅ 宜選空曠地方，避免行拳時身體移動觸及他人或物件招致損傷。

✅ 遠離墓地、陰氣重及不潔淨之地，否則易在精神高度集中時及放鬆時走火入魔。

❌ 切忌在當風、暴曬之處練拳，否則行拳時毛孔大張，恐會引致傷風感冒。

❌ 切忌在人聲嘈雜地方練拳，會導致注意力不集中。

❌ 勿在太狹小之空間行拳，免使身體碰傷。

❌ 勿選空氣混濁之地，以免在腹式呼吸時吸入更多廢氣，而造成適得其反的效果。

❌ 切忌在容易受到其他人騷擾的地方練習，否則易遭驚嚇，使氣滯不通。

習拳服裝

✅ 以鬆身透氣衣服為宜，衣服要覆蓋全身，不宜穿短袖衣服或短褲，避免在出汗時受涼或受蚊蟲滋擾。

✅ 宜選生膠底、結構輕巧的運動鞋，底薄有轉紋為佳，使之易於轉身；物料以透氣柔軟為宜，可使穿者舒適放鬆。

❌ 不宜穿緊身衣服，以免影響呼吸。

練習後注意

打拳後30分鐘內避免做以下事項，方可達到養生目的。

❌ 不可立刻飲冷水。因身體五臟六腑中氣血已在循環狀態，冷水會使氣血凝滯，影響脾胃及身體健康。

❌ 不可立刻用冷水洗浴。由於體內外正在放鬆，血液循環處於極佳狀態，冷水泡浴會使體表血脈凝滯，影響健康。

❌ 不可立刻當風站立。練拳後身體毛孔張開發汗排出毒素，如當風站立易招風邪外感。

❌ 不可立刻坐臥。打拳後身體十二經絡運行無阻，臥下易使血沖向心臟，傷心脈；坐下來會使血凝於長強穴(肛門前六位)，易生痔瘡。

選師注意

對於選擇老師，學員可能有各自的喜好或要求，所以有些學員會不惜工本或時間選名師習拳，而另一些則務求方便、便宜或速成。

一位認真教拳的良師最少要有以下三個特質：

✓ 一位好老師會預先告訴學員什麼可以做，什麼不可以做。

✓ 一位好老師不應同時教授太多學員，否則根本無從留心每個學員的進度，不能及時糾正謬誤。

✓ 必須替學員糾正錯誤的動作。有些導師只教拳不糾錯，初學者難以有自知之明，最後只會越練越錯，積習難以改善。有些學員甚至會弄傷身體。

太極拳十要

一、虛靈頂勁

古本為（虛靈定靜）。太極十要中的第一要，最難為初學者了解，拳最為重要亦主張用意不用力，主意念不重套路，而虛靈定靜四字正是指出練習太極的心法。

虛： 即指不實空虛。太極拳要求學者心無雜念，心中空洞，不執着，才能氣沉丹田（臍下1.5寸），與大自然合而為一。並能觀察敵方於微，做到後發先至。

太極中每一套路均分虛實，目的是要使敵人防不勝防，人實我虛，人虛我實，實者忽可變虛，虛者又可變實，使敵人防不勝防，能分虛實才可以做到靈巧不滯，步法穩健。

靈： 即是巧。空明通透，沒有一絲呆滯之感，行拳時慢而不停，動作要貫串，一動全身皆動，不用拙力，四兩撥千斤，就能做到靈巧，靈巧貫串則敵人不可乘虛而入。

定靜： 孔子《論語》中說："知止而後有定，定而後能靜，靜而後能安，安而後能慮，慮而後能得"。目標明確，心自然可以靜下來，心靜下來自然沒有煩燥不安之感，安定下來的人自可思慮周全。思慮周全定可達成目標。

太極拳重養生，學者練後感受其益處，自然心中安靜無懼。神定自然可以放鬆身體，讓氣血暢行於體內，如真的要用來對打自然勝人一籌。

頂勁： 意思略為牽強，懷疑是誤抄所致。如真要解釋頂勁，意思是頭面要正直，頭中百會穴（頭正中線與二耳為交界處），如有線把頭拉起。

穿企領衣服，頸項要做到不貼衣領，行拳方可做到鬆空，氣血才可做到通。

二、含胸拔背

含胸： 指胸不能挺，還須略為內收，一挺胸氣便向上，上重下輕，腳易浮起人便易失重心。含胸可以使氣沉丹田，重心放於腳下較為穩定，並可引動腹式呼吸。

拔背： 胸內收，背自然有稍為拉開的感覺，拔背使氣貼於脊柱，力由背出。即力由腳至腰至背發出，自能比用手發力的威力大數倍。

三、鬆腰

腰是一身的主宰，能將腰放鬆，自能立身中正，不偏不倚，力自能盤於雙腳，下盤穩固，一切動作方可上軌道。此外一切動作之虛實皆源於腰際，腰鬆自可使力由腳至腿至腰至背至手。比之於用手發力，力量可以增強數倍。

此外腰能鬆開，氣亦可聚於丹田，達到腹式呼吸養生的效果。腹式呼吸的好處是以人體的橫膈膜往下移，帶動肺部的空腔擴大，達致空氣自然流入人體，吸入更多氧氣的目的。人體血中含氧量增加，人的精神及健康一定能改善。

四、分虛實

太極拳每一套路均分虛實。虛為陰，實為陽，陰陽相濟方算懂得勁為何物。

- 把全身力量放在左腿上，稱為左實，左腿實，右腿必須虛。
- 把全身力量放在右腿上，稱為右實，右腿實，左腿必須虛。
- 腿能分虛實動作才可靈活運作，否則定會步伐滯重，立身不穩，而易被對手牽動。
- 能分虛實，亦易於閃避對手，假如對手攻我左方，而左方為實方，我可採取兩種策略，可用右腳(虛腳)攻之或可將左腳由實變為虛腳(右腳由虛變實)，轉腰禦對方之力。
- 如不分虛實，反應肯定不可能靈巧，不可以虛實互換，而被對手推動。

五、沉肩墜肘

沉肩：將肩臂放鬆，有如墜下來一般，沉肩的目的亦是讓氣往丹田下沉。如氣隨肩上升，人易失重心，而全身亦難於發力。

墜肘：意思是把肘部即手踭垂下，垂肘是為了沉肩，肘不垂，肩臂不其然會提起來，亦同時會使氣不能往丹田下沉，氣不往丹田走，難以用腰發力，影響出拳的巧勁。

此外，太極拳處處講求手的動作要圓融陰柔，沒有拙直剛硬之感。如果肘直，肩提，則是拙直與剛硬兩錯齊犯，如果以拙力行拳，會使筋骨血脈氣血停滯，運動不靈，難以制敵。

六、用意不用力

太極講求用意不用力。用意就是指學太極之人要有以下四項與前人不同的思想及信念：

- 用力不但不會達致最強的殺傷力，反而會使肌肉僵硬影響力量；反之放鬆自己，才可以發揮最強的力量。
- 越健碩，肌肉越發達的人，力量並非最強。因其往往收肌組群較發達，而此組肌肉並非發力的肌肉。
- 發力的終點並不止於敵人的身體或手腳，而是在無限遠。這樣力量才可更具穿透性。
- 太極拳主張用意念，要求學者集中精神，去除雜念，全身放鬆，這樣才可以使全身經絡血脈暢通無阻。以意馭氣，意到即氣到，如此氣血流注，周流全身十二經絡與奇經八脈，日積月累，自能使出內勁。此所謂"極柔軟然後能極堅剛"，亦即"百煉鋼化為繞指柔"。

七、上下相隨

由眼至腳都要貫串，使全身成為一個整體，以腰為中樞通過脊柱，勁發於指掌之間，在行拳時眼神亦會隨動作而轉動。

這樣上下相隨，以意帶氣，方可以使整套拳有神氣。

八、內外相合

內外相合有兩重意思，內三合指心與意合，意與氣合，氣與力合。心念集中，虛空清靈，意念自能清晰，精神才可提起，精神提起意到氣便到，氣到自然能發揮勁力。而外三合指的是肘，膝及踝三部一致，要做到外三合要立身中正，以腰運拳。

太極拳有開有合，所謂開即拳向外打開（放出）。此時心意亦要打開，才可放人千里；所謂合即拳向內收，而心意亦要內合，內外合為一氣則渾然不斷，行拳流暢自然。

開為陽，合為陰，陽陰合一其化生無窮。

九、相連不斷

太極拳強調每一套路須相連不斷，目的是要使全套拳路周而復始，循環無端，運勁如抽絲。這有利氣血於身體內行通流轉，無有阻滯，亦利於防禦對手。此外，套路間若有中斷，會使氣血忽行忽止，無助於氣血於體內暢行打通經脈。

十、動中求靜，動靜合一

動便是開，靜便是合。一動全身皆動，一靜全身皆靜，而動靜要合一。

太極拳以靜制動，要求行拳愈慢愈好。動作慢可調較呼吸，深長的呼吸，即丹田呼吸，使血中含氧量提升，改善血液循環，提升健康。

慢亦有助於知己知彼，學員可於慢之中改善自己的動作及策略，並於慢中感受以慢打快，後發制人。

楊式太極拳傳統套路85式

拳路名稱表

1. 預備式	23. 扇通背	45. 如封似閉	67. 搬攔捶
2. 起勢	24. 撇身捶	46. 十字手	68. 攬雀尾
3. 攬雀尾	25. 進步搬攔捶	47. 抱虎歸山	69. 單鞭
4. 單鞭	26. 上步攬雀尾	48. 斜單鞭	70. 雲手
5. 提手上勢	27. 單鞭	49. 野馬分鬃	71. 單鞭
6. 白鶴亮翅	28. 雲手	50. 攬雀尾	72. 高探馬帶穿掌
7. 左摟膝拗步	29. 單鞭	51. 單鞭	73. 十字腿
8. 手揮琵琶	30. 高探馬	52. 玉女穿梭	74. 進步指襠捶
9. 左右摟膝拗步	31. 左右分腳	53. 攬雀尾	75. 上步攬雀尾
10. 手揮琵琶	32. 轉身蹬腳	54. 單鞭	76. 單鞭
11. 左摟膝拗步	33. 左右摟膝拗步	55. 雲手	77. 下勢
12. 進步搬攔捶	34. 進步栽捶	56. 單鞭	78. 上步七星
13. 如封似閉	35. 翻身撇身捶	57. 下勢	79. 退步跨虎
14. 十字手	36. 進步搬攔捶	58. 金雞獨立	80. 轉身擺蓮
15. 抱虎歸山	37. 右蹬腳	59. 左右倒攆猴	81. 彎弓射虎
16. 肘底看捶	38. 左打虎	60. 斜飛式	82. 進步搬攔捶
17. 左右倒攆猴	39. 右打虎	61. 提手上勢	83. 如封似閉
18. 斜飛式	40. 回身右蹬腳	62. 白鶴亮翅	84. 十字手
19. 提手上勢	41. 雙峰貫耳	63. 左摟膝拗步	85. 收勢
20. 白鶴亮翅	42. 左蹬腳	64. 海底針	
21. 左摟膝拗步	43. 轉身右蹬腳	65. 扇背通	
22. 海底針	44. 進步搬攔捶	66. 轉身白蛇吐信	

為力求詳細，筆者從多本好書中尋求最實用的內容（從傅鍾文的《楊式太極拳》節錄了每個套路的動作和要點，楊澄甫著的《太極拳用法》及曾超然著的《太極拳全書》剪裁每個套路的作用，香港太極總會傳授的口訣），並加以編輯及加上現代用語，以便讀者更容易明白。

拳路方位圖

所有拳路均有一定的方向，通常一套拳的起勢，一般定為面向南方，此為正面，由於太極拳所有套路涵蓋東南西北360度全方位的位置，而收勢時學員必須返回起勢之地點，故學員宜小心掌握步幅。

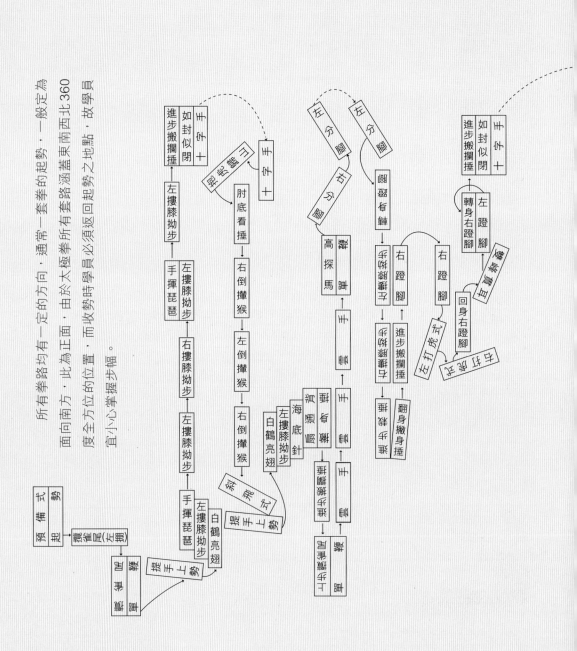

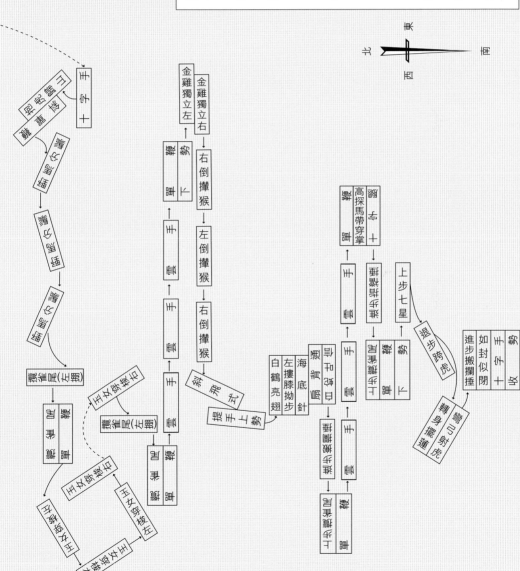

說明

1. 本圖大致標示了整套楊氏太極拳所進行的路線和方向。

2. 拳式從左到右和從右到左都是在一條路線上來回進行的。

3. 在長方格內的名稱，如雲手是標示該式向南，而直寫名稱如左摟膝拗步，是標示該式向東。其他可根據路線圖類推。

4. 兩方格相連接和兩方格有一角相連接者，都標示是在前一式的原位進行的；其中偶有加箭咀者，是標示後一式的轉身方向。後一式在前一式的原位處略路有移動，則以等形式標示。

5. 拳式的進行方向，除兩方格相連接外，都用箭頭標示。

6. 兩方格間有空檔空者是標示後一式要上步、空檔較軟小者，上步亦軟小。

7. 座線標示與後一式的適當銜接，並非重複模式子。

東
北　　　南
西

29

 正確 錯誤

* 兩足齊肩平站,腳尖向前,身體自然直立,兩臂自然下垂,眼向前平視。

要點

❶ 要求"虛領頂勁"、"氣沉丹田"、"尾閭中正"、"含胸拔背"放鬆全身,做到"立身中正安舒",這幾點要求為太極拳所有動作的共同要點,鍛鍊時須時刻記住並貫串於整套動作之中。

❷ 兩臂下垂,肩關節要放鬆,手指自然微屈。

❸ 精神要自然提起,心要靜,不要有絲毫雜念。

作用

調整呼吸,使氣沉丹田。

口訣

兩腳齊肩站立,兩手放側面。

(全書口訣中括弧部分為方向指示,學員熟習後可將之刪除。)

所有拳路均有一定的方向,通常一套拳的起勢,一般定為面向南方,此為正面,由於太極拳所有套路涵蓋東南西北360度全方位的位置,而收勢時必須返回起勢之地點,故宜小心掌握步幅。

為力求詳細,筆者從多本好書中尋求最有用的內容(從傅鍾文的《楊式太極拳》節錄了每個套路的動作和要點,楊澄甫著的《太極拳用法》及曾超然著的《太極拳全書》集每個套路的作用,香港太極總會傳授的口訣),並加以剪裁及加上現代用語,以便讀者更容易明白。

第二式
起勢

 ✔ 正確　 ✘ 錯誤

要點

① 集中精神。

② 兩肩不可以聳起、緊張或用力，必須鬆開下沉，兩臂前舉時兩肘不可以挺直，須有微屈下墜之意。

③ 要做到坐腕，所謂坐腕，就是把掌根下沉，手指節微微上翹，但不可用力翹起，必須自然，這樣才能夠把勁貫至掌根，手指也有所感覺。

④ 所有動作之間必須連接，不可停斷，要求速度均勻、綿綿不絕、一氣呵成。

⑤ 五指要自然舒展，不可用力張開，也不可鬆懈、彎曲，手指宜自然合攏，掌心要微呈凹形。

⑥ 臂與身軀最少須相距一個掌位，不要太貼，使身體易於放鬆。

⑦ 兩掌提起時要由脊而肩而臂而肘而手。

⑧ 想像有一浮球於水中，由地面升上，再由你按下。

作用　使氣沉丹田，集中精神。

口訣

轉手，兩手上升下按。

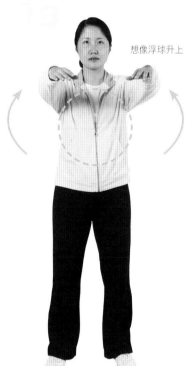

想像浮球升上

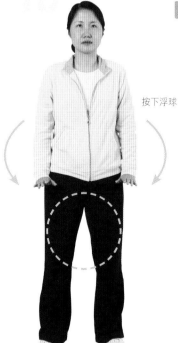

按下浮球

動作明細

① 以腳踝為軸，腳指向外轉為撇；

② 以腳踝為軸，腳指向內轉為扣；

③ 大拇指向身體轉為內旋；

④ 尾指向身體轉為外旋；

⑤ 拳心方向為握拳後手心之方向；

⑥ 拳眼方向為握拳後小孔方向，握拳宜握平拳，即拇指要與其餘四手指平齊。

口訣明細

口訣中括弧部分為方向指示，學員熟習後可將之刪除。

1a

• 兩臂徐徐向前內旋並平舉至與肩齊高，兩掌相距同肩寬，掌心向下。

1b

• 兩肘下沉，自然地帶動兩掌徐徐向下按至胯前，手指仍向前，掌心仍向下，眼向前平視。

第三式
攬雀尾

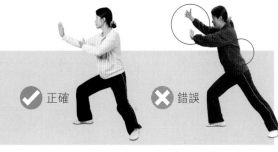

✅ 正確 ❌ 錯誤

要點

① 身體左右轉動時要以腰為軸,身體仍須正直。

② 身、手、足等方面的動作都須輕柔緩慢,速度均勻。

③ 身、手、足等方面的動作要做到協調一致,切記要做到"一動無有不動,一靜無有不靜"。

④ 凡步邁出都必須輕靈"分清虛實"。要做到"邁步如貓行"。

⑤ 凡弓腿(前腿),弓腿之膝不可超出腳尖;蹬腿(後腿)的腳掌和腳跟要全部着地,腿也不可蹬得挺直。

⑥ 右臂前掤須與肩平,不可偏高或偏低;掤出時肩關節不可前探;不可過於前掤,身體不可前傾。

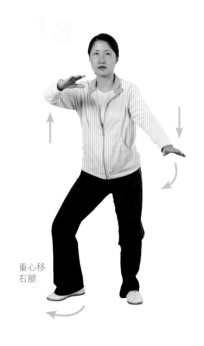

重心移右腿

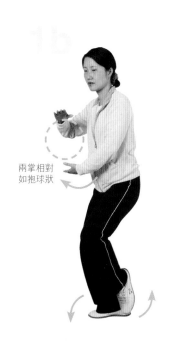

兩掌相對如抱球狀

左掤

1a

- 身體先向左再向右轉45度,隨轉體時,右腳尖外撇45度,重心漸漸移於右腿,右腿屈膝微蹲,左腳經右踝內側向右提。

- 右掌隨轉體自下經腹前而上,在右胸前向左向裏向右抹轉一小圈,掌心向下。

作用 假設敵人在前面用左手攻擊,我以右手搜敵的左手向右牽引。對方如將手抽回,我左手即隨其抽回之勢向敵人腋背處作掤擊。

1b

- 左手也同時經腹前由左向右弧形移至右掌下方,左臂外旋使掌心翻朝右向上方。

- 兩掌相對如抱球狀,右肘稍墜,略低於腕,兩臂呈弧形。

- 眼隨轉體平視轉移,眼神稍先於右臂到達,並要顧及右臂。

轉腰，雙手劃弧(先轉左再回腰)。
撤右腳(45度)，右抱球(右手在上)。
出左腳，攻左腿，左掤(左手背向外、右手背向天)。
扣左腳，左抱球(左手在上)。
出右腳，攻右腿，右掤(右手背向外、左手背向天)。

撤左腳(45度)，坐馬、轉掌。
轉腰(向左45度)，回腰，反左掌，左手搭右手脈門。
擠(攻前)，兩手分。
下按，上推，平掌(不高過膊頭位)。

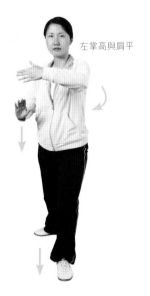

左掌高與肩平

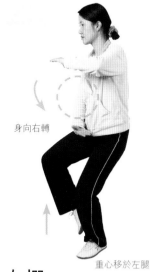

身向右轉

重心移於左腿

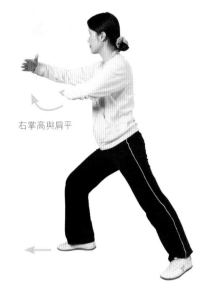

右掌高與肩平

右掤

1c

- 右腿繼續漸漸下蹲，左腳向左前邁出一步，先以腳跟著地，隨著重心漸漸移向左腿而至全腳踏實，弓左腿、蹬右腿，成左弓步。
- 當左腳前邁時，身體稍向左轉，當左腳跟一著地，身體即漸漸右轉，同時左肘稍屈，以左前臂向左上弧形掤出，左掌高與肩平，掌心微向裏。
- 右掌向前向右弧形下摟至胯上，掌心向下，手指向前，坐腕，指節微向上翻；眼向前平視，眼神要關及左掌。
- 扣左腳45度，腳尖斜向西南，身向右轉。

2a

- 重心漸漸全部移於左腿，身體微左轉，右腳經左踝內側弧形向前提起，隨轉體時，左肘向左後方微下撤，自然帶動左掌下移於左胸前，左臂內旋使掌心漸漸翻向下方。
- 右掌同時向左弧形抄至腹前，右臂外旋使掌心翻向上方，與左掌成抱球狀，兩臂均呈弧形；眼神略顧左臂後撤，即漸漸轉向右臂前方平視。

2b

- 右腳向前(西)邁出，先以腳跟著地，隨著重心漸移向右腳而至全部踏實。弓右腿，蹬左腿，成右弓步。
- 身體微向右轉，隨着轉體，右前臂同時向右(西)上掤，右掌高與肩平，肘稍低於掌；左掌隨右臂向前推出。
- 眼向前平視，眼神並要顧及右前臂前掤。

作用 假設敵人在前面用右手攻擊我，我以左手摟敵人的右手向左牽引。對方如將手抽回，我右手即隨其抽回之勢向敵人腋背處作掤擊。

要點

① 兩臂須隨腰左履。沉肘起着護脅的作用，但兩腋要留有約可容一拳的空隙，避免把身體困住。

② 左履時身體仍須正直轉體，不可前俯後仰或搖晃；關鍵在於"上下相隨"、"不先不後"。如果下肢後坐得過快會前俯，過慢就會形成後仰。

③ 履的過程中，兩手要保持一定的距離，也就是要以一手搭在對方腕節，一手搭在對方近肘節處來引進。

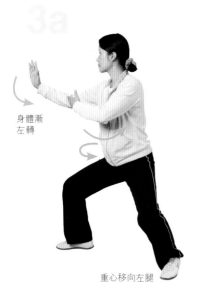
身體漸左轉
重心移向左腿

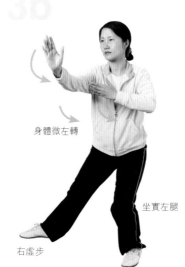
身體微左轉
右虛步
坐實左腿

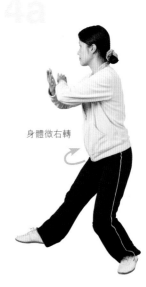
身體微右轉

履式

3a

• 撇左腳重心漸漸移向左腿，身體同時漸漸左轉，同時左臂外旋，右臂內旋，使右掌心及左掌心翻向內，兩掌向左履。

作用 假設敵人用右手攻擊我右肋部，我右手貼住敵人的肘關節，左手貼住敵人前臂，這樣敵人的身體即隨之傾倒。

3b

• 身體繼續微左轉，重心繼續移向左腿，坐實左腿，成右虛步，兩臂稍沉，肘隨轉體繼續左履，左掌至左胸前，右掌至右胸前。

• 在開始左履時，眼神先關及右臂左履，將要履盡處時，眼神稍關及左手，即漸漸轉向前(西)望。

擠式

4a

• 身體微右轉，同時體重漸漸移向右腿，弓右腿，蹬左腿，成右弓步。

作用 乘上勢，假設敵人往回抽他的手臂，我速將右手心翻向上向裏，左手翻心向下合於我右手腕上，乘敵人抽臂之際往出擠，敵人必應手而跌。

要點 ❶ "眼為心之苗"，由眼帶領身體轉動。

❷ 重心漸漸後移時，右胯根(股骨頭關節)微向後抽，使身體正
對前方，不致偏向左斜角。

❸ 兩掌要隨胯後坐抹回，要鬆肩，沉肘。

❹ 兩掌須隨重心前移而向前按出，呈微微往上的弧形，但幅度
不宜大；兩臂與肩部不可緊張，不可聳肩。

❺ 兩掌尚未按出時，左掌心斜朝右面前方，右掌心斜朝左面前
方；兩掌按出時，兩掌根下沉。

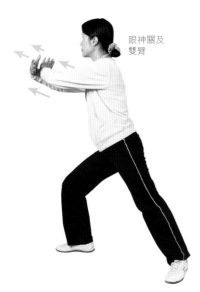

眼神關及
雙臂

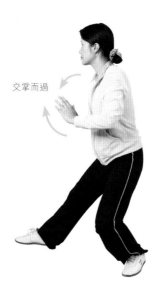

交掌而過

按式

4b

- 隨着轉體，右臂外旋使右掌
心翻向內，左臂內旋使左掌
心翻朝外。
- 右臂呈弧形橫於胸前，右肘
稍低於右腕；左掌貼近右脈
門內側，以右臂與左掌向前
(西)擠出。
- 眼向前平前，眼神要關及
雙臂。

5a

- 右臂微內旋使掌心翻向下，
左掌經右掌上側交掌而過。
- 隨即兩掌分開，距離與肩
齊，兩掌心皆向下，兩肘漸
屈下沉，兩掌略向下收回。
- 重心漸漸後移，坐實左腿；
眼向前平視，眼神要關及兩
掌收回。

- 兩掌向前按出，兩腕高與肩
平，同時弓右腿、蹬左腿，
成右弓步。
- 眼向前平視，眼神要關及兩
掌前按。

作用 由前勢，假設敵人乘勢來
擠我，我即將兩手腕往上用提
勁，手指向前，手心向下，用
兩手封閉其肘及手腕，向前按
出，往前進攻，敵人即往後跌。

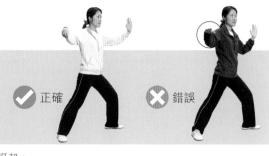

第四式
單鞭

✅ 正確　❌ 錯誤

要點
1. 含胸要注意不可凹胸，並要注意胸部不可挺起。
2. 定式時兩臂與腿方向要一致，上下要垂直；膝部不可超出腳尖。鼻尖、指尖、足尖三尖要對齊方向。
3. 右吊手的腕關節要彎曲，使五指撮攏下垂，與右足尖成一垂直線。

1a
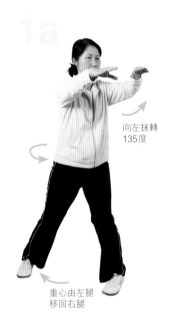

向左抹轉135度

重心由左腿移回右腿

1b
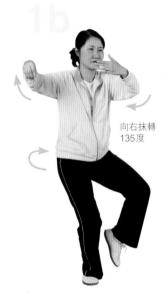

向右抹轉135度

1c
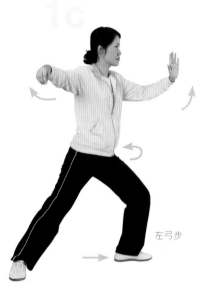

左弓步

1a
- 重心移左腿，身體左轉，右腳以腳跟為軸轉體，腳尖裏扣135度踏實，重心移回於右腿。
- 兩肘微沉稍屈，兩掌心向下，隨轉體向左抹（轉135度），兩掌高與肩平。
- 眼神需要顧及右手。
- 身體微右轉，兩掌隨轉體向裏經胸前向右弧形抹轉135度，兩掌高與肩平。
- 眼隨轉體平視轉移，眼需要顧及右掌。

1b
- 重心移於右腿，左腳向裏提起，身體右轉，隨重心右移時，右掌漸漸右伸，隨伸隨着五指尖下垂撮成吊手。
- 身微左轉，左掌向左弧形上移，臂外旋使掌心轉朝裏，眼神關顧左掌左移。

口訣

扣右腳（135度），轉腰（向左135度），回腰（面向南），右手採。眼望左手，收左腳，轉腰（向左90度、面向東）。
出左腳，攻左腿，三尖對正（鼻、指、足）。

1c
- 身體繼續向左微轉，左腳向左邁出，先以腳跟着地，重心左移而成左弓步。
- 右吊手繼續鬆肩右伸；左掌經面前（距面部約1呎處）左移，隨移隨着臂內旋將掌心翻向南，即向左微微推出。
- 眼平視左移，稍先於左掌到達左方。

作用　右手用八卦魚勢化去敵人的攻勢，使其落空後，即以左掌向對方中上部進擊。

第五式
提手上勢

 ✔ 正確　❌ 錯誤

要點

1. 由單鞭過渡時，兩手的動作是合勁，腳和手的動作要協調一致。

2. 兩肩和腰胯要放鬆，臀部不可凸出，身體應保持正直，胸部不可正對前方。腳跟虛點地面，腳尖微微抬起，不要翹得太高，右膝要微曲，不可挺直。要坐腕。重心應全部坐於左腿上。

3. 由於左胯根內收，左腿要有繼續微微下蹲的感覺。但不可聳肩；身要正直，不可前俯。

右虛步　　　　　　　　　　　　　　　提手式

1a

- 左腳尖向內扣45度踏實，坐實左腿，身體漸漸左轉；右腳提起，落於左腳前一步，以腳跟着地，腳尖自然微翹，右膝微弓，成右虛步。

作用　以右前臂黏敵人左肘，以左掌黏敵右腕。如其手伸直則捌斷；如其非伸直，可黏之以待變。倘敵人衝進或用靠勢，則以履勢化解。及至敵人落空或縮回時，以擠勢或靠勢反擊。

1b

- 在轉體時，右吊手變掌，與左掌分別自左右墜肘，並隨着向前合攏，右掌在前，高與眉齊。

1c

- 掌心向左，左掌在後，高與胸齊，掌心向右，正對右肘關節。眼神通過右掌向前平視，成提手式。

口訣

扣左腳(面向南)兩手合。
右手右腳，舒展放出(右腳蹲着地，胯位正向南)。
左抱球，收右腳，出右腳，扣右腳，轉腰(身己向左轉90度、面向東)靠(右)。

第六式
白鶴亮翅

✅ 正確　　❌ 錯誤

要點

① 由提手上勢過渡到白鶴亮翅時要有向上的氣勢，但右腿仍要下坐，要拔腰，這樣就有上下對拉，身體拔長的感覺，但要注意不可形成挺腹；頂勁上領，精神就提得起；沉氣落胯，下身就穩重；左腳尖要虛點地面，不可用來支撐身體。

② 成白鶴亮翅式時，兩臂要呈弧形，不可挺直；右掌雖在右額前上方，但不可抬肘、聳肩，要鬆肩沉肘、坐腕；身體須保持中正，不可前俯、後仰，不可挺胸、凸臀。

作用

敵如以雙手向我上部進擊，同時又以右足向我下部飛踢時，我即可以白鶴亮翅式分隔其手足。如用勁適當，敵必栽倒，否則我左足形成虛勢，亦可向其下部飛踢。

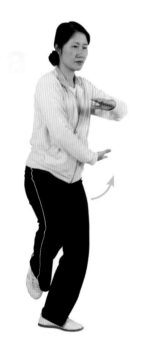

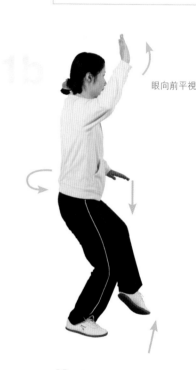

眼向前平視

1a

- 腰微左轉，左胯根（股骨頭關節）微內收，右腳提起。

- 同時左肘向左後撤，隨撤隨着臂內旋使掌心翻向下，右掌也同時隨轉體自前而下向左前弧形移於左手下側，隨移隨着臂外旋使掌心翻朝上。

- 眼神稍顧左肘後撤，即轉向前平視。

- 右腳向前於原地落下，先以腳跟着地，腰漸左轉，右腳尖以腳跟為軸漸漸向內扣45度踏實，重心漸漸全部移於右腿，右腿屈膝下蹲坐實。

- 在上步轉腰的同時，右臂向右靠出，左掌附於右前臂裏側。

- 眼先隨右臂前擠，即漸漸移視右掌。

1b

- 左腳稍提起，移至右腳前（東），以腳尖點地，左膝微弓，身體向左微轉。

- 同時右掌向前上提，隨提隨着臂內旋使掌心翻朝前，左掌也同時弧形下落於左胯旁，掌心向下。

- 眼稍關及右掌上提，即向前平視。

第七式
左摟膝拗步

 ✅ 正確　❌ 錯誤

要點
1. 兩手必須隨腰的轉動而動作；腰部由右轉變為左轉時，要"立身中正"。
2. 整個摟膝拗步動作要做得協調、圓滿、柔和，不可有滯頓或棱角的現象。
3. 右肩往下鬆沉時，不可形成右肩低左肩高的現象。整套動作中雙肩須平齊。
4. 凡摟膝拗步中摟膝的一臂要呈弧形，避免伸直。

作用
假設敵人向我左方攻擊，敵方的右手或右足均可以我的左手摟去，而以右手進擊。進擊之手，原本皆用拳，但用掌亦無不可。

右肘下沉

左掌落於腹前

左弓步

1a

* 腰向右轉，右股骨關節微內收，隨轉腰，右肩下鬆，右肘下沉，自然地帶動右掌弧形下落（經右胯側）。
* 右臂外旋使掌心翻向上，左掌也隨轉腰自左下向前而上（高與橫膈膜齊）弧形右移，掌心向下。
* 眼隨轉腰向前平視，眼神需要顧及右掌。

1b

* 左腳提起，上身繼續向右微轉；隨轉體，右掌弧形向右斜角上移，左掌繼續向右弧形落於腹前。
* 眼稍關右掌即移顧左掌。

口訣

轉腰（向右90度），陰陽掌左手背向天（在上），右手背向地（在下）。
轉腰（向左90度），出左腳，攻左腿。
左摟膝（左千在腰位），右推掌。

1c

* 左腳向前落下，先以腳跟着地，隨着重心漸漸移向左腿而至全腳踏實，身體也同時漸漸左轉，弓左腿、蹬右腿，成左弓步。
* 左掌隨轉體向下經左膝前以半圓形摟至左胯旁。右掌也隨轉體繼續弧形向上經右耳旁向前（東）推出。
* 眼關及左掌摟過膝部即向前平視，眼神要顧及右掌前推。

第八式
手揮琵琶

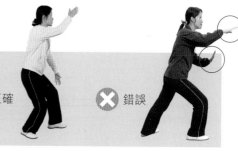

✅ 正確 ❌ 錯誤

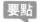

要點

① 由摟膝拗步變為手揮琵琶時，重心前移和後坐都要求上身正直，不可前俯或後仰。

② 右掌後撤收回肘，要以腰為軸，要鬆肩、墜肘、沉腕節節貫串地收回；要以身領手，不可先將右掌撤回而不顧肩肘部分。

③ 左掌上舉要帶弧形，左臂也不可挺直。

④ 做手揮琵琶動作時要有下沉的氣勢，但精神仍要輕靈活潑。

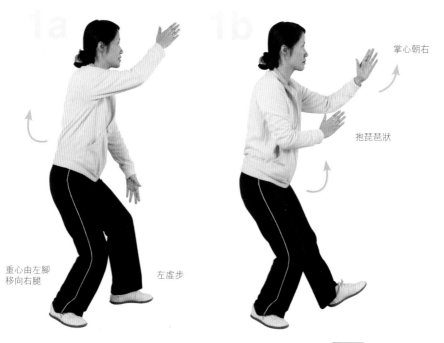

掌心朝右

抱琵琶狀

重心由左腳
移向右腿

左虛步

1a

- 重心漸漸全部移於左腿（如前所述，弓腿的一足負擔重心約百分之七十，要完全着地）。右腳稍提起，向前距原地約一腳左右落下，重心漸漸全部移於右腿。

- 身體漸漸右轉。左腳稍提起，向前也距原地一腳許落下，以腳跟着地，腳尖微抬，膝微弓，成左虛步。

1b

- 左掌隨轉體向前弧形上舉，隨舉隨着臂外旋使掌心朝右，食指高與眉齊。

- 右掌也隨轉體向下後撤，臂稍外旋使掌心朝左，收於左肘裏側，兩掌心前後遙對，相距 1 呎左右，如抱琵琶狀，眼向前平視。

作用

假設敵人用右手攻擊我的前方，我則含胸後移，使敵人失去重心。左腕黏住敵人右肘，右掌黏敵右腕。如敵人的手伸直可將之拗斷；如其手非伸直，可黏之以待其變。如其微動，則可以左掌摟其肘，而以右手向其右脅部進擊。

口訣

右腳上半步。
左手左腳，舒展放出。

第九式
左右摟膝拗步

✅ 正確　　❌ 錯誤

左摟膝拗步

1a

- 腰向右轉，右胯根（股骨頭關節）微內收，隨轉腰，右肩下鬆，右肘下沉，自然地帶動右掌弧形下落經右胯側。
- 右臂外旋使掌心翻向上，左掌也隨轉腰自左下向前而上弧形向右下移，掌心向下。
- 眼隨轉腰平視轉移，眼神需要顧及右掌。

1b

- 左腳提起，上身繼續向右微轉。隨轉體，右掌弧形向右斜角上移，左掌繼續向右弧形落於腹前。
- 眼稍關右掌即移顧左掌。
- 左腳向前落下，先以腳跟着地，隨着重心漸漸移向左腿而至全腳踏實。身體也同時漸漸左轉，弓左腿、蹬右腿，成左弓步。

- 左掌隨轉體向下經左膝前以半圓形摟至左胯旁；右掌也隨轉體繼續弧形向上經右耳旁向前（東）出。
- 眼關及左掌摟過膝部即向前平視，眼神需要顧及右掌前推。

❶ 兩手必須隨腰的轉動而動作;腰部由右轉變為左轉時,要"立身中正"。向前邁步時,上身也仍要正直,要注意"斂臀"和"尾閭正中"。定式時兩手應該同時到齊。

❷ 做左摟膝拗步時,右掌自下向右上移要與左腳提起一致;體左轉、變弓步與右掌推出要一致,做右摟膝拗步時,反之亦然。整個摟膝拗步動作要做得協調、圓滿、柔和,不可有滯頓或棱角的現象。

❸ 整套動作中雙肩須平齊。不可形成右肩低左肩高的現象。

❹ 凡摟膝拗步中摟膝的一臂要呈弧形,避免伸直;推出的右掌,要微微旋轉而推出,但到定式時,掌心不可正對前方,須稍斜傾;兩掌要坐腕。

❺ 練習該拳套時,其步型中弓步、虛步的兩腳不可站在一條橫線上,如"丁"狀,這樣容易產生重心不穩的彆扭的現象,必須後一腳與前一腳彼此稍微離開橫線,左弓步須如"右八"狀,右虛步須如"左八"狀。所以每當上步或退步時就應注意落步的地點要稍開一些,才顯得平穩。"向前退後才能得機得勢"。

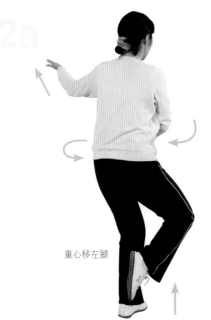
重心移左腿

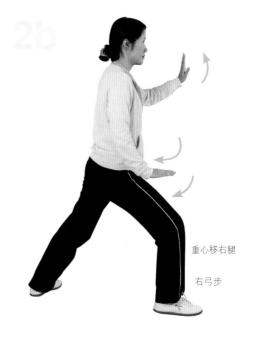
重心移右腿

右弓步

右摟膝拗步

2a

- 左腳以腳跟為軸,腳尖外撇45度,身體漸漸左轉,隨轉體左掌漸漸弧形向左後移,隨移隨着臂外旋使掌心翻向上。

- 同時右掌也同時隨轉體自前弧形向左下移,隨移隨着臂內旋使掌心翻朝下。

- 眼隨轉體向前平視轉移,眼神需要顧及左掌。

- 重心漸漸全部移於左腿,右腳向前提起,身體繼續微左轉;隨轉體左掌弧形向左斜角上移,右掌繼續向左弧形落於腹前。

- 眼神稍關左掌即移顧右掌。

2b

- 右腳向前落下,先以腳跟着地,隨着重心漸漸移向右腿而至全腳踏實,身體也同時漸漸右轉,弓右腿、蹬左腿,成右弓步。

- 右掌隨轉體向下經右膝前以半圓形摟至右胯旁;左掌也隨着轉體繼續弧形向上,經左耳旁向前(東)推出。

- 眼關及右掌摟過膝部,即向前平視,眼神需要顧及左掌前推。

口訣

轉腰（向右90度），陰陽掌，左手背向天（在上），右手背向地（在下）。

轉腰（向左90度，身體向東），出左腳，攻左腿。

左摟膝（左手在腰位），右推掌。

撇左腳，轉腰（向左90度），陰陽掌，右手背向天（在上），左手背向地（在下）。

回腰（向右90度，身體向東）。

出右腳，攻右腿。

右摟膝（右手在腰位），右推掌。

撇右腳，轉腰（向右90度），陰陽掌，左手背向天（在上），右手背向地（在下）。

回腰（向左90度，身體向東）。

出左腳，攻左腿。

左摟膝（左手在腰位），右推掌。

右腳以腳跟為軸

重心移向左腿

左弓步

左摟膝拗步

3a

- 右腳以腳跟為軸，腳尖外撇45度，身體漸右轉，隨轉體右掌漸漸弧形右後移，隨移隨着臂外旋使掌心翻向上。
- 左掌也隨轉體自前弧形向右下移，隨移隨着臂內旋使掌心翻朝下。
- 眼隨轉體平視轉移，眼神需要顧右掌。

3b

- 重心漸漸全部移右腿，左腳提起，身體繼續微右轉。隨轉體右掌弧形向右斜角上移，左掌繼續向右弧形落於腹前。
- 眼神稍關右掌即移顧左掌。

作用 敵人的左手或左足，皆可以右手摟去，而以左手進擊。進擊之手，原皆用拳，但用掌亦無不可。

3c

- 左腳向前落下，先以腳跟着地，隨着重心漸漸移向左腿而至全腳踏實，身體也同時漸左轉，弓左腿、蹬右腿，成左弓步。
- 左掌隨轉體向下左膝前以半圓形摟左胯旁。右掌也隨轉體繼續弧形向上，經右耳旁向前（東）推出。
- 眼關左掌摟過膝部，即向前平視，眼神需要顧右掌前推。

（與第八式手揮琵琶相同，見p40）

第十式
手揮琵琶

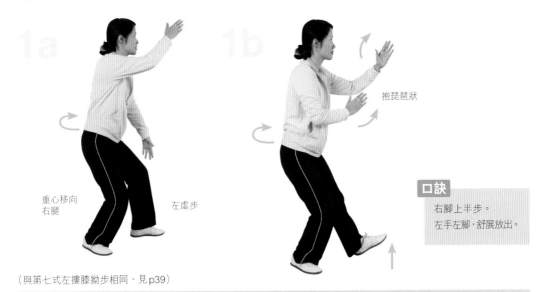

重心移向
右腿

左虛步

口訣

右腳上半步。
左手左腳，舒展放出。

抱琵琶狀

（與第七式左摟膝拗步相同，見p39）

第十一式
左摟膝拗步

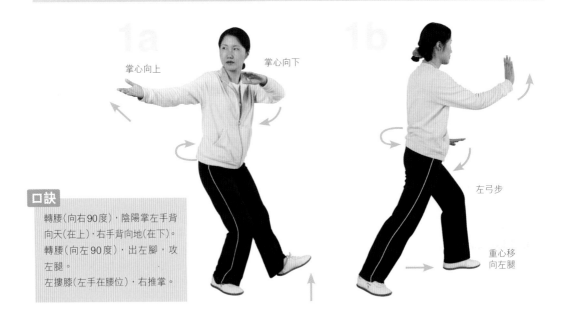

掌心向上

掌心向下

左弓步

重心移
向左腿

口訣

轉腰（向右90度），陰陽掌左手背
向天（在上），右手背向地（在下）。
轉腰（向左90度），出左腳，攻
左腿。
左摟膝（左手在腰位），右推掌。

進步搬攔捶

✅ 正確　❌ 錯誤

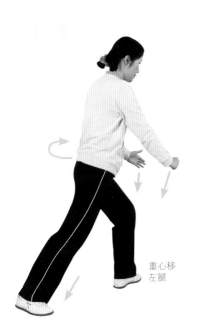

重心移
左腿

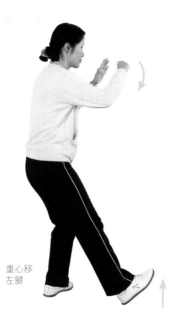

重心移
左腿

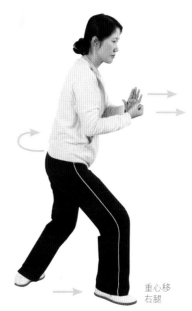

重心移
右腿

1a

- 左腳尖外撇45度，身體漸漸左轉，隨即重心漸漸向前移於左腿，右腳跟離地（開始上步）。
- 隨轉體，右掌弧形向下（低與胯齊）移，隨移隨變拳並隨着臂內旋拳心朝下，左掌也隨轉體向左前移。
- 眼神關及右手下移，但不可低頭。

1b

- 重心漸漸全部移於左腿，右腳向前提起。
- 右拳自右前向下繞，拳心向上，左掌向左上方劃弧，高不超過耳部，隨劃弧隨着臂內旋使掌心翻向右下方。
- 眼稍關右拳向右下繞，即漸漸轉向前平視。

1c

- 右腳向右前（東）邁出一步，先以腳跟着地，隨即腳尖外撇踏實，重心漸漸全部移於右腿，左腳提起，身體同時漸漸右轉。
- 隨轉體右拳自右而上，經胸前向前搬出。左掌也同時隨轉體弧形向右，經右臂裏側前攔，掌心朝右。
- 眼神關及左掌前攔。

45

❶ 在連續前進時，要求"邁步如貓行"並要求速度均勻，上下相隨；上身要正直，不可歪斜和仰俯；右腳上前一步時要比一般步型更開得闊一些，並要避免上體隨右腳上步而向右傾斜。

❷ 步法和手法要隨腰轉動，右拳搬出時不可離身

體太遠，並注意不可抬肘；右拳打出時要隨腰轉動，並隨打隨着臂微內旋，使虎口轉朝上，右拳打出時中間經由心口向前打出，這叫做"拳從心發"。

❸ 拳要自然握實，不可用力握緊。

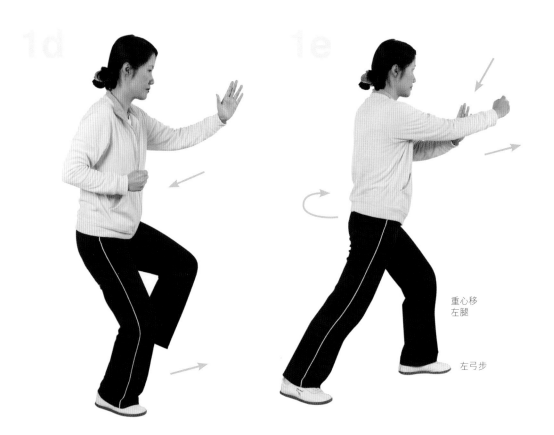

重心移左腿

左弓步

1d

- 左腳上前一步，先以腳跟着地，左掌繼續向前探出，右拳弧形收回腰際，拳心朝上。
- 眼向前平視，眼神關及左掌前探。

1e

- 隨即重心漸漸移於左腿，左腿漸漸全腳踏實，弓左腿，蹬右腿，成左弓步。
- 身體同時漸漸左轉，隨轉體右拳向前打出，虎口漸漸轉向上。

- 左掌微裏收，坐腕，指尖斜向上，附於右前臂裏側。
- 眼向前平視，眼神關及右拳打出。

口訣

撇左腳，上右腳，右腳踭着地，兩手垂低，左掌右拳。
搬（左掌按右拳，右拳在下，左掌在上，左掌背在上向天，拳心在下向天），撇右腳。攔（上左腳，左立掌向前推，右拳拉後放於腰位，拳心向天）。捶（右拳向前推）。

作用

假設敵人以手從右方攻擊我，我以右拳將敵右手搬下時，右足提起，可踢敵人小腿，亦可踏敵足面。左掌既擊敵面，右拳隨擊其右脅。先輩常言"一打就是三下"，就是指此式而言。

46

第十三式
如封似閉

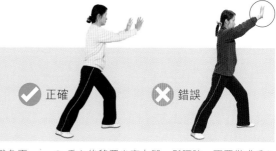

✓ 正確　　✗ 錯誤

要點

① 兩臂須隨身體後坐收回；兩臂交叉時要避免兩肩縮攏或聳起；要鬆肩墜肘，兩肘略分開，腋下須留有餘地，約可容一拳，但肘部不可外凸或抬起；同時兩肘不可後撤到身體後方，以免把自己困住。

② 重心後移要坐實右腿，鬆腰胯，不要做成重心沒有後移，單是仰身；後坐仍要保持上身正直。重心前移後退時，要注意胸、腹的齊進齊退，不先不後，身法就能保持中正，不致形成前俯後仰。

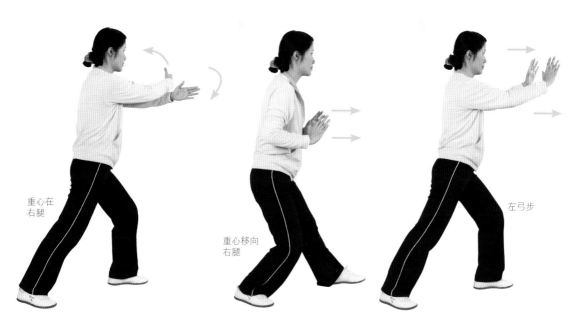

重心在右腿

重心移向右腿

左弓步

1a

- 右腿彎屈，重心漸漸向後移到右腿，同時左掌經右肘下向右外伸，並沿右臂向右轉探出，隨探隨着臂外旋使掌心翻向右。
- 右拳變掌，沉肘向裏弧形抽回，隨探隨着臂外旋使掌心也翻朝左，兩掌高與肩平，指尖朝前，兩臂交叉，右臂在上。
- 眼神關顧兩掌。

1b

- 重心繼續後移，坐實右腿，兩掌向左右分開，距離與肩齊，掌心相對。

作用

敵人以左手企圖握我右拳，我將左手心、我右肘外面向敵人手腕隔去，右拳伸開向懷內抽至兩手手心向裏，同時含胸坐胯，兩手分開，手心向外，將敵人手腕封住，左手拿其腕，右手拿其臂，急用長勁按出，敵人必往後退。

1c

- 重心漸漸前移，弓左腿、蹬右腿，成左弓步。
- 兩掌向前按出，隨按隨着兩臂繼續內旋使掌心翻至斜向朝前，手腕高與肩平。
- 眼向前平視，眼神關及兩掌前按。

口訣

交叉手（拳變掌、左手在下右手在上）、收、推、兩手合。

47

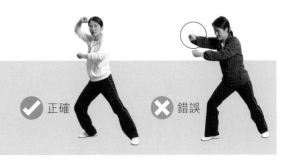

第十四式
十字手

✅ 正確　　❌ 錯誤

要點

① 當左腳尖裏扣漸至踏實時，右腳跟即漸漸離地提起。

② 整個十字手的動作，要上下相隨，要同時開始動作，同時完成，務求協調一致。

③ 十字手的兩臂須呈環形，須鬆肩沉肘，不可聳肩抬肘。

④ 兩腿起立時，身體各部均須放鬆。

作用　由上式，敵如於右側自上打來，我即用此式將右臂自右向上大展分開以應之。若敵乘虛向我胸襲拳，我結合兩手將其臂部掤住。如敵人變雙手按勢，我可用雙手由內往左右分開，以應之，再加上腰腿一沉，敵人自散而不整。

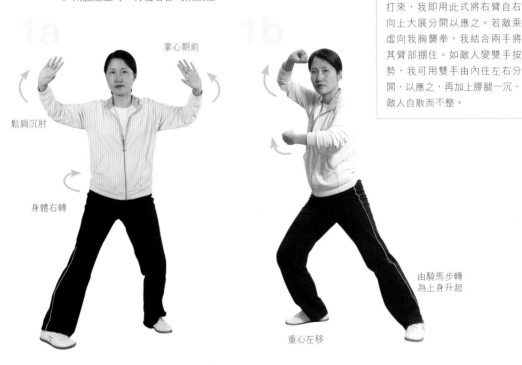

掌心朝前

鬆肩沉肘

身體右轉

由騎馬步轉為上身升起

重心左移

1a

- 左腳尖裏扣，同時身體右轉，隨轉體兩肘彎屈分開，帶動兩掌移至額前，距額部約兩拳左右。
- 隨移隨着兩臂微內旋使掌心朝前，兩臂呈環形。
- 眼隨轉體通過兩掌向前平視。

1b

- 重心漸漸全部移於左腿，右腳腳跟先離地，漸至全腳提起，向左移（與肩同寬）以腳尖先着地漸漸全腳踏實，隨即重心右移兩腿漸漸升起全身，兩膝微屈，成騎馬步。

- 隨着重心左移，兩掌分別自左右而下，經腹前向上劃弧合抱交叉於鎖骨前，右掌在外，交叉點距鎖骨約半吷。
- 兩掌經腹前時，即隨劃弧隨着兩臂外旋使掌心漸漸翻朝裏。雙腳帶動上身上升。
- 眼先關及兩掌劃弧，當兩掌將要交叉時即向前平視。

口訣

扣左腳（90度、面向南）。
兩手合，（左手搭右手脈門）上升、收右腳。

第十五式
抱虎歸山

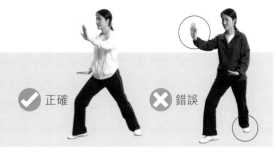

✅ 正確　❌ 錯誤

要點

① 兩手必須隨腰的轉動而動作；腰部由右轉變為左轉時，要"立身中正"。向前邁步時，上體也仍要正直，要注意"斂臀"和"尾閭正中"。定式時兩手應該同時到齊。

② 左掌自下向右上移要與右腳提起一致；體左轉、變弓步與左掌推出要一致。整個摟膝拗步動作要做得協調、圓滿、柔和，不可有滯頓或棱角的現象。

③ 整套動作中雙肩須平齊，不可形成右肩低左肩高的現象。

④ 凡摟膝拗步中摟膝的一臂要呈弧形，避免伸直；推出的右掌，要微微旋轉而推出，但到定式時，掌心不可正對前方，須稍朝左斜傾；兩掌要坐腕。

⑤ 練習該套拳時，其步型中弓步、虛步的兩腳不可站在一條橫線上，如"丁"狀，這樣容易產生重心不穩的彆扭的現象，必須後一腳與前一腳彼此微微離開橫線，左弓步須如"右八"狀，右虛步須如"左八"狀。所以每當上步或退步時就應注意落步的地點要稍開一些，才顯得平穩。"向前退後才能得機得勢"。

右摟膝拗步

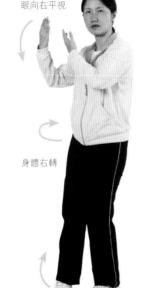

眼向右平視

身體右轉

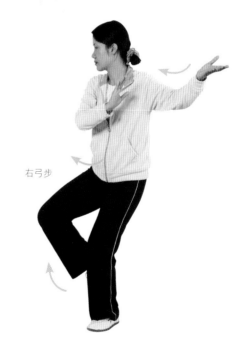

右弓步

1a

- 左腳尖裏扣踏實，兩腿漸漸屈膝下蹲，隨着重心移於左腿，右腳漸漸提起(腳跟先離地)，同時身體右轉。

- 隨轉體左掌自胸前下拉，向左弧形舉至與左肩齊平，掌心朝上，右肘下沉自然帶動右掌下移，隨移隨着臂微內旋使掌心翻朝下，眼先關及左掌左舉，即轉向右平視。

1b

- 右腳向右前(西北)斜方邁出，先以腳跟着地，隨着重心漸漸移於右腿而至全腳踏實。

- 弓右腿、蹬左腿，成右弓步。

- 身體繼續右轉，隨轉體右掌繼續向下，經膝前摟至右胯旁，左掌自左而上經左耳旁隨轉體向前推出。扣左腳。

- 眼稍關右掌摟膝即向前平視，眼神並要關及左掌前推。

❶ 兩臂須隨腰左履。沉肘時起着護脅的作用，但兩腋要留有約可容一拳的空隙。避免把身體困住。

❷ 左履時身體仍須正直轉體，不可前俯後仰或搖晃；關鍵在於"上下相隨"、"不先不後"。如果，下肢後坐得過快會前俯，過慢就會形成後仰。

❸ 履的過程中，兩手要保持與推手中履式時同樣的距離，也就是要以一手搭在對方腕節，一手搭在對方近肘節處來引進。

作用

假設敵人在前面用右手攻擊我，我以左手摟敵人的右手向左牽引。對方如將手抽回，我右手即隨其抽回之勢向敵人腋背處作掤擊。

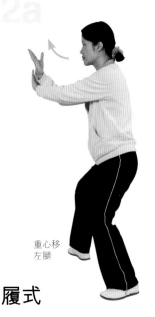
重心移左腿

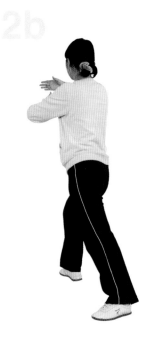

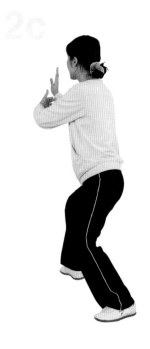

履式

（與第三式攬雀尾的"履式"部分相同，惟方向不同）

2a

- 撇左腳，重心漸漸移向左腿，身體漸漸左轉，同時左肘下沉，掌心朝下。
- 右掌自右胯旁弧形向前，經左臂上，掌心朝外。

2b

- 此動作以及後面擠，按各動作是朝西北斜方進行的。
- 身體繼續微左轉，重心繼續移向左腿，坐實左腿，成右虛步，兩臂稍沉肘隨轉體繼續左履，左掌至左胸前，右掌至右胸前。

2c

- 在開始左履時，眼神先關及右臂左履，將要履至盡處時，眼神稍關及左手，即漸漸轉向前（西北）望。

口訣

扣左腳，甩左手（左手在下手背向地），右手劃弧（右手在上背向天）陰陽掌。轉腰（向後右轉身45度）。
出右腳，攻右腿，右摟膝（右手在腰位），左推掌，扣左腳。

撇左腳，坐馬，穿右手，圈右手，轉腕。
轉腰（向左45度），回腰，反左掌，左手搭右手脈門。
攻前擠，兩手分。
下按、上推、平掌（不高過膊頭位）。

要點 （與第三式攬雀尾 "按式" 相同，惟方向不同）

❶ "眼為心之苗"：由眼帶領身體移動。

❷ 重心漸漸後移時，右胯根（股骨頭關節）微向後抽，使身體正對前方，不致偏向左斜角。

❸ 兩掌要隨胯後坐抹回，要鬆肩，沉肘。

❹ 兩掌須隨重心前移而向前按出，呈微微往上的弧形，但幅度不宜大；兩臂與肩部不可緊張，不可聳肩，兩肘不可用力挺直，身體不可前俯或後仰。

❺ 兩掌尚未按出時，左掌心斜朝右面前方，右掌心斜朝左面前方；兩掌按出時，須隨按時隨向前轉，但兩掌心不可轉至朝正前方；同時要求兩掌根下沉。

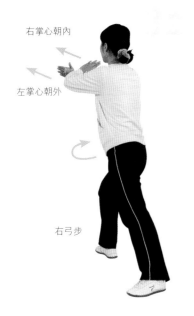

右掌心朝內

左掌心朝外

右弓步

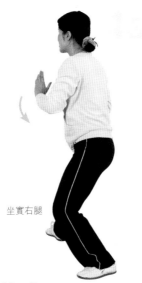

坐實右腿

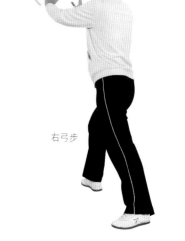

右弓步

擠式

（與第三式攬雀尾的 "擠式" 相同，惟方向不同）

3a

- 身體右轉，同時體重漸漸移向右腿，弓右腿、蹬左腿，成右弓步。
- 隨着轉體，右臂外旋使右掌心翻向內，左臂內旋使左掌心翻朝外。
- 右臂呈弧形橫於胸前，右肘稍低於右腕，左掌貼近右脈門內側，以右前臂與左掌向前（西北）擠出。
- 眼向前平視，眼神要關及雙臂。

按式

（與第三式攬雀尾的 "按式" 相同，惟方向不同）

4a

- 右臂微內旋使掌心向下，左掌經右掌上側交掌而過。
- 隨即兩掌分開，距離與肩齊，兩掌心皆向下，兩肘漸屈下沉，兩掌略向下收回。同時重心漸漸後移，坐實左腿。
- 眼向前平視，眼神要關及兩掌收回。

4b

- 兩掌向前按出，兩腕高與肩平。同時弓右腿、蹬左腿，成右弓步。
- 眼向前平視，眼神要關及兩掌前按。

作用 假設敵人用右手攻擊我右肋部，我右手貼住敵人的肘關節，左手貼住敵人前臂，這樣敵人的身體即隨之傾倒。

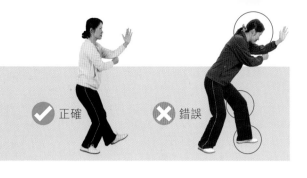

（與第四式單鞭部分相同，惟方向正斜不同）

第十六式
肘底看捶

✅ 正確　　❌ 錯誤

1a

兩掌向左抹轉135度

重心左至右移

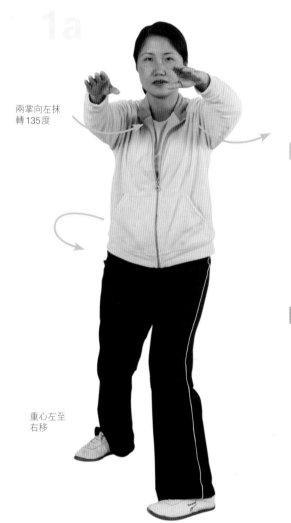

作用

乘上勢，假設敵人自後方用右手來攻擊，我將右足向左移，當身轉過東面時，左足提起落下，身轉至東面，左手用虎口緊抱敵人的前臂，手同時往上托，右手隨即握拳轉至右脅下，虎口向上，向敵人脅部打出。

口訣

扣右腳（盡扣），轉腰（向左135度），回腰（面向西）雙掌向下。收左腳，向左轉身180度，出左腳，踏實，收右腳（右腳在左腳之後約一隻腳位）。轉身180度，出右腳，踏實，右手變拳。收左腳，出左腳，左腳踭着地，左手向上插出（左掌心向天），右手肘底捶（面向東）。

1a

- （面向西北）重心漸漸移於左腿，身體左轉，同時右腳尖微翹，以腳跟為軸隨轉體腳尖盡量扣踏實，重心隨即移回於右腿。

- 兩肘微沉稍屈，兩掌心向下隨轉體向左抹轉135度，兩掌高與肩平。
- 眼神隨轉體向前平視轉移，稍先於左掌到達左方，但眼神需要顧右手。

- 身體微右轉，兩掌隨轉體向裏經胸前向右弧形抹轉135度，兩掌高與肩平。
- 眼隨轉體平視轉移，眼需要關及右掌。

左掌向左平移

右掌心向裏

雙掌弧形平移

重心移右腿

重心左腿移右腿

2a

- 重心全部移於右腿，身體微左轉，左腳提起向左（正東）方擺出。
- 隨轉體左掌向左弧形平移，同時臂外旋使掌心翻向裏，右掌也緊跟着向左弧形平移，同時臂外旋使掌心翻向裏，兩肘稍沉，微屈，使兩掌心遙對。
- 眼神關顧左掌左移。

3a

- 左腳向左（東）落下，重心漸漸全部移於左腿，身體繼續左轉。
- 右腳提起，向前移在東南落下，重心即漸漸移於右腿。
- 隨轉體兩掌弧形向左平移，左掌移至左側時即弧形向左下移，兩臂隨移隨着內旋使兩掌心翻朝下。
- 眼神先關及左掌左移，當右掌將移至胸前時即顧右掌。

4a

- 重心全部移右腿，左腳略提，稍移向左前落下，以腳跟着地，身體繼續左微轉。
- 隨轉體，左掌自左而下向裏，經右前臂內側向前上圓轉穿出，掌心朝天，食指高與眉齊，與鼻尖對準。
- 右掌向左經左掌外側向下蓋，隨蓋隨着握拳，置於左肘下，拳眼朝上，拳心朝左。
- 眼稍關左掌向下下繞，當左掌經右臂裏側將要穿出時，即向前平視，眼神仍要關及左掌穿出。

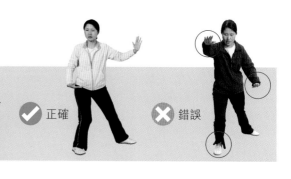

第十七式
左右倒攆猴

✅ 正確　　❌ 錯誤

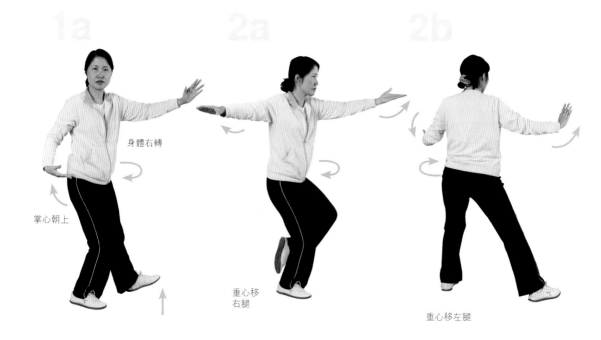

身體右轉

掌心朝上

重心移右腿

重心移左腿

過渡式

1a

- 身體右轉，右胯根內收，左腳尖仍稍離地。
- 左掌向前微伸，右拳變掌自左肘下經腹前向右下弧形移至右胯旁，隨移隨着臂外旋使掌心漸漸翻朝上。
- 眼關左掌前伸。

左倒攆猴

2a

- 重心漸漸全部移於右腿，左腳經右踝內側提起，身體繼續向右微轉。
- 右掌向後稍偏右弧形舉至與肩齊，左臂外旋使掌心漸漸翻向上。
- 眼神關及右掌後舉。

2b

- 左腳後退一步，先以腳尖着地，隨着重心漸漸移於左腿而至全腳踏實（腳尖朝東北）。
- 身體漸漸左轉，右腳尖隨即移向前方（東）。隨轉體左掌弧形向後抽回於左胯旁，右掌弧形向上經右耳側向前推出。
- 眼隨轉體向前平視轉移，眼神關及右掌前推。

① 在連續退步時要注意不要踏在一條線上，雙足之間須保持距離與肩齊。當一腿提起準備退步時，另一隻撐腿不可起立，須仍保持虛步時的高低；注意上體不要前俯。

② 當一掌後抽時，須經胯旁，初學者往往做成經肋旁，手臂就成直角而不成弧形，就顯得不寬舒和彆扭。

③ 按上述倒攆猴動作是三個，即退三步，為了加大運動量也可以做五或七個（必須單數才能接下一拳式）但如果倒攆猴做五或七個，後面的"雲手"也必須相應地增加為五或七個，否則收勢時就會不能返回原地。

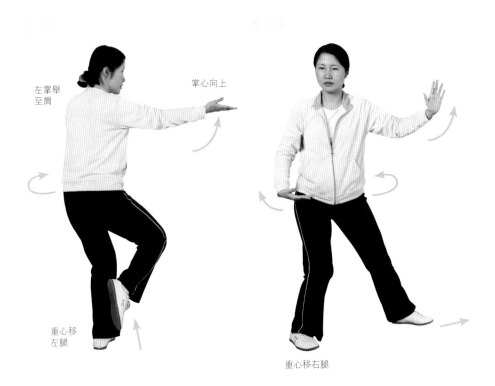

左掌舉至肩

掌心向上

重心移左腿

重心移右腿

右倒攆猴

3a

* 重心漸漸全部移於左腿，右腳經左踝內側提起；身體繼續向左微轉。

* 左掌向後稍偏左弧形舉至與肩齊，右臂外旋使掌心漸漸翻向上。

* 眼神關及左掌後舉。

3b

* 右腳後退一步，先以腳尖着地，隨着重心漸漸移於右腿而至全腳踏實（腳尖朝東南）。

* 身體漸漸右轉，左腳尖隨即移向前方（東），隨轉體右掌弧形向後抽回於右胯旁，左掌弧形向上經左耳側向前推出。

* 眼隨轉體向前平視轉移，眼神關及左掌前推。

作用 一腕為敵所握時，即以該手抑掌壓下，隨步後縮，使其握力頓失，而以另一掌乘勢按出。

口訣

鬆右手，頭望後，兩手心向天，回腰。
兩手交接於胸前，退左腳，扣右腳，兩手背向天。
兩手心向天，兩手交接於胸前，退右腳，扣左腳，兩手背向天。
兩手心向天，兩手交接於胸前，退左腳，扣右腳，兩手背向天。

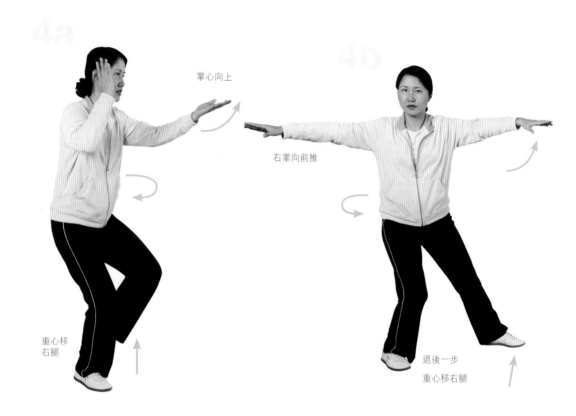

掌心向上

右掌向前推

重心移
右腿

退後一步
重心移右腿

左倒攆猴

（與前右倒攆猴部分相同）

4a

- 重心漸漸全部移於右腿，左腳經右踝內側提起，身體繼續向右微轉。
- 右掌向後稍偏右弧形舉至與肩齊，左臂外旋使掌心漸漸翻向上。
- 眼神關及右掌後舉。

4b

- 左腳後退一步，先以腳尖着地，隨着重心漸漸移於左腿而至全腳踏實（腳尖朝東北）。
- 身體漸漸左轉，右腳尖隨即移向前方（東）。

- 隨轉體左掌弧形向後抽回於左胯旁，右掌弧形向上經右耳側向前推出。
- 眼隨轉體向前平視轉移，眼神關及右掌前推。

第十八式
斜飛式

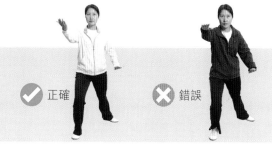
✅ 正確　❌ 錯誤

要點

① 右腳向右後方邁步時，身體平衡較難掌握，往往右腳落地時顯得笨重；須坐實左腿，鬆腰胯，先轉腰，隨轉腰向右後漸漸邁出，才會顯得輕靈，同時可避免上體前俯。

② 左臂在兩掌合抱時須含有掤意，右掌向右後上方捌出時，勁要起於腳，發於腿，主宰於腰，通於脊背，由肩到肘，由肘到手，節節貫串地捌出，身、手、步協調，不先不後；不要單以手捌出，丟開其他部分不管，就達不到"上下相隨"的要求。捌出時右臂要微屈。

③ 由於右腳邁步較難掌握，所以還要注意速度上的均勻，避免頓停。

作用　敵自右側擊我上部，或壓我右臂腕時，我即乘勢往下沉和蓄勁，隨即將右手斜展，用開勁斜擊，並斜邁右步以助攻勢。以左手摟敵人的手腕，並用右手向敵人右脅捌去，則敵人自會歪倒。

口訣

左抱球。
收左腳，轉腰45度，右腳踭向後先着地，踏實，撇右腳轉腰135度，扣左腳（面向南）。
左手落，右手上，右掌心向天。

掌心朝上

掌心朝下

重心移左腿

1a
- 重心漸漸全部移於左腿，扣右腳。同時左掌自左而上向右劃弧，屈臂置於左胸前，掌心朝下，手與肩平，臂呈弧形，肘微墜。
- 右掌自前而下經腹前向左劃弧，掌心朝上，與左掌相對合抱。
- 眼神關顧左掌劃弧。

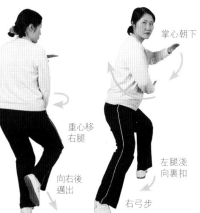
掌心朝下
重心移右腿
向右後邁出
左腿淺向裏扣
右弓步

1b
- 身體右轉，同時右腳向右後（南）方邁出一步，先以腳跟着地，撇右腳135度，隨着重心漸漸移向右腿而至全腳踏實，弓右腿、蹬左腿，成右弓步（面向南）。

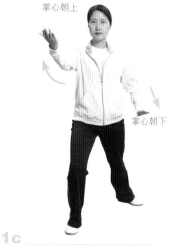
掌心朝上
掌心朝下

1c
- 隨轉體右掌以大拇指一側向右上方捌出，高與額齊；左掌向右弧形下摟，高與胯齊，掌心朝下，左腳尖隨右手列出向裏扣。
- 眼隨轉體平視轉移，眼神關顧右掌捌出。

（與第五式提手上勢部分相同。見p37）

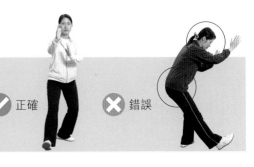

第十九式
提手上勢

✔ 正確　　❌ 錯誤

要點　（與第五式提手上勢部分相同）

❶ 由斜飛式過渡，腰部以及上下肢動作要同時開始，同時完成。

作用　以右前臂貼敵人左肘，以左掌貼敵左腕。如敵人手伸直則捌斷；如非伸直，則貼之以待變。倘其衝進或用靠勢，則以履勢化解。及其落空或縮回時，以擠勢或靠勢擊之。

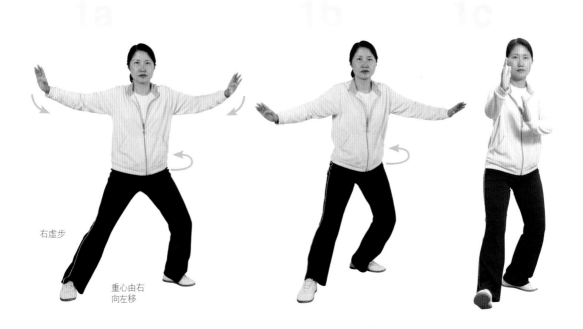

右虛步

重心由右
向左移

1a-1c

- 重心漸漸全部移於右腿，左腳稍提起，向前距原地一腳處落下，重心漸漸全部移於左腿，身體微左轉，右腳稍提起，也向前距原地一腳處落下，以腳跟着地，腳尖微抬，膝微弓，成右虛步。

- 左掌弧形向前上移，右掌沉肘微裏收，與左掌向胸前合攏，右掌在前，高與眉齊，掌心向左，左掌高與胸齊，掌心向右，正對右肘關節。
- 眼神通過右掌向前平視。

口訣

扣左腳（面向南）兩手合。
右手右腳，舒展放出（右腳踵着地，胯位正向南）。
左抱球，收右腳，出右腳，扣右腳，轉腰（身已向左轉90度、面向東）靠（右）。

（與第六式白鶴亮翅相同。見p38）

第二十式
白鶴亮翅

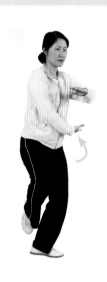 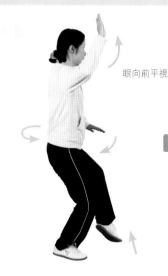

眼向前平視

口訣

扣右腳，轉腰左抱球，收右腳，
轉腰出右腳（面向東）靠（右）。
點左腳，左手一抹，左手落，
右手上（左腳尖着地、左手於腰
位、右手於右耳邊作再見手勢）。

（與第七式左摟膝拗步相同。見p39）

第二十一式
左摟膝拗步

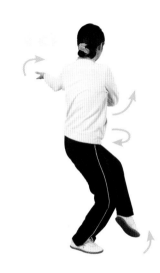 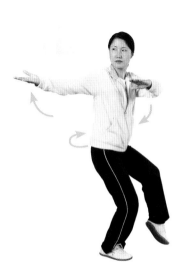 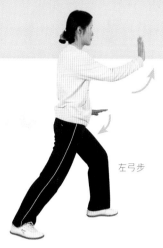

左弓步

口訣

轉腰（向右90度），陰陽掌左手背向
天（在上），右手背向地（在下）。
轉腰（向左90度），出左腳，攻左腿。
左摟膝（左手在腰位），右推掌。

第二十二式
海底針

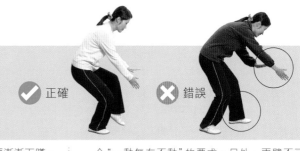

要點

❶ 左腳提起，略裹收落下時，右腿要漸漸下蹲，左腳尖漸漸落下虛點地面，重心須全部由右腿支撐。

❷ 右腕向裏提回時要防止聳肩抬肘。

❸ 做海底針時，左掌似乎沒有很明顯的動作，因此初學者往往把左掌的動作忽略掉，其實左掌必須隨重心前移、後坐和轉腰進行動作，以符合"一動無有不動"的要求。另外，兩臂不可伸直，須微屈。

❹ 右掌向前下插要隨右腿下蹲和折腰而動作，並要以肩催肘、肘催手，節節貫串地下插。

❺ 折腰時，自頸脊至腰脊要保持成一直線，不可低頭、弓背。眼視右掌前方，但不可把頭抬起。要注意頂勁和沉氣，上下一氣貫通。

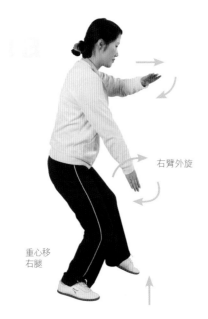

右臂外旋

重心移
右腿

左虛步

1a

- 重心漸漸全部移於套右腿，左腳提起，向前距原地一腳處落下，重心漸漸全部移於右腿。

作用　敵人右手緊握我右腕時，我右手可借腰力抽回；如仍不能將其擺脫，則可借腰力往前往下一沉。必要時，左掌可加於我右臂近腕處，以助其力。此時須防敵人左手，故面眼須向前望。

- 左腳提起，當重心前移於左腿時，右臂外旋使掌心轉朝左，左掌隨重心前移向前上微盪。

- 隨重心後移和身右轉，屈右肘，右腕向裏提回，左掌也同時沉腕。

- 眼神關顧右腕提回。

口訣

踏左腳，右腳收半步踏實，眼望前，左腳尖着地。
彎腰落，右手下插(左掌背向天，右掌背向南)。

1b

- 左腳略裹收落下，以腳尖點地，成左虛步；腰向左轉，坐實右腿，左胯根內收，折腰下沉。

- 右掌隨轉腰向前下插，左掌弧形下落於左胯旁。

- 眼前視，眼神並要顧及右掌下插。

第二十三式
扇通背

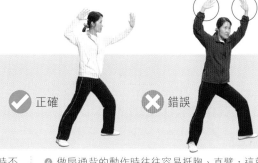

✅ 正確　❌ 錯誤

要點

① 左腳前邁時右腿要坐實，不可站起，落步時不可太快，速度要均勻，並防止身體搖晃和前俯後仰。

② 變左弓步、左掌前推與右掌上托三動作要一致。

③ 右掌上托要防止聳肩抬肘，左掌推出時，掌心不可正對前方，並要坐腕。

④ 做扇通背的動作時往往容易挺胸、直臂，這就會不符合"勁以曲蓄而有餘"的要求，同進也不符合"含胸拔背"的要求。所謂"勁以曲蓄而有餘"，就是要使動作還有伸展的餘地，因此做太極拳的任何動作時手臂與兩腿都不可伸直或挺直，處處要有能"八面支撐"的意思。

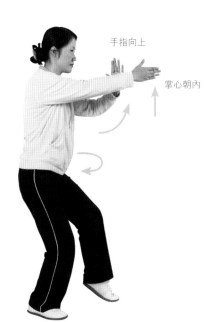

手指向上

掌心朝內

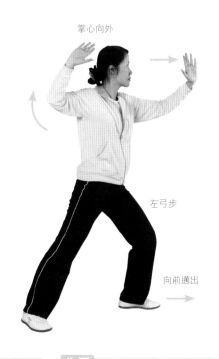

掌心向外

左弓步

向前邁出

1a

- 身體右轉，直起，左腳提回。右掌由體前上提，隨提隨着臂內旋使掌心翻朝外（南），左掌自右胯旁向前上提；掌心向南，手指向上。

- 眼神關及右掌上提。

1b

- 左腳向前邁出一步，先以腳跟着地，隨着重心移向左腿漸至全腳踏實，弓左腿，蹬右腿，成左弓步。

- 右臂繼續微內旋，屈肘，右掌弧形上托，置於右額前，掌心向外（南），左掌沿右臂向前平推，掌心向東南。

- 眼向前平視，眼神並要關及左掌前推。

作用　敵人的右手向我上部進擊時，我右掌即可向上翻捜，而以左掌向其右腋或脅搠擊。

口訣

上腰要直，收左腳，攻左腿。雙手拉弓，左掌向前推（掌心向東南），右掌向後拉至耳邊（掌心向南）。

第二十四式
撇身捶

✅ 正確　　❌ 錯誤

要點

① 手法和步法要隨腰轉動，並要協調一致。

② 右腳落步時不要與左腳踏在一條線上，雙腳之間須有一肩的距離，並注意右腳尖要正對前方，不要外撇。

作用　敵人左手向我右後進擊時，我右手即可黏其前臂而以左拳擊其左脅。

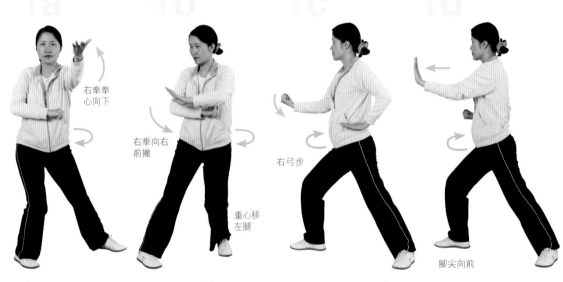

1a ･･･ 右拳拳心向下 ･･･ 右拳向右前撇

1b ･･･ 重心移左腿

1c ･･･ 右弓步

1d ･･･ 腳尖向前

1a

- 左腳尖裏扣踏實，同時身體右轉。
- 隨轉體右掌自右胸前而下（握拳）劃弧置於肋前，屈肘橫臂，拳心向下，左掌弧形上舉於左額前上方。
- 眼神稍關右手劃弧，即隨轉體平視轉移。

口訣

扣左腳，右掌變拳於胸前（掌心向地），反左掌（掌心向天），左手劃弧壓右拳。
向右轉身90度（面向西），收右腳，攻右腿。
出右拳（拋出）。
收右拳（右拳心向天於腰），出左掌（掌心向西）。

1b

- 重心全部移於左腿，右腳提起，身體繼續右轉。
- 左掌隨轉體向右而下，經右前臂外側弧形落下，右拳向右前撇。
- 眼隨轉體平視轉移，眼神稍關及兩手動作。

1c

- 右腳向前（稍偏右）落下，先以腳跟着地，隨着重心移向右腿而至全腳踏實，弓右腿、蹬左腿，左腳尖微裏扣，成右弓步。

1d

- 身體繼續右轉，同時右拳繼續隨轉體向前弧形下撇，收於腰側，拳心向上，左掌弧形收至胸前，經右前臂裏側上方向前（西）推出。
- 眼向前平視，眼神要顧及左掌前推。

（與第十二式進步搬攔捶部分相同，惟方向不同）

第二十五式
進步搬攔捶

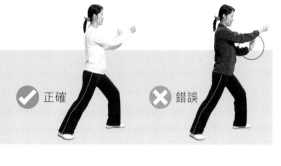

✅ 正確　　❌ 錯誤

重心移左腿

重心移
左腿

1a

- 左腳尖外撇45度，身體漸漸左轉，隨即重心漸漸向前移於左腿，右腳跟離地（開始上步）。
- 隨轉體，右掌弧形向下（低與胯齊）移，隨移隨變拳並隨着臂內旋拳心朝下，左掌也隨轉體向左前移。
- 眼神關及右手下移，但不可低頭。

1b

- 重心漸漸全部移於左腿，右腳向前提起。
- 右拳自右前向下繞，拳心向上，左掌向左上方劃弧，高不超過耳部，隨劃弧隨着臂內旋使掌心翻向右下方。
- 眼稍關右拳向右下繞，即漸漸轉向前平視。

1c

- 右腳向右前(西)邁出一步，先以腳跟着地，隨即腳尖外撇踏實，重心漸漸全部移於右腿，左腳提起，身體同時漸漸右轉。
- 隨轉體右拳自右而上，經胸前向前搬出。左掌也同時隨轉體弧形向右，經右臂裏側前攔，掌心朝右。
- 眼神關及左掌前攔。

要點

① 在連續前進時，要求"邁步如貓行"並要求速度均勻，上下相隨；上身要正直，不可歪斜和仰俯；右腳上前一步時要比一般步型更開得闊一些，並要避免上體隨右腳上步而向右傾斜。

② 步法和手法要隨腰轉動，右拳搬出時不可離身體太遠，並注意不可抬肘；右拳打出時要隨腰轉動，並隨打着隨臂微內旋，使虎口轉朝上，右拳打出時中間經由心口向前打出，這叫做"拳從心發"。

③ 拳要自然握實，不可用力握緊。

作用

假設敵人以手從右方攻擊我，我以右拳將敵人右手搬下時，右足提起，可踢敵人小腿，亦可踏敵人足面。左掌既擊敵人面，右拳隨擊其右脅。先輩常言"一打就是三下"，就是指此式而言。

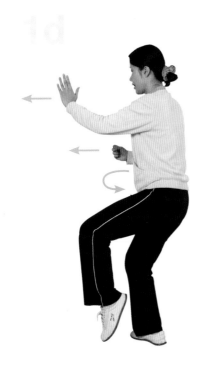

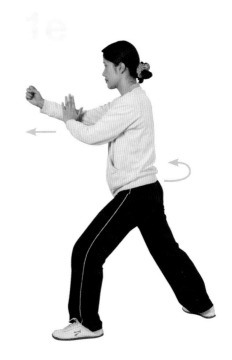

1d

- 左腳上前一步，先以腳跟着地，左掌繼續向前探出，右拳弧形收回腰際，拳心朝上。
- 眼向前平視，眼神關及左掌前探。

1e

- 隨即重心漸漸移於左腿，左腿漸漸全腳踏實，弓左腿，蹬右腿，成左弓步。
- 身體同時漸漸左轉，隨轉體右拳向前打出，虎口漸漸轉向上。

- 左掌微裹收，坐腕，指尖斜向上，附於右前臂裏側。
- 眼向前平視，眼神關及右拳打出。

口訣

撇左腳，上右腳，右腳踭着地，兩手垂低，左掌右拳。
搬(左掌按右拳，右拳在下，左掌在上，掌背在上向天，拳心在下向天)，
撇右腳。攔(上左腳，左立掌向前推，右拳拉後放於腰位，拳心向天)。
捶(右拳向前推)。

（與第三式攬雀尾的2-5相同。）

第二十六式
上步攬雀尾

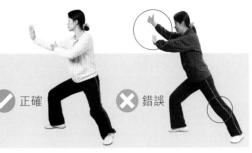

✅ 正確　　❌ 錯誤

要點

❶ 身體左右轉動時要以腰為軸，身體仍須正直。

❷ 身、手、足等方面的動作都須輕柔緩慢，速度均勻。

❸ 身、手、足等方面的動作要做到協調一致，"切記一動無有不動，一靜無有不靜"。

❹ 凡步邁出都必須輕靈"分清虛實"，要做到"邁步如貓行"。

❺ 凡弓腿（前腿），弓腿之膝不可超出腳尖；蹬腿

（後腿）的腳掌和腳跟要全部着地，腿也不可蹬得挺直。凡弓步，以弓腿為實，蹬腿為虛；一般以弓腿負擔體重的十分之七，蹬腿負擔十分之三。膝要與腳尖方向一致。

❻ 右臂前掤須與肩平，不可偏高或偏低；掤出時肩關節不可前探；不可過於前掤，要以上體直立前移而右膝蓋不超出腳尖為度，同時身體不可前傾。

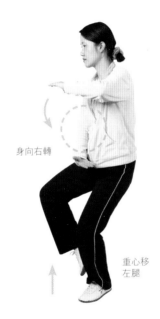

身向右轉

重心移左腿

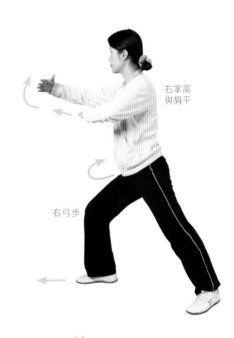

右掌高與肩平

右弓步

右掤

1a

- 撇左腳，重心漸漸全部移於左腿，身體微左轉，右腳經左踝內側弧形向前提起，隨轉體時，左肘向左後方微下撤，自然帶動左掌下移於左胸前，左臂內旋使掌心漸漸翻向下方。

- 右掌同時向左弧形抄至腹前，右臂外旋使掌心翻向上方，與左掌成抱球狀，兩臂均呈弧形。

- 眼神略顧左臂後撤，即漸漸轉向右臂前方平視。

1b

- 右腳向前（西）邁出，先以腳跟着地，隨着重心漸移向右腳而至全部踏實。弓右腿，蹬左腿，成右弓步。

- 身體微向右轉，隨着轉體，右前臂同時向右（西）上掤，右掌高與肩平，肘稍低於掌；左掌隨右臂向前推出。

- 眼向前平視，眼神並要顧及右前臂前掤。

作用　假設敵人在前面用右手攻擊我，我以左手摟敵人的右手向左牽引。對方如將手抽回，我右手即隨其抽回之勢向敵人腋背處作掤擊。

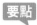

要點

① 兩臂須隨腰左履。沉肘起着護脅的作用，但兩腋要留有約可容一拳的空隙，避免把身體困住。

② 左履時身體仍須正直轉體，不可前俯後仰或搖晃；關鍵在於"上下相隨"、"不先不後"。如果下肢後坐得過快會前俯，過慢就會形成後仰。

③ 履的過程中，兩手要保持一定的距離，也就是要以一手搭在對方腕節，一手搭在對方近肘節處來引進。

口訣

撤左腳，左抱球(左手在上)。
出右腳，攻右腿，右掤(右手背向外、左手背向天)。
撤左腳(45度)，坐馬，轉掌。
轉腰(向左45度，回腰，左手搭右手脈門，反右掌。
擠(攻前)兩分手。
下按，上推，平掌(不高過脯頭位)。

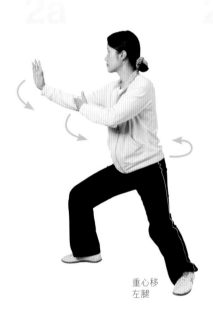

重心移左腿

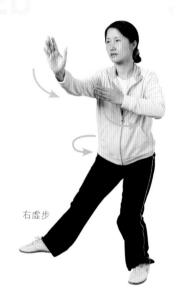

右虛步

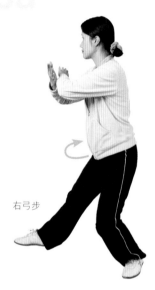

右弓步

履式

2a

• 重心漸漸移向左腿，身體同時漸漸左轉。左臂外旋，右臂內旋，使右掌心及左掌心翻向內，兩掌向左履。

作用　假設敵人用右手攻擊我右肋部，我右手貼住敵人的肘關節，左手貼住敵人前臂，這樣敵人的身體即隨之傾倒。

2b

• 身體繼續微左轉，重心繼續移向左腿，坐實左腿，成右虛步。

• 兩臂稍沉，肘隨轉體繼續左履，左掌至左胸前，右掌至右胸前。

• 在開始左履時，眼神先關及右臂左履，將要履盡處時，眼神稍關及左手，即漸漸轉向前(西)望。

擠式

3a

• 身體微右轉，同時體重漸漸移向右腿，弓右腿，蹬左腿，成右弓步。

作用　乘上勢，假設敵人往回抽他的手臂，我速將右手心翻向上向裏，左手掌心向下合我右手腕上，乘敵人抽臂之際往出擠，敵人必應手而跌。

要點 ❶ 前擠時上身不可前俯或後仰；肩部不可聳起，須放鬆下沉；
臀部不可凸出；肘部不可抬起，須低於手腕。

❷ 左掌脈門與右脈門之間要似貼非貼。

要點 ❶ "眼為心之苗"，由眼帶領身體轉動。

❷ 兩掌須隨重心前移而向前按出，呈微微往上的弧形，但幅度
不宜大。

❸ 兩掌按出時，掌心須隨按隨向前轉，但兩掌心不可轉至朝正前
方；同時要求兩掌根下沉。

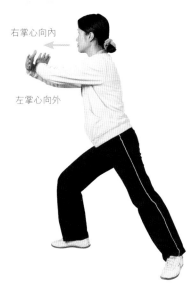

右掌心向內

左掌心向外

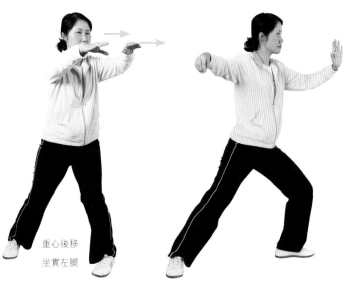

重心後移
坐實左腿

右弓步

按式

3b

* 隨着轉體，右臂外旋使右掌
心翻向內，左臂內旋使左掌
心翻朝外。

* 右臂呈弧形橫於胸前，右肘
稍低於右腕，左掌貼近右脈
門內側，以右臂與左掌向前
(西)擠出。

* 眼向前平視，眼神要關及
雙臂。

4a

* 右臂微內旋使掌心翻向下，
左掌經右掌上側交掌而過。

* 隨即兩掌分開，距離與肩
齊，兩掌心皆向下，兩肘漸
屈下沉，兩掌略向下收回。

* 重心漸漸後移，坐實左腿。

* 眼向前平視，眼神要關及兩
掌收回。

4b

* 兩掌向前按出，兩腕高與肩
平，同時弓右腿、蹬左腿，
成右弓步。

* 眼向前平視，眼神要關及兩
掌前按。

作用 由前勢，假設敵人乘勢來
擠我，我即將兩手腕往上提
勁，手指向前，手心向下，用
兩手封閉其肘及手腕，向前按
出，往前進攻，敵人即往後跌。

（與第四式單鞭相同。見p36）

第二十七式
單鞭

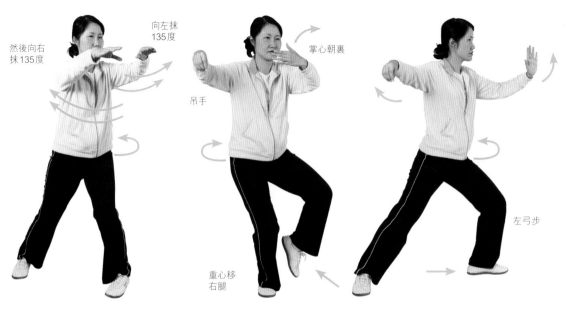

然後向右
抹135度

向左抹
135度

掌心朝裏

吊手

重心移
右腿

左弓步

口訣

扣右腳（135度），轉腰（向左135度），回腰（面向南），右手採。
眼望左手，收左腳，轉腰（向左90度、面向東）。
出左腳，攻左腿，三尖對正（鼻、指、足）。

第二十八式
雲手

✅ 正確　❌ 錯誤

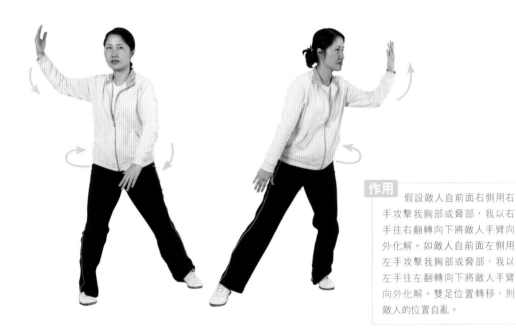

作用　假設敵人自前面右側用右手攻擊我胸部或脅部，我以右手往右翻轉向下將敵人手臂向外化解。如敵人自前面左側用左手攻擊我胸部或脅部，我以左手往左翻轉向下將敵人手臂向外化解。雙足位置轉移，則敵人的位置自亂。

1a

- 左腳尖裏扣踏實，身微右轉，同時右吊手變掌自右而下劃弧。
- 左掌隨轉體稍向前下移，屈臂沉肘，手與肩平，掌心朝下。
- 眼神關及右掌下移。

口訣

扣左腳（面向南），爪變掌，掌心向裏，提右腳。
收右腳，踏實，左手落右手上。
提左腳，開左步，踏實，左手上右手落（以上動作可重複3、5或7次）提左腳。
收右腳，扣右腳，踏實，右手橫抹（右手在上掌心向下，左手在下掌心向上）。

1b

- 重心全部移於左腿，右腳向左提起（腳跟先離地），身體微左轉，右掌隨轉體自右下向左弧形運轉，掌心向裏。
- 左掌也同時向左上弧形運出，隨運隨着臂內旋將掌心漸漸翻向下。

- 此時右掌也運至近左腕，眼隨轉體平視轉移，眼神關及右掌左運。
- 右腳向左移半步落下，先以腳尖着地，隨着重心漸漸右移而至全腳踏實，身體同時微右轉，右掌隨轉體自左而上（高與眉齊）向右運轉，掌心仍向裏。
- 左掌也同時自左而下右運，隨運隨着臂外旋將掌心漸漸翻向裏（稍斜朝上）。眼神隨轉體關及右掌右運。

要點

① 運手時，身體轉動要以腰脊為軸，要徐徐轉動，不可胡亂擺動，上身不可傾斜，要保持"立身中正"。

② 兩臂要隨腰運轉，要自然、圓滑。經下面向左或右向上運時含有上抄之意；運轉到上面的左或右肘不可抬起，前臂要鬆鬆掤住而運轉。兩臂一上一下，一左一右，更迭運轉；左手為主時，右手相隨；右手為主時，左手相隨；不散漫，不僵滯。

③ 腳提起時要腳跟先離地，踏下時要以腳尖先着地；當踏下的腳跟一經踏實，另一腳跟即離地，要此伏彼起。

④ 一般雲手做三次，在上述倒攆猴的要點中已經提到，如果場地寬闊而要加大運動量，將倒攆猴重複為五或七次，則雲手也要從三次增為五或七次，然後再接着下一拳式"單鞭"。

掌心向下

掌心向上

1c

• 重心全部移於右腿，左腳提起（腳跟先離地），身體繼續微右轉，右掌隨轉體向右弧形下運，隨運隨着臂內旋將掌心漸漸翻向下。

• 左掌繼續向右上運，向右接近右腕，眼神關及右掌右運。

1d

• 左腳向左橫跨半步，先以腳尖着地，隨着重心漸漸左移而至全腳踏實，身體同時左轉。

• 左掌隨轉體繼續自右而上經面前（高與眉齊）向左運，右掌繼續自左而下弧形左運，隨運隨着臂外旋將掌心漸漸轉朝裏（稍斜朝上）。

• 眼隨轉體平視轉移，眼神關及左掌左運。

1e

• 右腳向左移半步落下向裏扣45度，先以腳尖着地，隨着重心漸漸右移而至全腳踏實，身體同時微左轉。

• 右掌隨轉體自左而上（高與眉齊）向右運轉，掌心仍向下。

• 左掌也同時自左而下右運，隨運隨着臂外旋將掌心漸漸翻向上。眼神隨轉體關及右掌右運。

1f

• 重複3、5或7次。

（部分與第四式單鞭相同。見 p36）

第二十九式
單鞭

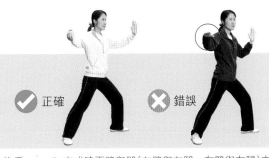

✅ 正確　　❌ 錯誤

要點

① 兩臂轉動時距離要相等，總須前手去，後手跟，"兩膊相繫"不散漫。當兩掌向裏抹轉經胸前，肘要含胸轉腰才能圓活。但含胸要注意不可凹胸，並要注意胸部不可挺起。

② 上身要正直，避免前俯、後仰或向左右歪斜。

③ 要"沉肩墜肘"和鬆腰胯。

④ 定式時兩臂與腿(左臂與左腿、右臂與右腿)方向要一致，上下要垂直；膝部不可超出腳尖。鼻尖、指尖、足尖三尖要對齊方向。

⑤ 右吊手的腕關節要彎曲，使五指撮攏下垂，與右足尖成一垂直線。

作用　右手用八卦魚勢化去敵人的攻勢，使其落空後，即以左掌向對方中上部進擊。

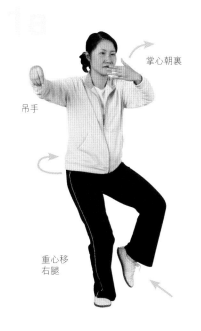

掌心朝裏

吊手

重心移右腿

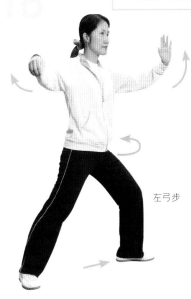

左弓步

1a

* 重心全部移於右腿，左腳向裏提起，同時身體右轉，隨重心右移時，右掌漸漸右伸，隨伸隨着五指尖下垂撮攏成吊手。
* 身微左轉，左掌向左弧形上移，隨移隨着臂外旋使掌心漸漸轉朝裏。
* 眼神關顧左掌左移。

1b

* 身體繼續向左微轉，左腳向左邁出，先以腳跟着地，隨着重心漸漸左移而至全腳踏實，弓左腿、蹬右腿，成左弓步。

* 右吊手繼續鬆肩右伸；左掌經面前(距面部1呎左右)左移，隨移隨着臂內旋將掌心翻向南，即向左微微推出。
* 眼平視左移，稍先於左掌到達左方。

口訣

左手採，眼望左手，收左腳，轉腰(向左90度、面向東)。
出左腳，攻左腿，三尖對正(鼻、指、足)扣右腳。

第三十式
高探馬

✅ 正確　　❌ 錯誤

要點

❶ 當重心移向右腿時，要坐實右腿，要以左胯根漸漸裏收來帶動左腳提起，同時上身不可後仰；當左腳一經離地收回，右腿即漸漸起立，頂勁要具有沖霄之意。沉氣於小腹，有上下對拉，拔長身肢之意。

❷ 兩臂要呈弧形。右掌前探時不可聳肩。要拔腰，但不可挺胸或弓背。右臂不可挺直；手指不可朝前，朝前就會失掉坐腕的意思。

作用　敵人以左手撥我左手時，我可即以仰掌黏其腕而壓下縮回，並將左足變成左釣馬步以助其勢。此時我右掌可即向敵人面部探擊。

1a

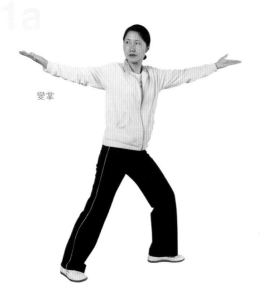

變掌

1b

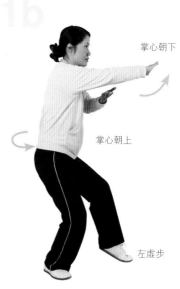

掌心朝下

掌心朝上

左虛步

1a

- 重心全部移於右腿，左腳尖隨重心後移自然離地，同時右吊手變掌，屈右肘，弧形移至右胸前。
- 左臂外旋使掌心漸漸斜向上，眼神關顧左掌翻轉。

1b

- 左腳提回，向裏半步落下，以腳尖點地，右腿同時漸漸起立（膝部仍微屈），成高式左虛步。
- 身體隨着漸漸左轉，隨轉體，右掌稍向左經左臂上側弧形前探，手指斜朝左面前方，掌心朝下，高與眉齊。

- 左掌經右臂下側向下弧形收於左腰前，左手手指斜向右面前方，掌心向上。
- 眼向前平視，眼神關及右掌前探。

口訣

向右後轉腰，回腰，收左腳，點左腳，右掌在左掌上劃弧（順時針方向）。
兩手分（左手掌心向天，右手掌心向地）。

第三十一式
左右分腳

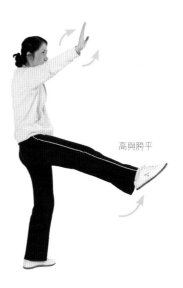

✓ 正確　　✗ 錯誤

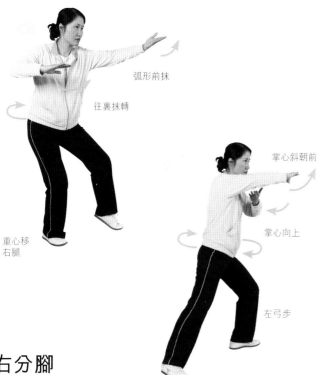

弧形前抹

往裏抹轉

重心移
右腿

掌心斜朝前

掌心向上

左弓步

高與胯平

右分腳

1a

- 重心全部移於右腿，右腿漸漸下蹲，左腳提起，身體隨着微右轉。

- 右掌隨轉體向右弧形往裏抹轉，左掌向左弧形前抹，眼神關及右掌右抹。

1b

- 左腳向左前（東北）斜方邁步，先以腳跟着地，隨着體重漸漸移向左腿，弓左腿、蹬右腿，成左弓步，身體繼續微右轉。

- 左掌自左而前向右，經右臂下側向裏抹轉，左臂橫屈成弧形，左掌橫置於右胸前，右肘旁，掌心斜朝裏上。

- 右掌自右而裏向左經左臂上側向前抹，即向右前（東南）斜方探出，掌心斜朝前，指尖斜朝上。

- 眼神關及右掌抹轉探出。

- 重心漸漸全部移於左腿，右腿向前提起，身體隨着微左轉。

- 左掌微向前方上移，右掌自右而下弧形移至左掌外側，

隨移隨着臂外旋將掌心翻向裏，兩手交叉，左掌在裏，眼神關顧兩掌交叉。

1c

- 左腿漸漸起立（膝仍微屈），右腳向右前（東南）斜方分出，腳面自然繃平，高與胯平。

- 兩掌向左右分開，掌心皆轉朝外，指尖朝上。

- 眼神關顧右掌分出，並通過右掌向右平視。

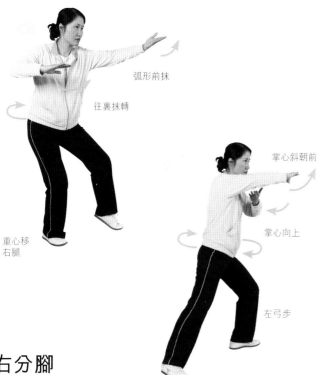

要點　❶ 兩掌各抹轉一個平圓時，臂要呈弧形，肘部稍沉，抹轉平圓要均勻。

　　　　❷ 分腳時身體要穩定，不可俯、仰、傾、側；兩肩不可為了身體平衡而緊張，仍須鬆肩。

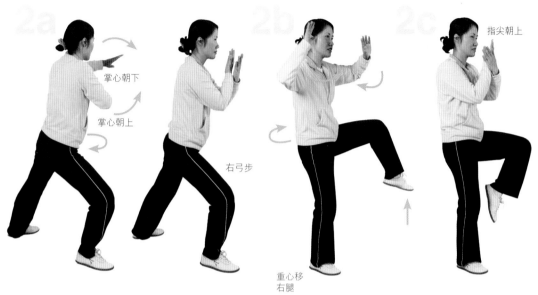

掌心朝下

掌心朝上

右弓步

2c　指尖朝上

重心移
右腿

左分腳

（與右分腳部分相同，惟左右式相反）

2a

- 右腳下落，左腿漸漸下蹲，身微右轉。
- 左掌屈肘由右向左抹，掌心漸漸翻朝下。右掌自右前抹，掌心漸漸翻朝上。
- 右腳向右前（東南）斜方邁步，先以腳跟着地，隨着體重漸漸移向右腿，弓右腿，蹬左腿，成右弓步，身體繼續微左轉。
- 右掌自右而前向左經左臂下側向裏抹轉，右臂橫屈成弧形，右掌橫置於左胸前，左肘旁，掌心斜朝裏上。
- 左掌自左而裏向右經右臂上側向前抹，即向左前（東北）斜方探出，掌心斜朝前，指尖斜朝上。
- 眼神關及左掌抹轉探出。

2b

- 重心漸移於右腿，左腿向前提起，身體隨着微右轉。
- 右掌微向前方上移，左掌自左而下弧形移至右掌外側，隨移隨着臂外旋將掌心翻向裏，兩手交叉，右掌在裏。
- 眼神關顧兩掌交叉。

2c

- 右腿漸起立（膝仍微屈），左腳向左前（東北）斜方分出，腳面自然繃平，高與胯平。
- 兩掌向左右分開，掌心皆轉朝外，指尖朝上。
- 眼神關顧左掌分出，並通過左掌向左平視。

作用

　　乘上勢，假設敵人用右手接我探出的右手，我即用右手將敵人的右腕封住，同時用左手貼住敵人的左臂向下推。然後左腳踏實，用右腳向敵人的右脅踢去，兩手向左右分以作平衡和掩護。（相反方向亦然）

口訣

收左腳，出左腳，右掌在左掌上劃弧（順時針方向）。
坐馬，右掌劃弧（向下再向上與左掌成交叉手），左手搭右手脈門交叉胸前。
收右腳，分右腳（向右45度），兩手分開於耳旁（掌心向東）。
右腳落地踏實，左掌心向地，右掌心向天，左掌在右掌上劃弧（逆時針方向）。
（左掌劃弧向下再向上與右掌成交叉手）右手搭左手脈門交叉胸前。
收左腳，分左腳（向左45度），兩手分於耳旁（掌心向東），收左腳。

（與第三十一式左右分腳的"右分腳"部分相同）

第三十二式
轉身蹬腳

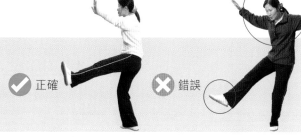

✅ 正確　　❌ 錯誤

要點

❶ 兩手分開要和蹬腳一致。同時兩臂也不可伸直，要微屈肘使前臂稍向身前方彎屈；肘部也須略沉，低於腕部，並要坐腕。

❷ 蹬腳時身體要穩定，不可俯、仰、傾、側；兩肩不可為了保持身體平衡而緊張，仍須鬆肩。只有"虛靈頂勁"和"氣沉丹田"才會使身體易於保持平衡。

❸ 左腿須隨轉身收回，不可着地，要"含胸拔背"，不可後仰。

❹ 左腳蹬出時要以腳跟為着力點。

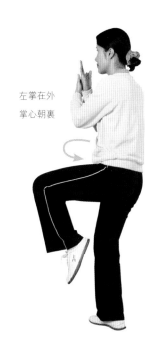

左掌在外
掌心朝裏

1a

- 左腳落下，左膝微提，以右腳跟為軸，身體迅速向左轉。

- 兩掌向胸前合攏交叉，左掌在外，兩掌心皆朝裏，眼隨轉體平視轉移。

1b

- 兩掌向左右分開，同時左腳以腳跟慢慢向左蹬出，腳尖朝上，右腿隨着左腳蹬出漸漸起立，右膝仍微屈。用胯位收回左腳。

- 眼關左掌分出，並通過左掌向左平視。

作用　敵人以右手自我身後進擊，我即轉身撒開左手，含有連消帶打之意。敵人如往上隔開，則我左足即可蹬擊之。

口訣

左腳踏實，右腳向左轉身180度（面向西），兩手交叉於胸前，蹬左腳（斧頭腳）收左腳。

左右摟膝拗步

✅ 正確　❌ 錯誤

> **作用**　敵人的右手或右足，皆可以左手摟去，而以右手進擊。進擊之手，原皆用拳，但用掌亦無不可。

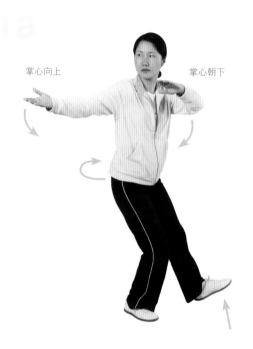

掌心向上　掌心朝下

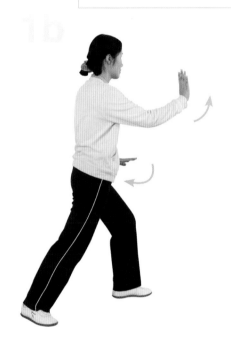

左摟膝拗步

1a

- 腰向右轉，右胯根（股骨頭關節）微內收，隨轉腰，右肩下鬆，右肘下沉，自然地帶動右掌弧形下落經右胯側。
- 右臂外旋使掌心翻向上，左掌也隨轉腰自左下向前而上弧形向右下移，掌心向下。
- 眼隨轉腰平視轉移，眼神需要顧及右掌。

1b

- 左腳（已提起），上身繼續向右微轉。隨轉體，右掌弧形向右斜角上移，左掌繼續向右弧形落於腹前。
- 眼稍關右掌即移顧左掌。
- 左腳向前落下，先以腳跟着地，隨着重心漸漸移向左腿而至全腳踏實。身體也同時漸漸左轉，弓左腿、蹬右腿，成左弓步。

- 左掌隨轉體向下經左膝前以半圓形摟至左胯旁；右掌也隨轉體繼續弧形向上經右耳旁向前（西）出。
- 眼關及左掌摟過膝部即向前平視，眼神需要顧及右掌前推。

❶ 兩手必須隨腰的轉動而動作；腰部由右轉變為左轉時，要"立身中正"。向前邁步時，上體也仍要正直，要注意"斂臀"和"尾閭正中"。定式時兩手應該同時到齊。

❷ 做左摟膝拗步時，右掌自下向右上移要與左腳提起一致；體左轉、變弓步與右掌推出要一致，做右摟膝拗步時，相反亦然。整個摟膝拗步動作要做得協調、圓滿、柔和，不可有滯頓或棱角的現象。

❸ 整套動作中雙肩須平齊。不可形成右肩低左肩高的現象。

❹ 凡摟膝拗步中摟膝的一臂要呈弧形，避免伸直；推出的右掌，要微微旋轉而推出，但到定式時，掌心不可正對前方，須稍斜傾；兩掌要坐腕。

❺ 練習該拳套時，其步型中弓步、虛步的兩腳不可站在一條橫線上，如"丁"狀，這樣容易產生重心不穩的彆扭的現象，必須後一腳與前一腳彼此稍微離開橫線，左弓步須如"右八"狀，右虛步須如"左八"狀。所以每當上步或退步時就應注意落步的地點要稍開一些，才顯得平穩。"向前退後才能得機得勢"。

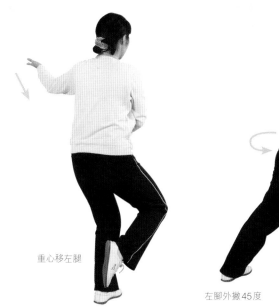

重心移左腿

左腳外撇45度

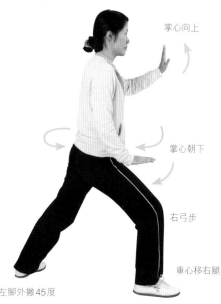

掌心向上

掌心朝下

右弓步

重心移右腿

右摟膝拗步

2a

- 左腳以腳跟為軸，腳尖外撇45度，身體漸漸左轉，隨轉體左掌漸漸弧形向左後移，隨移隨着臂外旋使掌心翻向上。

- 右掌也隨轉體自前弧形向左下移，隨移隨着臂內旋使掌心翻朝下。

- 眼隨轉體向前平視轉移，眼神需要顧及左掌。

- 重心漸漸全部移於左腿，右腳向前提起，身體繼續微左轉；隨轉體左掌弧形向左斜角上移，右掌繼續向左弧形落於腹前。

- 眼神稍關左掌即移顧右掌。

2b

- 右腳向前落下，先以腳跟着地，隨着重心漸漸移向右腿而至全腳踏實，身體也同時漸漸右轉，弓右腿、蹬左腿，成右弓步。

- 右掌隨轉體向下經右膝前以半圓形摟至右胯旁；左掌也隨着轉體繼續弧形向上，經左耳旁向前(西)推出。

- 眼關及右掌摟過膝部，即向前平視，眼神需要顧及左掌前推。

口訣

轉腰(向右90度),陰陽掌,左手背向天(在上),右手背向地(在下)。
轉腰(向左90度,身體向東),出左腳,攻左腿。
左摟膝(左手在腰位),右推掌。
撇左腳,轉腰(向左90度),陰陽掌,右手背向天(在上),左手背向地(在下)。
回腰(向右90度,身體向西)。

出右腳,攻右腿。
右摟膝(右手在腰位),左推掌。
撇右腳,轉腰(向右90度),陰陽掌,左手背向天(在上),右手背向地(在下)。
回腰(向左90度,身體向東)。
出左腳,攻左腿。
左摟膝(左手在腰位),右推掌。

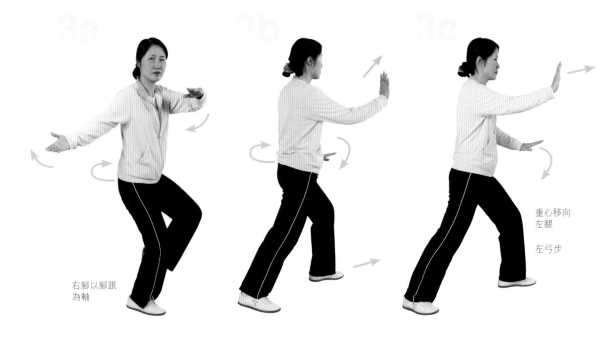

右腳以腳跟為軸

重心移向左腿

左弓步

左摟膝拗步

3a

* 右腳以腳跟為軸,腳尖外撇45度,身體漸右轉,隨轉體右掌漸漸弧形右後移,隨移隨着臂外旋使掌心翻向上。
* 左掌也隨轉體自前弧形向右下移,隨移隨着臂內旋使掌心翻朝下。
* 眼隨轉體平視轉移,眼神需要顧右掌。

3b

* 重心漸漸全部移右腿,左腳提起,身體繼續微右轉。隨轉體右掌弧形向右斜角上移,左掌繼續向右弧形落於腹前。
* 眼神稍關右掌即移顧左掌。

作用 敵人的左手或左足,皆可以我的右手摟去,而以左手進擊。進擊之手,原皆用拳,但用掌亦無不可。

3c

* 左腳向前落下,先以腳跟着地,隨着重心漸漸移向左腿而至全腳踏實,身體也同時漸左轉,弓左腿、蹬右腿,成左弓步。
* 左掌隨轉體向下左膝前以半圓形摟左胯旁。右掌也隨轉體繼續弧形向上,經右耳旁向前(東)推出。
* 眼關左掌摟過膝部,即向前平視,眼神需要顧右掌前推。

第三十四式
進步栽捶

✔ 正確　❌ 錯誤

（與第三十一式左右分腳的"右分腳"部分相同）

❶ 當左腳前邁，腳跟尚未着地時，注意上身保持正直；當左掌摟過左膝時，上身隨右拳下打折腰，並沉腰胯。但折腰時，自頸脊到腰脊仍要保持直線，不可弓背、低頭或抬頭。

❷ 眼視右拳前方，但不可抬頭。

❸ 兩肘須微屈，不可挺直。

作用　假設敵人用右腳踢來，我用左手將敵人的右腿由裏往左摟開，隨即將右手握拳向敵人的右膝攻擊，敵人自然站不穩。

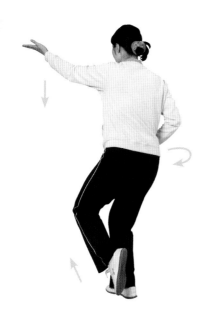

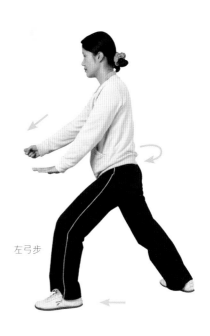

左弓步

1a

- 右腳向外撇踏實，身體漸漸右轉，重心隨着漸漸移於右腿，左腿腳跟先離地向前提起。
- 左掌隨轉體自前向右弧形下摟，右掌自右胯側向右向後再向前變拳劃弧置於右腰側。
- 眼神關左掌下摟。

1b

- 左腳向前邁出一步，先以腳跟着地，隨着重心漸漸移向左腿而至全腳踏實，弓左腿、蹬右腿，成左弓步。
- 身體漸漸左轉，隨轉體沉腰胯，左掌繼續弧形而下經左膝前摟至左膝旁。
- 右拳向前面下方打出。
- 眼向前下方，眼神關及右拳下打。

口訣

撇右腳，轉腰(向右90度)，回腰。
出左腳，攻左腿。
兩手低垂，左手掌(掌心向下)，右手拳(拳心向左)。

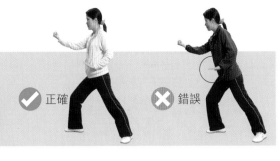

（與第二十四式撇身捶部分相同，惟方向相反。見p62）

第三十五式
翻身撇身捶

✔ 正確　　✘ 錯誤

要點（與第二十四式撇身捶部分相同）

❶ 手法和步法要隨腰轉動，並要協調一致。

❷ 右腳落步時不要踏在一條線上，並注意右腳尖要正對前方，不要外撇。

作用　敵人左手向我右後進擊時，我右手即可貼其前臂而以左拳擊其左脅。

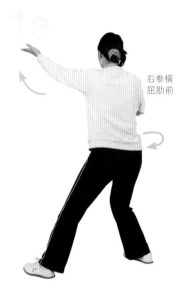

右拳橫屈肋前

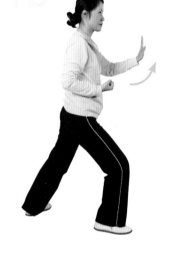

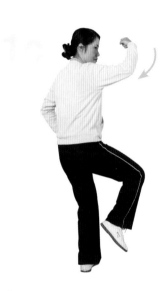

1a

- 左腳尖裏扣踏實，同時身體直起，右轉，隨轉體右拳橫屈右於肋前，拳心朝下，左掌自左而上弧形上舉於左額前上方。
- 眼隨轉體平視轉移，眼神關及兩手移動。

口訣

扣左腳（面向北），右拳放於胸前（掌心向地）。
反左掌（掌心向天），左手劃弧壓右拳。
向右轉身90度（面向東），收右腳，開右步。
出右拳（拋出），收右拳（右拳心向天放於腰），出左掌（掌心向東）。

1b

- 重心全部移於左腿，右腳提起，身體繼續右轉。
- 左掌隨轉體向右，右前臂外側弧形落下，右拳向右前撇。
- 眼隨轉體平視轉移，眼神稍關及兩手動作。

1c

- 右腳向前稍偏右落下，先以腳跟着地，隨着重心漸漸移向右腿而至全腳踏實，弓右腿、蹬左腿，左腳尖微裏扣，成右弓步。身體繼續右轉。
- 右拳繼續隨轉體向前弧形下撇收於腰側，拳心向上。左掌弧形收至胸前，經右前臂裏側上方向前（東）推出。
- 眼向前平視，眼神要顧及左掌前推。

（部分與第十二式進步搬攔捶相同。見p45）

第三十六式
進步搬攔捶

要點

① 在連續前進時，要求"邁步如貓行"並要求速度均勻，上下相隨；上身要正直，不可歪斜和仰俯；右腳上前一步時要比一般步型更開得闊一些，並要避免上身隨右腳上步而向右傾斜。

② 步法和手法要隨腰轉動，右拳搬出時不可離身體太遠，並注意不可抬肘；右拳打出時要隨腰轉動，並隨打隨着臂微內旋，使虎口轉朝上，右拳打出時中間經由心口向前打出，這叫做"拳從心發"。

③ 拳要自然握實，不可用力握緊。

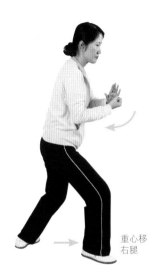 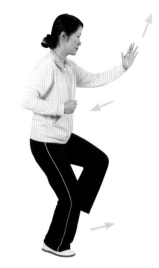 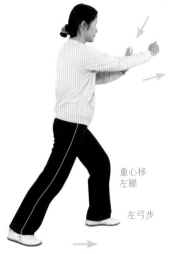

重心移右腿

重心移左腿

左弓步

1a

* 撤右腳，重心全部移於右腿。
* 右拳自右前向下繞，拳心向上，左掌向左上方劃弧，高不超過耳部，隨劃弧隨着臂內旋使掌心翻向右下方。
* 眼稍關右拳向右下繞，即漸漸轉向前平視。
* 左腳提起，身體同時漸漸右轉。
* 隨轉體右拳自右而上，經胸前向前搬出。左掌也同時隨轉體弧形向右，經右臂裏側前攔，掌心朝右。
* 眼神關及左掌前攔。

1b

* 左腳上前一步（東），先以腳跟着地，左掌繼續向前探出，右拳弧形收回腰際，拳心朝上。
* 眼向前平視，眼神關及左掌前探。

口訣

撤右腳，兩手垂低，左掌右拳。搬（左掌按右拳，右拳在下，左掌在上，掌背在上向天，拳心在下向天），撤右腳。攔（上左腳，左立掌向前推，右拳拉後放於腰位，拳心向天）。捶（右拳向前推）。

1c

* 隨即重心漸漸移於左腿，左腿漸漸全腳踏實，弓左腿，蹬右腿，成左弓步。
* 身體同時漸漸左轉，隨轉體右拳向前打出，虎口漸漸轉向上。
* 左掌微裏收，坐腕，指尖斜向上，附於右前臂裏側。
* 眼向前平視，眼神關及右拳打出。

（要點與第三十一式左右分腳部分相同。見p73）

第三十七式
右蹬腳

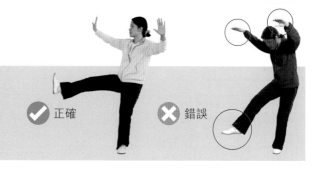

✅ 正確　　❌ 錯誤

要點（與第三十一式左右分腳部分相同）

❶ 兩掌合抱交叉仍須隨左腿起立而柔和地向上向外微移，才顯得輕靈、沉着。如果左腿起立時兩掌交叉不動，就會產生呆滯現象。合抱時兩腕部不可彎曲。

❷ 兩手分開要和右蹬腳一致。兩臂不可伸直，要微屈肘使前臂稍向身前彎屈；肘部也須略沉，低於腕部，並要坐腕。

❸ 蹬腳時身體要穩定，不可俯、仰、傾、側；兩肩不可為了身體平衡而緊張，仍須鬆肩。只有"虛靈頂勁"和"氣沉丹田"才會使身體易於保持平衡。

❹ 右腳蹬出時要以腳跟為力點。

作用

假設敵人用左手將我右臂向左推出，此時將我右手腕順勢由敵人手腕下纏裏，自右往左捌開，隨將右腳向敵人正面蹬出，敵人自然外跌。

口訣

撇左腳，收右腳，兩手交叉於胸前，蹬右腳，兩手分於耳旁，收右腳。

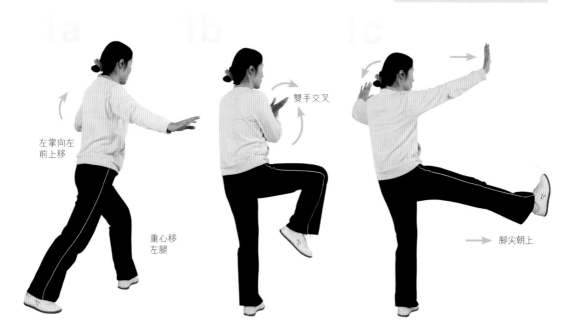

左掌向左前上移

重心移左腿

雙手交叉

腳尖朝上

1a

- 左腳尖外撇踏實，身體漸漸左轉，坐實左腿，重心漸漸全部移於左腿，右腳向前提起腳跟先離地。
- 左掌隨轉體向左上移，隨移隨着臂外旋使掌心朝裏。

1b

- 右拳變掌自右前而下向左弧形上移，與左掌合抱，交叉，右掌在外，隨移隨着臂外旋使掌心朝裏。
- 眼向右前平視，眼神關及兩掌合抱。

1c

- 兩掌向左右分開，同時右腳以腳跟慢慢向右蹬出，腳尖朝上，左腿隨着右腳蹬出漸漸起立，膝仍微屈。
- 眼關右掌分出，並通過右掌向右平視。

第三十八式
左打虎

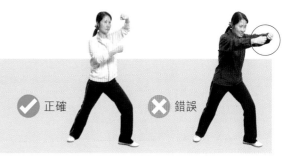

✅ 正確　　❌ 錯誤

要點

❶ 右蹬腳後，右腳下落時，左腿要相應地下蹲來控制右腳輕緩地着地，這樣才符合既輕靈又沉着的要求。

❷ 成打虎式時，兩臂要呈弧形，圓滿地曲蓄，肩部防止上聳。

右掌下移

左掌向右平移

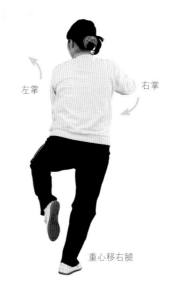

左掌

右掌

重心移右腿

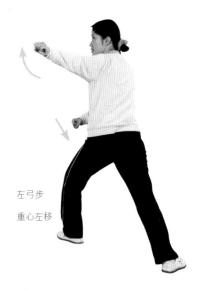

左弓步

重心左移

1a

* 右腳下落，左腿漸漸下蹲。
* 左掌自左而前向右弧形平移，隨移隨着臂外旋使掌心漸漸翻向裏。右掌同時微下移，隨移隨着臂內旋使掌心漸漸轉向下。
* 眼神關及右掌。

1b

* 右腳落於左腳旁，兩腳相距稍狹於肩，先以腳尖着地，隨着重心漸漸移於右腿而至全腳踏實，左腳隨即提起（腳跟先離地）。
* 兩掌隨重心移於右腿向右繼續下移，左掌經右肱前，隨移隨着左臂繼續微外旋使掌心翻朝上。
* 眼向前平視，眼神關及兩掌。

1c

* 左腳向左前（西、北）斜方邁步，先以腳跟着地，重心移向左腿，成左弓步。
* 身體同時左轉，隨重心左移和轉體。
* 左掌自右肱前而下，向左經左膝前向左，變拳而上劃弧，停於左額前上方，當左掌變拳自右而上劃弧，左臂內旋使掌心漸漸翻朝外。
* 右掌變拳，隨轉體自右而前向左屈肘橫臂置於胸前，拳心向裏，拳眼向上，與左拳眼上下相對。
* 眼先關左拳，當左拳將至左額前上時，即向前平視。

口訣

右腳踏實，向左轉身45度，收左腳，右抱球（陰陽掌），攻左腿，轉腰向左，回腰（面向北）。左右手握拳，左拳於額前（拳心向下），右拳於胸前（拳心向上）。

作用

假設敵人由前方用左手打來，我用右手將敵人左手腕握住往左側下摟去，左手變拳，由左外翻轉至左額角旁，向敵人頭部或背部打去。

第三十九式
右打虎

✅ 正確　　❌ 錯誤

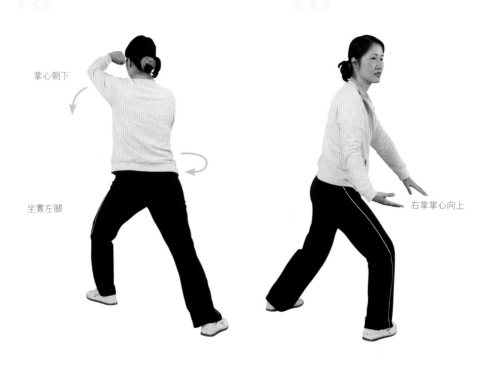

掌心朝下

坐實左腿

右掌掌心向上

1a

- 左腳尖裏扣踏實，身體漸漸右轉，坐實左腿，右腳漸漸提起，腳跟先離地。
- 左拳變掌弧形向左下落，掌心朝下。

1b

- 右拳變掌，臂外旋使掌心翻向上，移於左肱前。
- 眼稍關左掌，即隨轉體平視轉移。

口訣

扣左腳，收右腳，兩手拳變掌，(陰陽掌)，向右轉腰180度，回腰135度，攻右腿。
左右手握拳，右拳於額前(拳心向外)，左拳於胸前(拳心向裏)。

要點 （與第三十八式左打虎相同，惟左右相反）

❶ 右腳邁步時要注意"邁步如貓行"的要求，同進上身要保持正直。

❷ 兩手過渡為打虎式時，弧形要走得圓活，不要有棱角。上下肢相隨一致。

❸ 當右手經過右膝時，掌心朝上要有摟膝之意。

❹ 成打虎式時，兩臂要呈弧形，圓滿地曲蓄，肩部防止上聳。

作用 假設敵人由右前方用右手打來，我用左手將敵人右手腕握住往右側下摟去，右手變拳，由右外翻轉至右額角旁，向敵人頭部或背部打去。

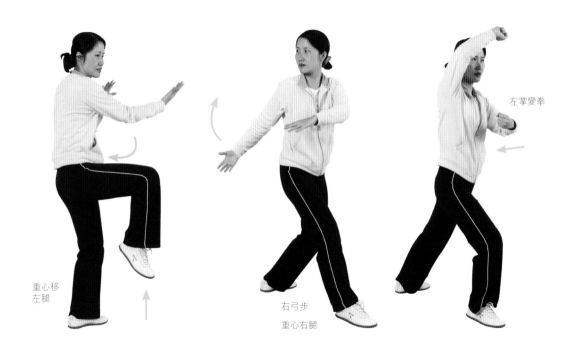

重心移
左腿

右弓步

重心右腿

左掌變拳

1c

- 重心漸漸全部移於左腿，身體繼續右轉，右腳向裏提起，然後向右前（東南）斜方邁步，先以腳跟着地。
- 隨着重心漸漸移向右腿而至全腳踏實，弓右腿、蹬左腿，成右弓步。

1d

- 隨轉體和重心右移，右掌自左肱前而下經右膝前向右變拳而上劃弧，停於右額前上方，當右掌變拳自右而上劃弧，右臂內旋使拳心漸漸翻向外。

1e

- 左掌同時變拳，隨轉體自左而前向右屈肘橫臂置於胸前，拳心向裏，拳眼向上，與右拳眼上下相對。
- 眼先關右拳，當右拳將至右額前上時，即向前平視。

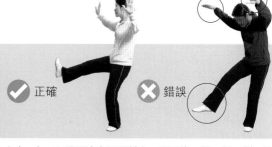

（作用及要點與第三十七式右蹬腳相同。見p82）

第四十式
回身右蹬腳

✅ 正確　　❌ 錯誤

要點

① 兩掌合抱交叉仍須隨左腿起立而柔和地向上向外微移，才顯得輕靈、沉着。如果左腿起立時兩掌交叉不動，就會產生呆滯現象。合抱時兩腕部不可彎曲。

② 兩手分開要和右蹬腳一致。兩臂不可伸直，要微屈肘使前臂稍向身前方彎屈；肘部也須略沉，低於腕部，並要坐腕。

③ 蹬腳時身體要穩定，不可俯、仰、傾、側；兩肩不可為了身體平衡而緊張，仍須鬆肩。只有"虛靈頂勁"和"氣沉丹田"才會使身體易於保持平衡。

④ 右腳蹬出時要以腳跟為力點。

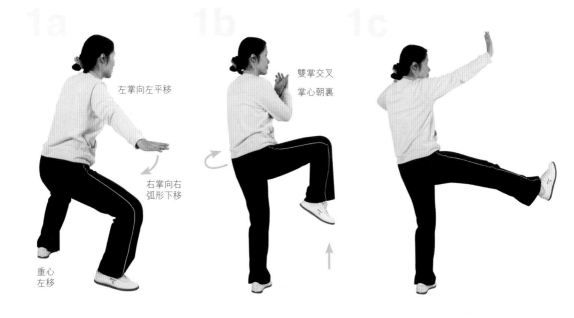

左掌向左平移

右掌向右弧形下移

重心左移

雙掌交叉掌心朝裏

1a-1c

- 左腳以腳掌為軸，腳跟踏實，身體漸漸微左轉，重心隨着左移。
- 左拳隨轉體向左平移，右拳向右弧形下移（此時兩拳已開始鬆開）兩拳變掌。眼隨轉體平視轉移。

- 重心漸漸全部移於左腿，身體繼續微左轉，右腳提回。
- 兩拳變掌，左掌向左前上伸，右掌向下經腹前向左與左掌合抱交叉，左掌在裏，掌心皆朝裏。
- 眼稍顧左掌上神即轉向前平視。

作用

假設敵人用左手將我右臂向左推出，此時將我右手腕順勢由敵人手腕下纏裹，自右往左捯開，隨將右腳向敵人正面蹬出，敵人自然外跌。

口訣

撇左腳，收右腳，兩手交叉於胸前，蹬右腳，兩手分於耳旁，收右腳。

第四十一式
雙峰貫耳

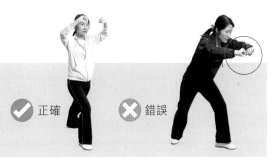

✅ 正確　❌ 錯誤

要點

① 邁步時要坐實左腿，收右胯根，然後以左腿漸漸下蹲來控制右腿前邁，上身保持正直。邁步的速度要均勻。

② 隨着落胯、沉氣、鬆肩，兩掌向下經膝旁時，要以兩肘下沉來帶動兩掌下落，不可單是兩掌下落，要用整體的勁使掌背沉着鬆淨地下落。

③ 兩拳向前上勾擊時要與右弓步協調一致。

作用　我兩掌將敵人兩腕往左右分開疊住，隨往上握拳向其兩耳撞擊。此時應注意，敵人身轉側並以單手向我中下部撞擊。

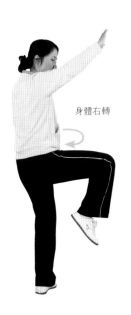

身體右轉

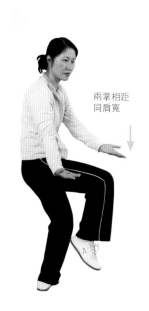

兩掌相距同肩寬

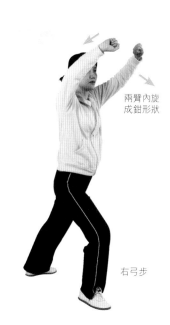

兩臂內旋成鉗形狀

右弓步

1a

- 右腳下落，右膝提起，以左腳掌為軸，身體迅速右轉45度(向東南斜方)。

口訣

向右轉身45度，雙手往右腿下搬，攻右腿，兩手再向上，掌變拳，拳眼對拳眼貼於額前(拳心向地)。

1b

- 同時兩掌隨轉體各自左右改形移至胸前，隨移隨着屈肘和臂外旋使掌心翻向裏面上方，兩肘下墜，兩臂呈弧形，兩掌相距(以拇指一側為度)同肩寬。

- 眼隨轉體平視，眼神要關及兩掌合攏。

1c

- 左腿漸漸下蹲，右腿向前(東南)邁出一步，先以腳跟着地，隨着重心移向右腿而至全腳踏實，弓右腿、蹬左腿，成右弓步。

- 兩掌自前而下經右膝兩旁分向左右劃弧，隨劃隨着兩臂內旋，隨即變拳向前上以虎口鉤擊，成鉗形狀，兩拳稍高於頭，兩虎口相對。

- 眼向前平視，眼神關及兩拳。

（與第三十七式右蹬腳相同，惟左右相反。見p82）

第四十二式
左蹬腳

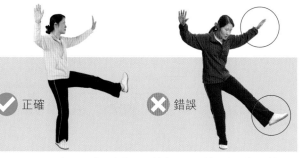

✅ 正確　　❌ 錯誤

 要點 （與第三十七式右蹬腳相同，惟左右相反）

① 兩掌合抱交叉仍須隨右腿起立面柔和地向上向外微移，才顯得輕靈、沉着。如右腿起立時兩掌交叉着不動，會產生呆滯現象。合抱時兩腕部不可彎曲。

② 兩手分開要和左蹬腳一致。同時兩臂也不可伸直，要微屈肘使前臂稍向身前方彎屈；肘部也須略沉，低於腕部，並要坐腕。

③ 蹬腳時身體要穩定，不可俯、仰、傾、側；兩肩不可為了身體平衡而緊張，仍須鬆肩。只有"虛靈頂勁"和"氣沉丹田"才會使身體易於保持平衡。

④ 左腳蹬出時要以腳跟為力點。

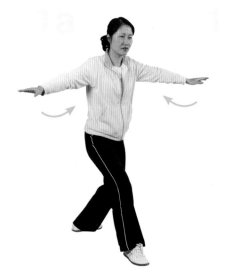

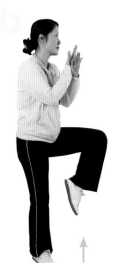

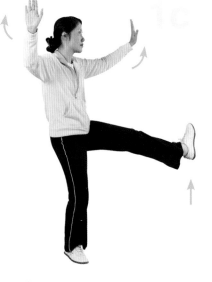

1a
- 右腳尖外撇踏實，重心漸全部移於右腿，身微右轉，左腳向前提起（腳跟先離地）。

1b
- 兩拳變掌分向左右下移，經腹前向前上劃弧合抱，交叉於胸前，左掌在外。
- 隨劃弧隨着兩臂外旋使掌心漸漸翻向裏。
- 眼先關兩掌劃弧，當兩掌將交叉時即轉向左平視。

1c
- 兩掌向左右分開，同時左腳以腳跟慢慢向左蹬出，右腿隨左腳蹬出漸漸起立，膝仍微屈。
- 眼神關顧左掌分開，並通過左掌向前平視。

作用　敵人從我左邊進攻，我轉身撇開左手，貼住敵人的右手由內往外捌。敵人如往上隔，我以左足蹬擊其脅部。

口訣

撇右腳15度，兩手交叉於胸前（右手搭左手脈門），收左腳，左蹬腳，兩手分開於耳旁，收左腳。

（與第三十七式右蹬腳部分相同。見p82）

第四十三式
轉身右蹬腳

✅ 正確　　❌ 錯誤

要點 （與第三十七式右蹬腳部分相同）

① 兩掌合抱交叉仍須隨左腿起立面柔和地向上各外微移，才顯得輕靈、沉着。

② 轉身時須借右腳輾地（一經輾地，腳跟即離地）和左腿擺動之勢，才能迅速圓潤地轉向後面。

③ 兩掌合抱交叉要與轉身動作同時開始，同時完成。

作用

敵人從背後左側打來，我急將身往右後轉270度向東面，用右手腕將敵人臂腕封住，白上而下向右捌出，右腳同時提起向敵人胸脅踢去。

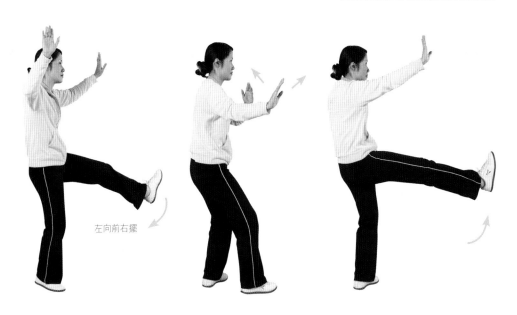

左向前右擺

1a

- 右腳跟離地，以右腳掌為軸，身體迅速向右後轉。
- 左腳隨轉體自左而前右擺，下落於右踝右旁，先以腳尖着地，隨着重心漸移於左腿而至全腳踏實，隨即左腿微下蹲，右腳提起。

- 兩掌隨轉體自左右向胸前合抱交叉，右掌在外，掌心皆向裏。
- 眼隨轉體平視轉移，眼神要關及兩掌合抱。

1b-1c

- 兩掌向左右分開，同時右腳以腳跟慢慢向右蹬出，腳尖朝上，左腿隨着右腳蹬出漸起立，膝仍微屈。
- 眼關右掌分出，並通過右掌向右平視。

口訣

左右腳交叉着地，向右轉身270度（面向東）。
兩手交叉於胸前（左手搭右手脈門），收右腳，蹬右腳，兩手分於開耳旁，收右腳。

（部分與第十二式進步搬攔捶部分相同。見p45）

第四十四式
進步搬攔捶

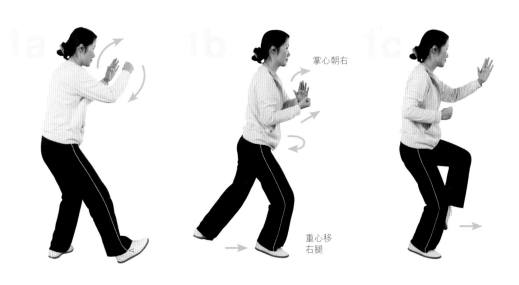

掌心朝右

重心移
右腿

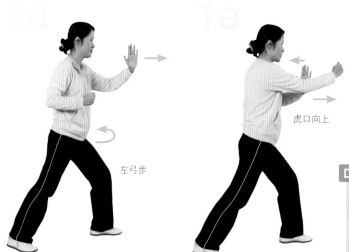

左弓步

虎口向上

口訣

撇右腳，兩手垂低，左掌右拳。
搬（左掌按右拳，右拳在下，左
拳在上，掌背在上向天，拳心
向天），撇右腳。
攔（上左腳，左立掌向前推，右
拳拉後放於腰位，拳心向天）。
捶（右拳向前推）。

（與第十三式如封似閉相同。見p47）

第四十五式
如封似閉

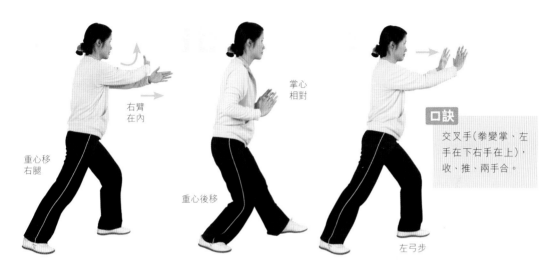

右臂
在內

重心移
右腿

掌心
相對

重心後移

左弓步

口訣

交叉手（拳變掌、左
手在下右手在上），
收、推、兩手合。

（與第十四式十字手相同。見p48）

第四十六式
十字手

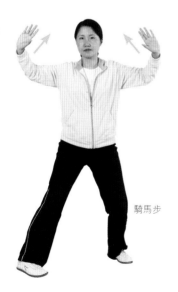

騎馬步

重心移
左腿

口訣

扣左腳（90度、面向南）。
兩手合，（左手搭右手脈門）上
升、收右腳。

（與第十五式抱虎歸山相同。見p49）

第四十七式
抱虎歸山

右摟膝拗步

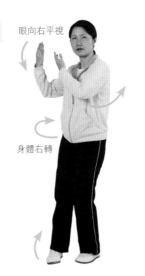

眼向右平視

身體右轉

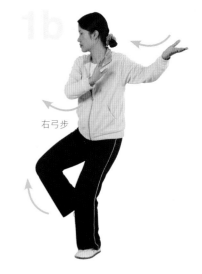

右弓步

履式

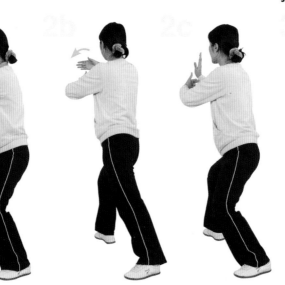

重心移
左腿

擠式

口訣

扣左腳，甩左手（左手在下手背向地），右手劃弧（右手
在上背向天）陰陽掌。轉腰（向後右轉身45度）。
出右腳，攻右腿，右摟膝（右手在腰位），左推掌，扣
左腳。

撇左腳，坐馬，穿右手，圈右手，轉腕。
轉腰（向左45度），回腰，反左掌，左手搭右手脈門。
攻前擠，兩手分。
下按、上推、平掌（不高過膊頭位）。

（與第四式單鞭相同，惟方向正斜不同。見p36）

第四十八式
斜單鞭

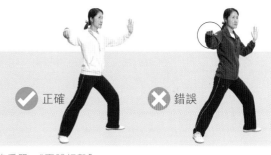

✅ 正確　❌ 錯誤

要點

① 兩臂轉動時距離要相等，總須前手去，後手跟，"兩膊相繫"不散漫。

② 上身要正直，避免前俯、後仰或向左右歪斜。

③ 要"沉肩墜肘"和鬆腰胯。

作用 右手用八卦魚勢化去敵人的攻勢，使其落空後，即以左掌向對方中上部進擊。

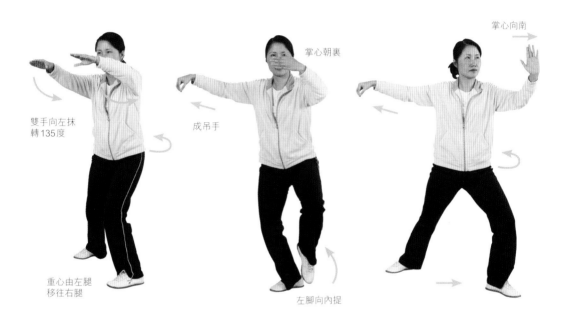

掌心向南

雙手向左抹轉135度

重心由左腿移往右腿

掌心朝裏

成吊手

左腳向內提

1a

- 重心漸移左腿，身體左轉，同時右腳尖微翹，以腳跟為軸轉體，腳尖盡量裏扣踏實，重心隨即移回於右腿。

- 兩肘微沉稍屈，兩掌心向下隨轉體向左抹（轉135度），兩掌高與肩平。

- 眼神平移，稍先於左掌到達左方，但需要顧及右手。

- 身體微右轉，兩掌隨轉體向裏經胸前向右弧形抹轉135度，兩掌高與肩平。

- 眼隨轉體平視轉移，眼需要顧及右掌。

1b

- 重心全部移於右腿，左腳向裏提起，同時身體右轉。

- 隨重心右移時，右掌漸漸右伸，隨伸隨着五指尖下垂撮攏成吊手，身微左轉；左掌向左弧形上移，隨移隨着臂外旋使掌心漸漸轉朝裏。

- 眼神關顧左掌左移。

口訣

扣右腳（盡扣），轉腰（向左135度），回腰（面向南），右手採
眼望左手，收左腳，轉腰（向左90度、面向西南）。
出左腳，攻左腿，三尖對正（鼻、指、足）。

1c

- 身體繼續向左微轉，左腳向左邁出，先以腳跟着地，隨着重心漸漸左移，成左弓步。

- 右吊手繼續鬆肩右伸；左掌經面前（距面部1呎左右）左移，隨移隨着臂內旋將掌心翻向西南，即向左微微推出。

- 眼平視左移，稍先於左掌到達左方。

93

第四十九式
野馬分鬃

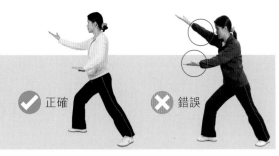

✅ 正確　❌ 錯誤

要點

① 野馬分鬃的弓步比一般弓步稍微開一些，但不到45度斜角；腳尖要與膝蓋方向一致。

② 兩掌成抱球狀時，注意不可抬肘。

③ 右或左手捌出時要隨腰轉動，並要由肩到肘、由肘到手節節貫串地向外捌出。同時捌出與轉體、變弓步要協調一致。下摟的一手不要離胯部太近。兩臂要呈弧形。

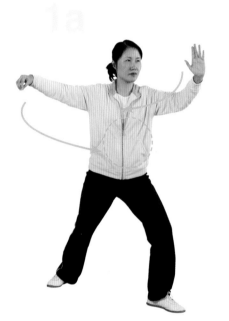

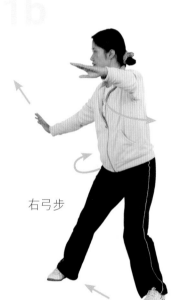

右弓步

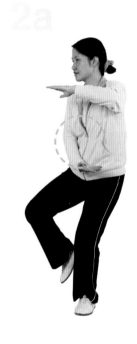

右分鬃

1a

- 左腳尖裏扣踏實，身微左轉，重心漸漸全部移於左腿，左腿坐實，右腳收回經左踝側向前提起。

作用 以我一手的前臂隔開敵人的前臂，而以另一手捌住敵人手腕並攻擊敵人的胸脅。

1b

- 左掌屈肘弧形移於左胸前；右吊手變掌自右而下向左弧形移至腹前，隨移隨着臂外旋使掌心翻向左面上方，與左手成抱球狀；兩臂皆呈弧形。

- 眼神關顧左掌。

2a-2b

- 右腳向右（西）邁出，身體漸漸右轉，先以腳跟着地，隨着重心漸漸移向右腿而至全腳踏實，弓右腿，蹬左腿，成右弓步。

口訣

扣左腳，移重心，左手在上，右手在下。
左抱球，收右腳，開步，轉腰，右手捌（右野馬分鬃）。
後坐，撇右腳，反右手，移左手，右抱球，收左腳，開左步，轉腰，左手捌（左野馬分鬃）。
後坐，撇左腳，反左手，移右手，左抱球，收右腳，開右步，轉腰，右手捌（右野馬分鬃）。

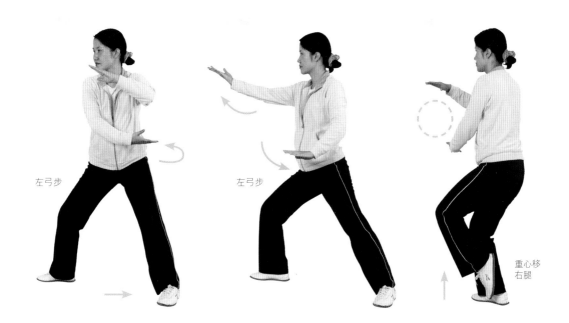

左弓步　　　　　　　　左弓步　　　　　　　　重心移右腿

左分鬃

2c _____

- 右掌隨轉體向右上方以弧形捌出，高與眉齊；左掌向左弧下摟於左胯旁。
- 眼神關顧右掌捌出，稍先於右掌到達右方。

3a _____

- 右腳尖外撇踏實，身微右轉，重心漸漸全部移於右腿，右腿坐實，左腳經右踝側向前提起。
- 右掌隨轉體屈肘移於右胸前，隨移隨着臂內旋使掌心漸漸翻向下。

- 左掌向右弧形移至腹前，隨移隨着臂外旋使掌心翻向右面上方，與右掌成抱球狀；兩臂均呈弧形。
- 眼隨轉體平視轉移，眼神要關及右掌。

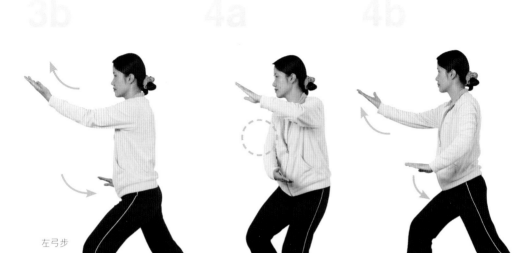

左弓步

右分鬃

（與左分鬃相同，惟左右相反）

3b

- 左腳向左（西、稍偏南）邁出，身體漸漸左轉，先以腳跟着地，隨着重心漸漸移向左腿而至全腳踏實，弓左腿、蹬右腿，成左弓步。
- 同時左掌隨轉體向左上方以大拇指一側弧形捌出，高與眉齊；右掌向右弧形下摟於右胯旁。
- 眼神關顧左掌捌出，稍先於左掌到達左方。

4a

- 左腳尖外撇踏實收回，身微左轉，重心漸漸全部移於左腿，左腿坐實，右腳經左踝側向前提起。
- 左掌屈肘移於左胸前，隨移隨着臂內旋使掌心漸漸翻向下。
- 右掌向左弧形移至腹前，隨移隨着臂外旋使掌心翻向左面上方，與左掌成抱球狀；兩臂均呈弧形。
- 眼隨轉體平視轉移，眼神要關及左掌。

4b

- 右腳向右（西）邁出，身體漸漸右轉，先以腳跟着地，隨着重心漸漸移向右腿而至全腳踏實，弓右腿、蹬左腿，成右弓步。
- 右掌隨轉體向右上方弧形捌出，高與眉齊；左掌向左弧形下摟於左胯旁。
- 眼神關顧右掌捌出，稍先於右掌到達右方。

（作用及要點與第三式攬雀尾的掤式相同。見p32）

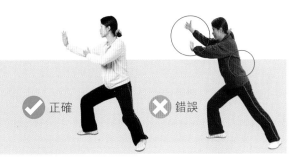

第五十式
攬雀尾

✅ 正確　❌ 錯誤

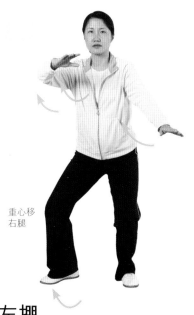

重心移
右腿

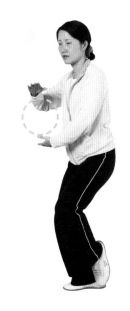

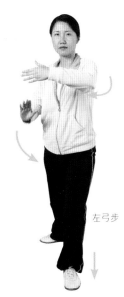

左弓步

左掤

1a

- 身體先向左再向右轉45度，隨轉體時，右腳尖向裏扣45度，重心漸漸移於右腿，右腿屈膝微蹲，左腳經右踝內側向右提。

- 右掌隨轉體自下經腹前而上，在右胸前向左向裏向右抹轉一小圈，掌心向下。

- 左手也同時經腹前由左向右弧形移至右掌下方，左臂外旋使掌心翻朝右向上方。

1b

- 兩掌相對如抱球狀，右肘稍墜，略低於腕，兩臂呈弧形。

- 眼隨轉體平視轉移，眼神稍先於右臂到達，並要顧及右臂。

作用　假設敵人在前面用左手攻擊，我以右手摟敵人的左手向右牽引。對方如將手抽回，則我左手即隨其抽回之勢向敵人腋背處作掤擊。

1c

- 右腿繼續漸漸下蹲，左腳向左前邁出一步，先以腳跟着地，隨着重心漸漸移向左腿而至全腳踏實，弓左腿、蹬右腿，成左弓步。

- 當左腳前邁時，身體稍向左轉，當左腳跟一着地，身體即漸漸右轉。

- 左肘稍屈，以左前臂向左上弧形掤出，左掌高與肩平，掌心微向裏。

- 右掌向前向右弧形下摟至胯上，掌心向下，手指向前，坐腕，指節微向上翻。

- 眼向前平視，眼神要關及左掌，扣左腳45度，腳尖斜向西南，身向右轉。

① 身體左右轉動時要以腰為軸，身體仍須正直。

② 身、手、足等方面的動作都須輕柔緩慢，速度均勻。

③ 凡步邁出都必須輕靈"分清虛實"。要做到"邁步如貓行"。

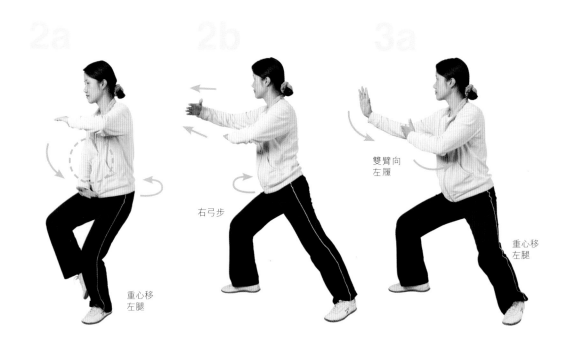

雙臂向
左履

右弓步

右掤

重心移
左腿

重心移
左腿

右掤

2a

- 重心漸漸全部移於左腿，身體微左轉，右腳經左踝內側弧形向前提起，隨轉體時，左肘向左後方微下撤，自然帶動左掌下移於左胸前，左臂內旋使掌心漸漸翻向下方。
- 右掌同時向左弧形抄至腹前，右臂外旋使掌心翻向上方，與左掌成抱球狀，兩臂均呈弧形，
- 眼神略顧左臂後撤，即漸漸轉向右臂前方平視。

2b

- 右腳向前(西)邁出，先以腳跟着地，隨着重心漸移向右腳而至全部踏實。弓右腿，蹬左腿，成右弓步。
- 身體微向右轉，隨着轉體，右前臂同時向右(西)上掤，右掌高與肩平，肘稍低於掌；左掌隨右臂向前推出，
- 眼向前平視，眼神並要顧及右前臂前掤。

履式

3a

- 重心漸漸移向左腿，身體同時漸漸左轉。
- 左臂外旋，右臂內旋，使右掌心及左掌心翻向內，兩掌向左履。

作用　假設敵人在前面用右手攻擊我，我以左手摟敵人的右手向左牽引。對方如將手抽回，則我右手即隨其抽回之勢向敵人腋背處作掤擊。

要點
① 兩臂須隨腰左履。沉肘起着護脅的作用，但兩腋要留有約可容一拳的空隙，避免把身體困住。

② 左履時身體仍須正直轉體，不可前俯後仰或搖晃；關鍵在於"上下相隨"、"不先不後"。如果下肢後坐得過快會前俯，過慢就會形成後仰。

③ 履的過程中，兩手要保持一定的距離，也就是要以一手搭在對方腕節，一手搭在對方近肘節處來引進。

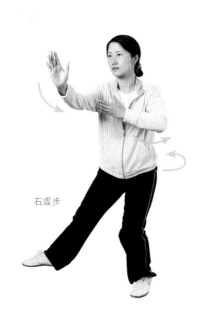

右虛步

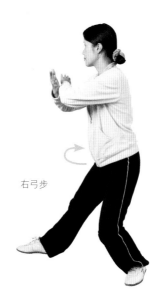

右弓步

擠式

3b

* 身體繼續微左轉，重心繼續移向左腿，坐實左腿，成右虛步。
* 兩臂稍沉，肘隨轉體繼續左履，左掌至左胸前，右掌至右胸前。
* 在開始左履時，眼神先關及右臂左履，將要履盡處時，眼神稍關及左手，即漸漸轉向前（西）望。

作用 假設敵人用右手攻擊我右肋部，我右手貼住敵人的肘關節，左手貼住敵人前臂，這樣敵人的身體即隨之傾倒。

4a

* 身體微右轉，同時體重漸漸移向右腿，弓右腿，蹬左腿，成右弓步。

作用 乘上勢，假設敵人往回抽他的手臂，我速將右手心翻向上向裏，左手掌心向下合於我右手腕上，乘敵人抽臂之際往出擠，敵人必應手而跌。

口訣

轉腰，雙手劃弧（先轉右再回腰）。
扣右腳（45度），右抱球（右手在上）。
出左腳，攻左腿，左掤（左手背向外、右手背向天）。
扣左腳，左抱球（左手在上）。
出右腳，攻右腿，右掤（右手背向外、左手背向天）。
撇左腳（45度），坐馬、轉掌。
轉腰（向左45度），回腰，左手搭右手脈門，反左掌。
擠（攻前），兩分手。
下按，上推，平掌（不高過膊頭位）。

① "眼為心之苗"，由眼帶領身體轉動。

② 重心漸漸後移時，右胯根(股骨頭關節)微向後抽，使身體正對前方，不致偏向左斜角。

③ 兩掌要隨胯後坐抹回，要鬆肩，沉肘。

作用 | 由前勢，假設敵人乘勢來擠我，我即將兩手腕往上用提勁，手指向前，手心向下，用兩手封閉其肘及手腕，向前按出，往前進攻，敵人即往後跌。

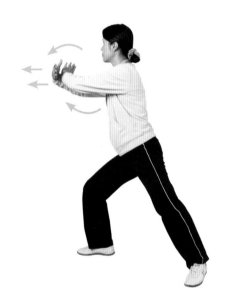

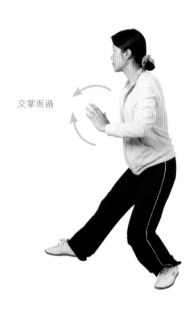

交掌而過

按式

4b

• 隨着轉體，右臂外旋使右掌心翻向內，左臂內旋使左掌心翻朝外，右臂呈弧形橫於胸前，右肘稍低於右腕，左掌貼近右脈門內側，以右臂與左掌向前(西)擠出。

• 眼向前平前，眼神要關及雙臂。

5a

• 右臂微內旋使掌心翻向下，左掌經右掌上側交掌而過，隨即兩掌分開，距離與肩齊，兩掌心皆向下，兩肘漸屈下沉，兩掌略向下收回。重心漸漸後移，坐實左腿。

• 眼向前平視，眼神要關及兩掌收回。

• 兩掌向前按出，兩腕高與肩平，同時弓右腿、蹬左腿，成右弓步。

• 眼向前平視，眼神要關及兩掌前按。

（與第四式單鞭相同。見p36）

第五十一式
單鞭

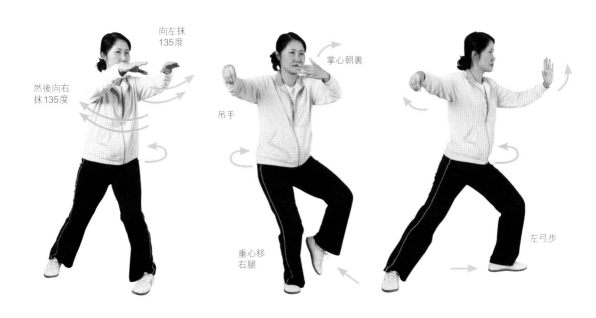

向左抹
135度

然後向右
抹135度

掌心朝裏

吊手

重心移
右腿

左弓步

口訣

扣右腳(盡扣)，轉腰(向左135度)，回腰(面向南)，右手採。
眼望左手，收左腳，轉腰(向左90度、面向東)。
出左腳，攻左腿，三尖對正(鼻、指、足)扣右腳。

玉女穿梭（共四勢）

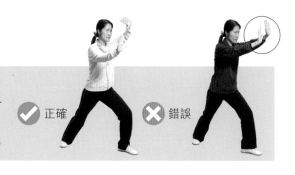

✅ 正確　❌ 錯誤

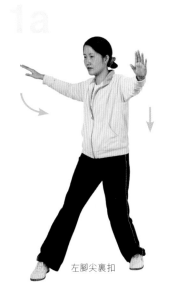

左腳尖裏扣

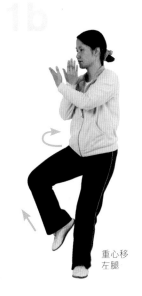

重心移
左腿

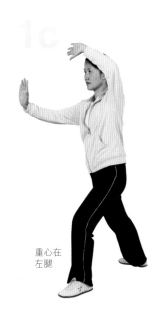

重心在
左腿

左穿梭

（穿梭方向為西南）

1a

- 左腳尖裏扣踏實。
- 右吊手變掌自右向前下劃弧，左掌漸漸下移。

1b

- 重心全部移於左腿，身體漸漸右轉，右腳提起。
- 身體繼續右轉；右腳向右（西，稍偏北）邁出，先以腳跟着地。
- 隨着重心漸漸全部移於右腿而至全腳踏實，雙手掌心向裏，交叉胸前，左手在外；左腳經右踝側向前提起。

1c

- 隨轉體，左掌經腹前向右弧形移至右前臂下側。
- 右掌也隨轉體繼續稍右掤，即沉右肘，自然帶動右掌向下移。
- 左腳向左前斜方（西南）邁出一步，以腳跟着地。
- 重心漸漸移向左腿，左腳全部踏實，身體漸漸左轉，弓左腿，蹬右腿，成左弓步。
- 左臂停於額前；右掌在胸前向前推出下方。
- 眼向左前平視，眼神要關及左臂前掤。

口訣

扣左腳，後坐，爪變掌，轉身，兩手合於胸前（左手在外）。

右擺步，右抱球，上左腳，左隔右推。

扣左腳，後坐，移重心，兩手合於胸前（右手在外）。

左抱球，收右腳，轉身，攻右腿，右隔左推，扣右腳。

踏實右腳，回腰，兩手合於胸前（左手在外），右抱球，上左腳，左隔右推。

扣左腳，後坐，轉身，兩手合於胸前（右手在外），左抱球，收右腳，轉身攻右腿，右隔左推。

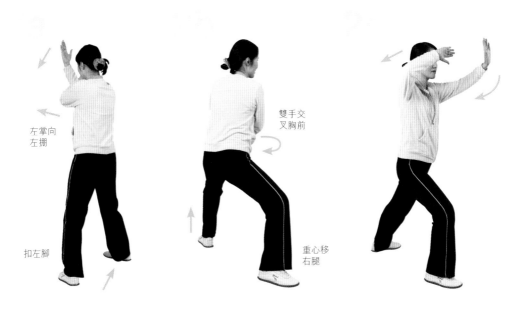

左掌向左掤

扣左腳

雙手交叉胸前

重心移右腿

右穿梭

（與左穿梭部分相同，惟左右相反。穿梭方向為東南）

左腳尖裏扣踏實，身體漸漸右轉面向北。同時，雙手交叉於胸前。

2a

- 身體繼續右轉，重心漸漸全部移於左腿，右腳提回。
- 右手在外，隨轉體右掌經腹前向左弧形移至左前臂下，左掌也稍左掤，沉左肘。

2b

- 右腳向右前斜方（東南）邁出一步，以腳跟着地，扣左腳。

2c

- 重心漸漸移向右腿，右腳全部踏實，身體漸漸右轉，弓右腿，蹬左腿，成右弓步。
- 右臂向上掤，停於額前，左掌在胸前向前推出（東南）。
- 眼向前平視，眼神要關及右臂掤前。

作用　假設敵人從右後側用右手自上打下，我將身體向右轉左腳提回右腳前，用右手將敵人右手往外掤，左腳攻前，左手往上掤出，右手向敵人胸脅按去。

假設敵人從左後側用右手自上打下，我將身體向左後轉，用左手將敵人左手往上掤起，右手向敵人胸脅按去。

 要點　❶ 玉女穿梭共有四個，方向是朝着四個斜角。

❷ 在每個轉身或上步時，不可起立，身體要保持正直，動作要連貫、均勻，上下相隨，協調一致。

❸ 一掌向前上掤時要防止引肩上聳或抬肘；推出的一手臂部不要挺直，要稍屈。

❹ 變弓步，一掌前推時，腳尖、膝蓋、身體、面目與推出的一掌方向要一致地朝着斜角。

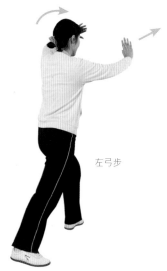
左弓步

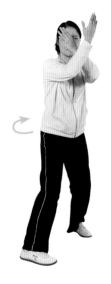

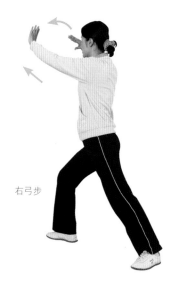
右弓步

左穿梭

（穿梭方向為東北斜方）（與前左穿梭部分相同）

3a

- 重心漸漸全部移於右腿、身微右轉，左腳向前經右踝側提起。
- 雙手交叉於胸前左手在外。
- 隨轉體，左掌經腹前向右弧形移至右前臂下，右掌稍右掤，沉右肘。
- 左腳向左前斜方（東北）邁出一步，以腳跟着地。
- 重心漸漸移向左腿，左腳全部踏實，身體漸漸左轉，弓左腿、蹬右腿，成左弓步。
- 左臂上掤，停於額前，右掌在胸前推出。

右穿梭

（穿梭方向為西北）（與前右穿梭部分相同）

4a

- 左腳尖裏扣踏實，身體漸漸右轉。
- 雙掌交叉於胸前右手在外。面向南。
- 隨轉體，右掌經腹前向左弧形移至左前臂下，左掌也稍左掤，沉左肘。
- 身體繼續右轉，重心漸漸全部移於左腿，右腳提回。

4b

- 右腳向右前斜方（西北）邁出一步，以腳跟着地扣右腳。
- 重心漸漸移向右腿，右腳全部踏實，身體漸漸右轉，弓右腿，蹬左腿，成右弓步。扣右腳。
- 右臂上掤，停於額前，左掌在胸前推出。

（作用及要點與第三式攬雀尾相同。見 p32）

第五十三式
攬雀尾

左掤

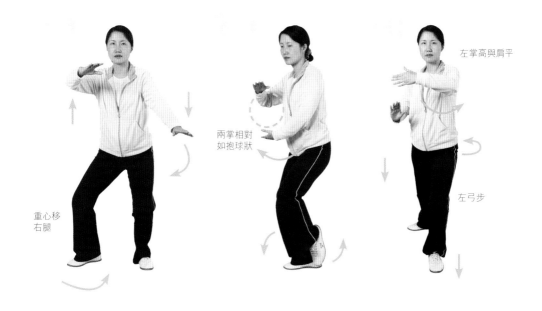

左掌高與肩平

兩掌相對
如抱球狀

重心移
右腿

左弓步

右掤

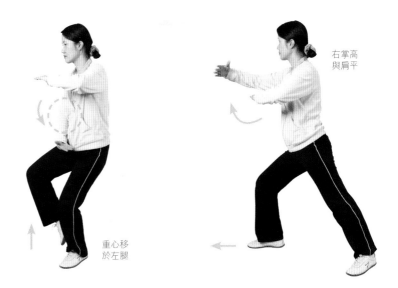

右掌高
與肩平

重心移
於左腿

履式

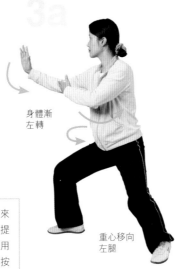

身體漸
左轉

重心移向
左腿

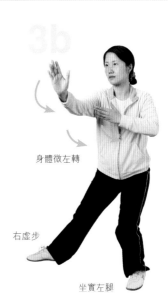

身體微左轉

右虛步

坐實左腿

作用 　由前勢,假設敵人乘勢來擠我,我即將兩手腕往上用提勁,手指向前,手心向下,用兩手封閉其肘及手腕,向前按出,往前進攻,敵人即往後跌。

擠式

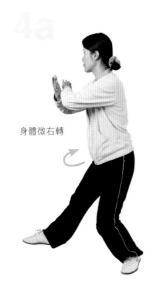

身體微右轉

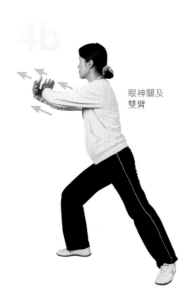

眼神關及
雙臂

按式

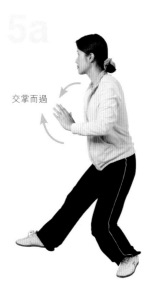

交掌而過

（與第四式單鞭相同。見p36）

第五十四式
單鞭

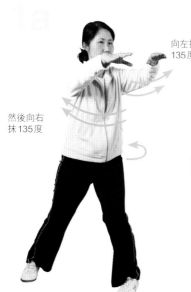

向左抹
135度

然後向右
抹135度

口訣

扣右腳（135度），轉腰（向左135度），回腰（面向南），右手採。
眼望左手，收左腳，轉腰（向左90度、面向東）。
出左腳，攻左腿，三尖對正（鼻、指、足）扣右腳。

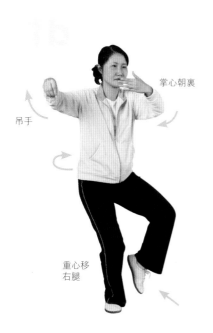

掌心朝裏

吊手

重心移
右腿

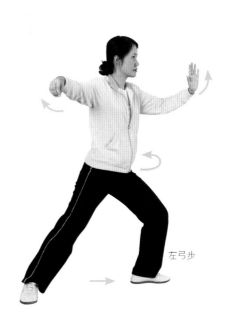

左弓步

（與第二十八式雲手相同。見p69）

第五十五式
雲手

1a　　　　　　　　　**1b**

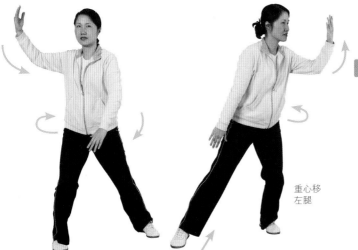

重心移
左腿

重心移
左腿

口訣

扣左腳（面向南），爪變掌，掌心
向裏，提右腳。
收右腳，踏實，左手落右手上。
提左腳，開左步，踏實，左手上
右手落（以上動作可重複3、5或
7次）提右腳。
收右腳，扣右腳，踏實，右手橫
抹（右手在上掌心向下，左手在
下掌心向上）。

1c　　　　　　　　**1d**　　　　　　　**1e**

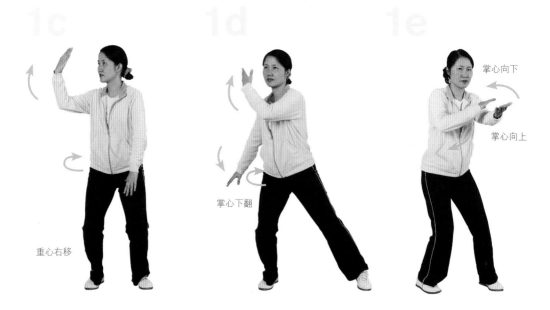

掌心向下

掌心下翻

掌心向上

重心右移

（與第二十九式單鞭相同。見p71）

第五十六式
單鞭

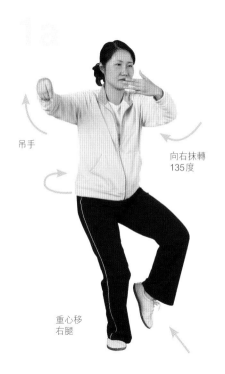

吊手

向右抹轉
135度

重心移
右腿

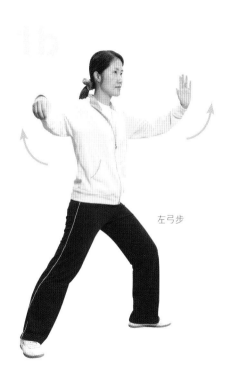

左弓步

口訣

眼望左手，收左腳，轉腰（向左90度、面向東）。
出左腳，攻左腿，三尖對正（鼻、指、足）扣右腳。

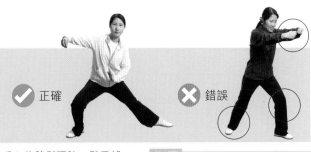

第五十七式
下勢

✅ 正確　　　　❌ 錯誤

要點

① 左掌弧形裏收下移時，須隨身體重心後移鬆腰胯，鬆肩部，下沉肘部，這樣才能節節貫串帶動左掌裏收下移。左掌由裏收下移到前穿要圓活，掌指要朝前(東)掌心朝南。

② 做下勢動作時要防止身體前俯，低頭和臀部突出，要仍保持上體正直，並要注意不可挺胸。

③ 成左仆步時，左膝微屈，左腿不可用力挺直。

④ 眼神雖隨左掌，但當左掌由下向前穿時，不可低頭。

作用

如敵人以右手將我左手往外推去或用力握住，我即將右腿往後坐下，左手同時收回胸前，或敵人用左手來攻擊，我急用左手將敵人的左手握住，往右側下擦，亦可右腿與腰同時坐下，以將敵人拉倒。

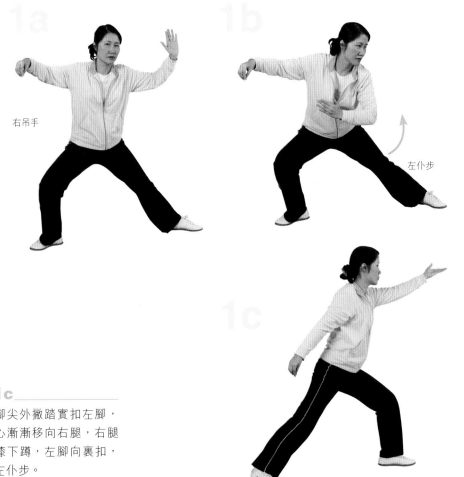

右吊手

左仆步

1a-1c

* 右腳尖外撇踏實扣左腳，重心漸漸移向右腿，右腿屈膝下蹲，左腳向裏扣，成左仆步。

* 左掌隨重心後移屈肘弧形裏收下移，經胸前而下，由左腿裏則向前穿。

* 撇左腳眼神關顧左掌。

口訣

撇右腳，攻右腿，扣左腳，眼望左手。
落，撇左腳，攻左腿，左手橫抹。

第五十八式
金雞獨立

 ✅ 正確 ❌ 錯誤

重心移
左腿

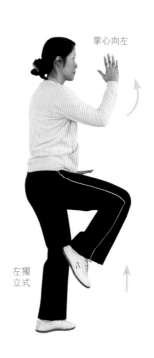

掌心向左

左獨
立式

左獨立

1a-1b

- 左腳尖外撇，身體漸漸左轉，重心漸漸向前移於左腿，上身前移而起；左腿屈膝前弓，蹬右腿。
- 右腳腳跟先離地向前提膝，隨即左腿漸漸起立，成左獨立式。
- 左掌隨着身體前起左轉向前上穿，即弧形下摟至左胯側（掌心朝下）。

- 右吊手變掌自後而下，隨着右腿向前提膝，以右前臂貼近大腿向前弧形上托，屈肘置於面前，手指向上，高與眉齊，掌心向左。
- 眼先關左掌前穿，當左掌左摟時即顧右掌上托，並稍先於右掌到達，並通過右掌向前平視。

作用

如敵人在前攻擊我，我將身向前向上，提起右腿，用膝向敵人腹部沖去，右手隨之前進，屈肘手指向上以閉敵人左手。

假設敵人用右手打來，我右手沉下，速起左手托敵人，提左腳，用膝向敵人腹部沖去，左手隨之前進，屈肘手指向上以閉敵人右手。

111

要點

❶ 由下勢左仆步起，重心前移時，要左腿漸屈，右腿漸蹬，鬆腰跨，上身要平行前移，然後漸漸前起，形成左弓步的形狀，不要兩腿伸直而起。

❷ 在過渡為左獨立式時，先要穩固地屈膝坐實左腿，然後右膝向前漸漸提起，同時左腿隨着漸漸起立；不要先左腿起立，然後再提膝，形成不協調。由下勢變為左獨立的整個過程中，要防止上身前俯，須保持正直。

❸ 由左獨立式變為右獨立時，注意右腳下落時，左腿要同時下蹲，不要單是右腳下落而左腿仍然直立。當左腿提膝時，右腿也要隨着漸漸起立。

❹ 在做獨立式時，須"沉肩墜肘"，"坐腕"，"虛靈頂勁"，"氣沉丹田"；要"肘與膝合"，即肘與膝上下成垂直，向前的方向要一致。獨立的一腿直立時不要用力挺直。

❺ 手指須朝上。

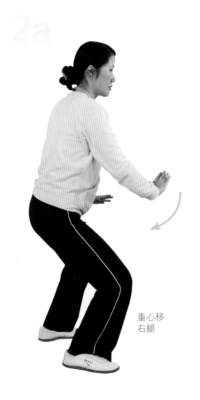

重心移右腿

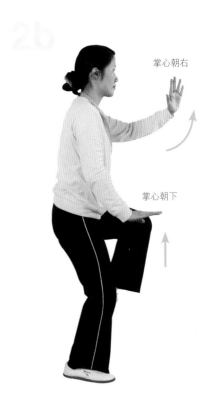

掌心朝右

掌心朝下

右獨立

2a-2b

- 左腿漸漸屈膝下蹲，身體漸漸右轉。
- 右腳下落於左腳跟旁，腳尖先着地，隨着重心漸漸移於右腿至全腳踏實。
- 隨即左腳腳跟先離地向前提膝，右腿隨着漸漸起立，成右獨立式。

- 隨着左腿下蹲和右腳下落的同時，右掌弧形下落於右胯旁，掌心朝下。
- 左掌自下向前，隨着左腿向前提膝，以左前臂貼近左大腿上側向上弧形托起，屈肘置於面前，手指朝上，高與眉齊，掌心朝右。

- 眼先關右掌下落，即移顧左掌上托，稍先於左掌到達，並通過左掌向前平視。

口訣

撇左腳，左手平掌，提右腳，右手上，踏實右腳，落右手，提左腳，左手上。

112

（除過渡式外，與第十七式左右倒攆猴的相同。見p54）

第五十九式
左右倒攆猴

過渡式　　　　　　左倒攆猴

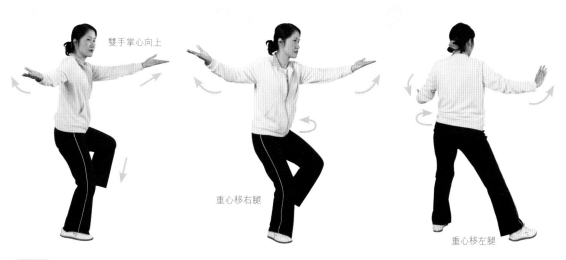

雙手掌心向上

重心移右腿

重心移左腿

口訣

鬆右手，頭望後，兩手心向天，回腰。
兩手交接於胸前，退左腳，扣右腳，兩手背向天。
兩手心向天，兩手交接於胸前，退右腳，扣左腳，兩

手背向天。
兩手心向天，兩手交接於胸前，退左腳，扣右腳，兩
手背向天。

右倒攆猴

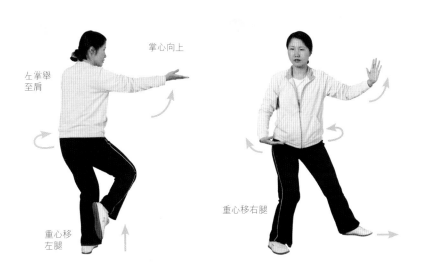

掌心向上

左掌舉
至肩

重心移
左腿

重心移右腿

左倒攆猴 （與前右倒攆猴部分相同）

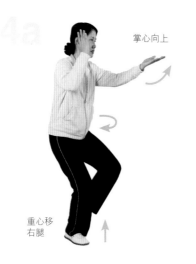

掌心向上

重心移
右腿

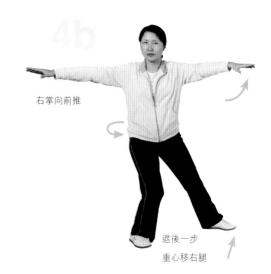

右掌向前推

退後一步
重心移右腿

（與第十八式斜飛式相同。見 p57）

第六十式
斜飛式

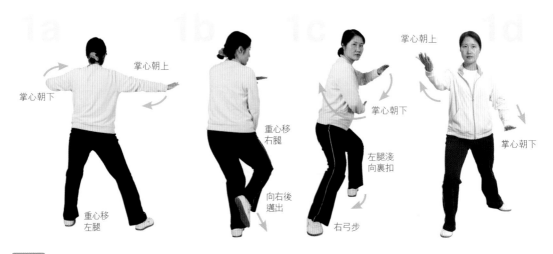

掌心朝下

掌心朝上

重心移
左腿

重心移
右腿

向右後
邁出

掌心朝上

掌心朝下

左腿淺
向裏扣

右弓步

掌心朝上

掌心朝下

口訣

左抱球。
收右腳，轉腰45度，右腳踭向後先着地，踏實，撇右腳轉腰135度，扣左腳（面向南）。
左手落，右手上，右掌心向天。

（與第十九式提手上勢相同。見p58）

第六十一式
提手上勢

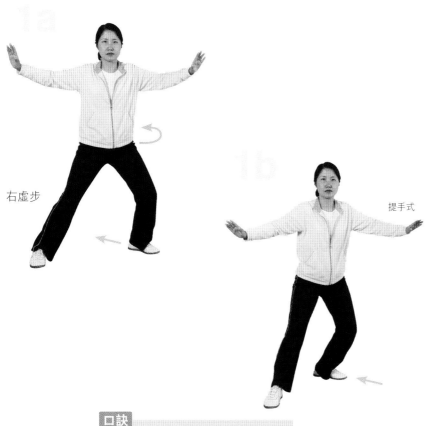

右虛步

提手式

口訣

踏右腳，反掌，踏左腳(面向南)兩手合。
右手右腳，舒展放出(右腳踵着地，胯
位正向南)。

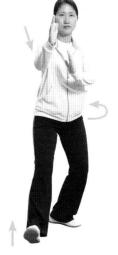

（與第六式白鶴亮翅相同。見p38）

第六十二式
白鶴亮翅

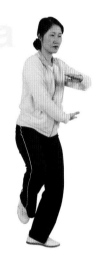

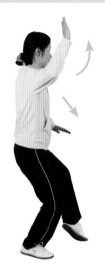

口訣

扣右腳，轉腰左抱球，收右腳，
轉腰出右腳（面向東）靠（右）。
點左腳，左手一抹，左手落，
右手上（左腳尖着地、左手於腰
位、右手於右耳邊作再見手勢）。

（與第七式左摟膝拗步相同。見p39）

第六十三式
左摟膝拗步

口訣

轉腰（向右90度），
陰陽掌左手背向天
（在上），右手背向地
（在下）。
轉腰（向左90度），出
左腳，攻左腿。
左摟膝（左手在腰
位），右推掌。

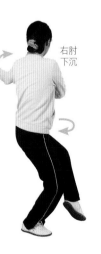

右肘
下沉

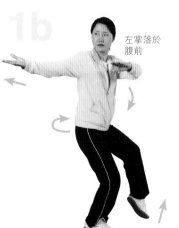

左掌落於
腹前

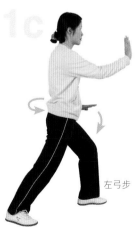

左弓步

（與第二十二式海底針相同。見p60）

第六十四式
海底針

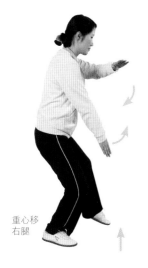

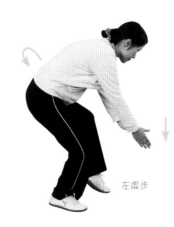

口訣

踏左腳，右腳收半步踏實，眼望前，左腳尖着地。
彎腰落，右手下插（左掌背向天，右掌背向南）。

重心移右腿

左虛步

（與第二十三式扇通背相同。見p61）

第六十五式
扇通背

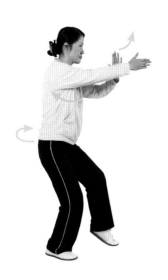

掌心向外

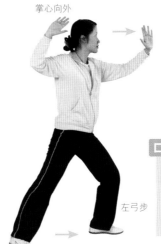

口訣

上腰要直，收左腳，攻左腿。
雙手拉弓，左掌向前推（掌心向東南），右掌向後拉至耳邊（掌心向南）。

左弓步

（與第二十四式撇身捶部分相同。見P62）

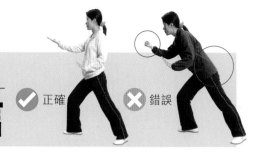

第六十六式
轉身白蛇吐信

✅ 正確　❌ 錯誤

要點（與第二十四式撇身捶部分相同）

① 手法和步法要隨腰轉動，並要協調一致。

② 右腳落步時不要與左腳踏在一條線上，雙腳之間須有一肩的距離，並注意右腳尖要正對前方，不要外撇。

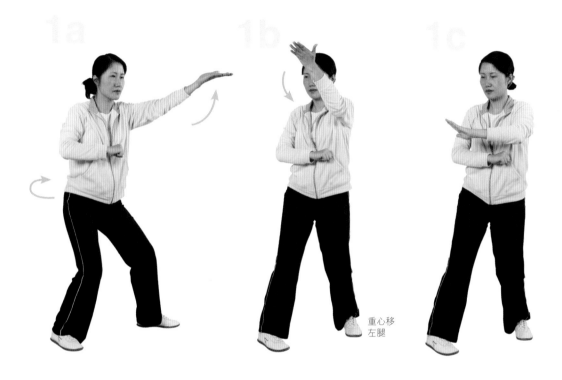

1a

1b

1c

重心移
左腿

1a

- 左腳尖裏扣踏實，同時身體右轉。
- 隨轉體右掌自右胸前而下（握拳）劃弧置於肋前，屈肘橫臂，拳心向下，左掌弧形上舉於左額前上方。
- 眼神稍關右手劃弧，即隨轉體平視轉移。

1b-1c

- 重心全部移於左腿，右腳提起，身體繼續右轉。
- 左掌隨轉體向右而下，經右前臂外側弧形落下，右拳向右前撇。
- 眼隨轉體平視轉移，眼神稍關及兩手動作。

作用　敵人左手向我右後進擊時，我右手即可貼其前臂而以左拳擊其左脅。

扣左腳,右掌轉拳於胸前(掌心向地),反左掌(掌心向天),左手劃弧壓右拳。
向右轉身90度(面向西),收右腳,攻右腿,出右掌(拋出)。
收右掌(右掌心向天於腰),出左掌(掌心向東)。

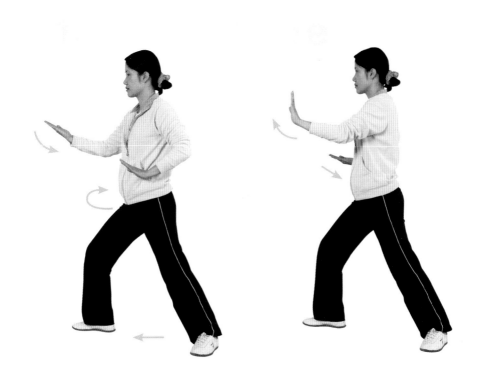

1d

- 右腳向前(稍偏右)落下,先以腳跟着地,隨着重心移向右腿而至全腳踏實,弓右腿、蹬左腿,左腳尖微裏扣,成右弓步。

1e

- 身體繼續右轉,同時右拳繼續隨轉體向前弧形下撇,收於腰側,拳心向上,拳立刻變掌,掌心向上,收於腰旁,左掌弧形收至胸前,經右前臂裏側上方向前(西)推出。

- 眼向前平視,眼神要顧及左掌前推。

（與第十二式進步搬攔捶相同。但方向不同。見p45）

第六十七式
搬攔捶

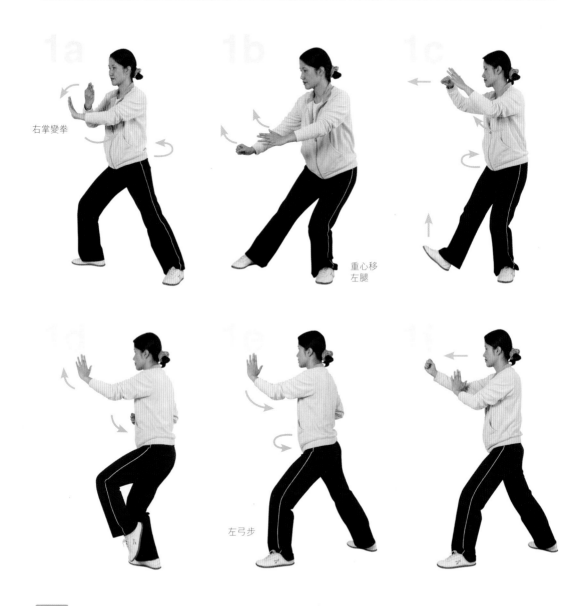

右掌變拳

重心移
左腿

左弓步

口訣

撇左腳，上右腳，右腳踭着地，兩手垂低，左掌右拳。
搬（左掌按右拳，右拳在下，左掌在上，掌背向天，
拳心向天），撇右腳。

攔（上左腳，左立掌向前推，右拳拉後放於腰位，拳
心向天）。
捶（右拳向前推）。

120

（與第二十六式上步攬雀尾，見P65或第三式攬雀尾2-5點相同。見p32）

第六十八式
攬雀尾

右掤

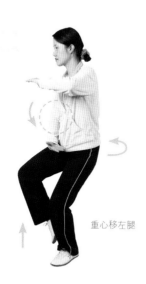

重心移左腿

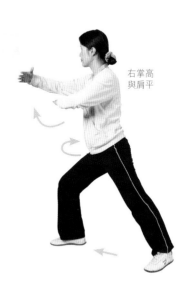

右掌高
與肩平

履式

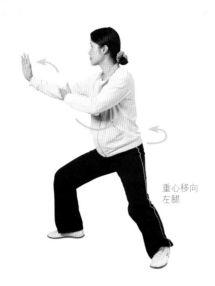

重心移向
左腿

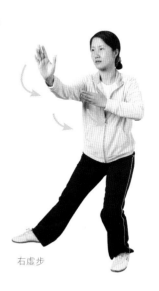

右虛步

口訣

撇左腳，左抱球（左手在上）。
出右腳，攻右腿，右掤（右手背向外、左手背向天）。
撇左腳（45度），坐馬，轉掌。

轉腰（向左45度，回腰，左手搭右手脈門，反左掌。
擠（攻前）兩分手。
下按，上推，平掌（不高過膞頭位）。

擠式　　　　　　　　　　　按式

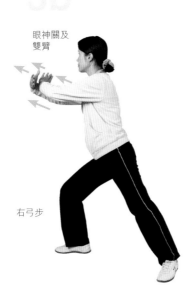

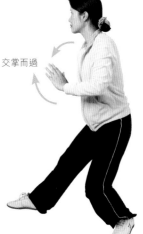

眼神關及
雙臂

身體微右轉

右弓步

交掌而過

口訣

轉腰，雙手劃弧（先轉左再回腰）。
扣右腳（45度），右抱球（右手在上）。
出左腳，攻左腿，左掤（左手背向外、右手背向天）。
扣左腳，左抱球（左手在上）。
出右腳，攻右腿，右掤（右手背向外、左手背向天）。

撇左腳（45度），坐馬、轉掌。
轉腰（向左45度），回腰，反左掌，左手搭右手脈門。
擠（攻前），兩手分。
下按，上推，平掌（不高過膊頭位）。

（與第四式單鞭相同。見p36）

第六十九式
單鞭

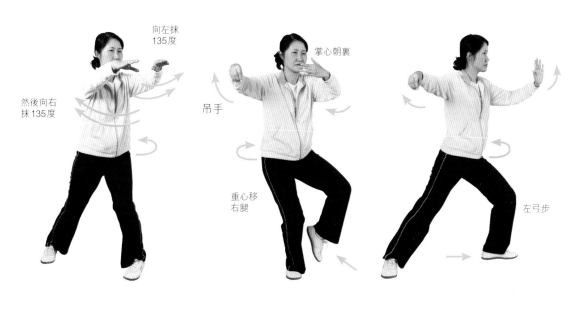

向左抹
135度

然後向右
抹135度

掌心朝裏

吊手

重心移
右腿

左弓步

口訣

扣右腳（盡扣），轉腰（向左135度），回腰（面向南），右手採。
眼望左手，收左腳，轉腰（向左90度、面向東）。
出左腳，攻左腿，三尖對正（鼻、指、足）扣右腳。

（與第二十八式雲手相同。見p69）

第七十式
雲手

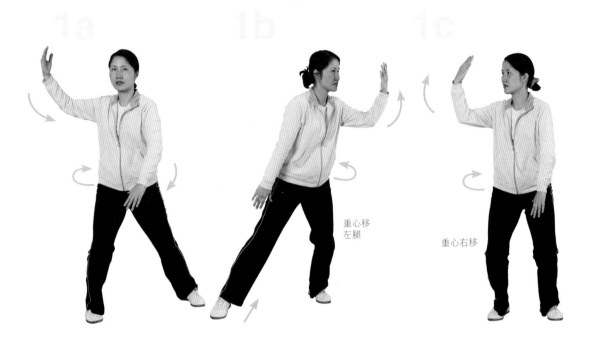

重心移
左腿

重心右移

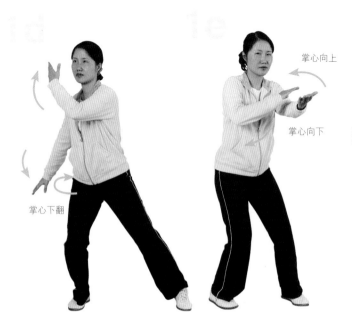

掌心向上

掌心向下

掌心下翻

口訣

扣左腳（面向南），爪變掌，掌心
向裏，提右腳。
收右腳，踏實，左手落右手上。
提左腳，開左步，踏實，左手上
右手落（以上動作可重複3、5或
7次）提右腳。
收右腳，扣右腳，踏實，右手橫
抹（右手在上掌心向下，左手在
下掌心向上）。

（與第二十九式單鞭相同。見p71）

第七十一式
單鞭

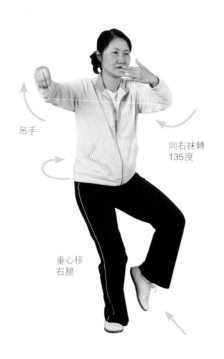

吊手

向右抹轉
135度

重心移
右腿

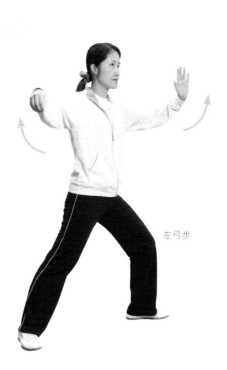

左弓步

口訣

扣右腳（盡扣），轉腰（向左135度），回腰（面向南），右手採。
眼望左手，收左腳，轉腰（向左90度、面向東）。
出左腳，攻左腿，三尖對正（鼻、指、足）扣右腳。

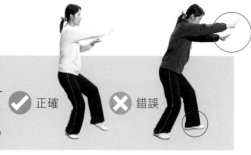

（與第三十式高探馬部分相同，見p72）

第七十二式
高探馬帶穿掌　✓ 正確　✗ 錯誤

 要點（與第三十式高探馬部分相同）

❶ 當重心移向右腿時，要坐實右腿，要以左胯根漸漸裏收來帶動左腳提起，同時上身不可後仰；當左腳一經離地收回，右腿即漸漸起立，頂勁要具有沖霄之意。沉氣於小腹，有上下對拉，拔長身肢之意。

❷ 兩臂要呈弧形。右掌前探時不可聳肩。要拔腰，但不可挺胸或弓背。右臂不可挺直；手指不可朝前，朝前就會失掉坐腕的意思。

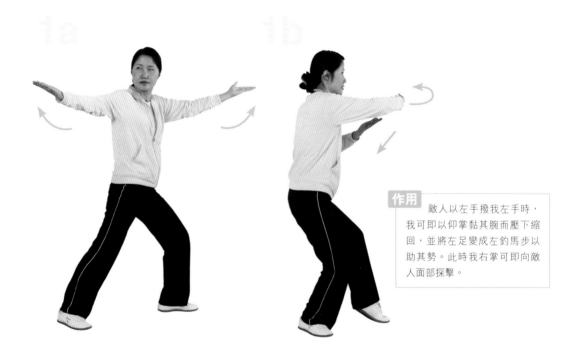

作用　敵人以左手撥我左手時，我可即以仰掌黏其腕而壓下縮回，並將左足變成左釣馬步以助其勢。此時我右掌可即向敵人面部探擊。

高探馬

1a

- 重心全部移於右腿，左腳尖隨重心後移自然離地。
- 同時右吊手變掌，屈右肘，弧形移至右胸前，左臂外旋使掌心漸漸斜向上。
- 眼神關顧左掌翻轉。

1b

- 左腳提回，向裏半步落下，以腳尖點地，右腿同時漸漸起立（膝部仍微屈），成高式左虛步。
- 身體漸漸左轉，隨轉體，右掌稍向左經左臂上側弧形前探，手指斜朝左面前方，掌心朝下，高與眉齊。

- 左掌經右臂下側向下弧形收於左腰前，左手手指斜向右面前方，掌心向上。
- 眼向前平視，眼神關及右掌前探。

要點

① 左穿掌動作要同左弓步，協調一致。

② 邁步時要防止上身前扑，要做到"邁步如貓行"，落步時要輕靈。

③ 左掌穿出時右臂要呈弧形，右腋要留有空隙，不要逼緊。如果逼緊和臂不呈弧形，一方面在姿勢上顯得彆扭，達不到處處求圓滿的要求，另外在動作轉換中也會失掉圓活之意。

口訣

向右後轉腰，回腰，收左腳，點左腳，右掌在左掌上劃弧(順時針方向)。兩手分(左手掌心向天，右手掌心向地)。左腳踏實，左掌插出，右手在下(掌心向上)。

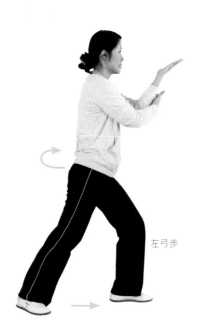

左弓步

左穿掌

2a-2b

- 左腳提回，右腿漸漸下蹲；左腳向前邁出一步，先以腳跟着地，隨着重心漸漸移向左腿而全腳踏實，弓左腿，蹬右腿，成左弓步；身體同時漸漸右轉。

- 隨着左腳提回，同時右掌漸漸屈肘橫臂，臂呈弧形，以弧形向左而下內收，隨收隨着臂外旋使掌心翻向上。
- 當左前臂穿過右掌上側時，右掌即內旋使掌心仍翻向下，右掌落於左肘下。

- 左掌由右掌上側穿出，掌心仍朝上，高與額平。
- 眼稍關右掌裏收，即仍向前平視，並要關及左掌前穿。

127

（與第三十七式右蹬腳部分相同。見p82）

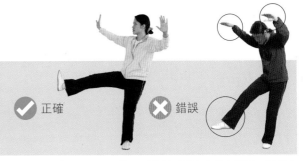

第七十三式
十字腿

✅ 正確　　❌ 錯誤

要點　（與第三十一式左右分腳部分相同）

❶ 兩掌合抱交叉仍須隨左腿起立，柔和地向上外微移，才顯得輕靈、沉着。如果左腿起立時兩掌交叉不動，就會產生呆滯現象。合抱時兩腕部不可鬆懈地彎曲。

❷ 兩手分開要和右蹬腳一致。同時兩臂也不可伸

直，要微屈肘使前臂稍向身前方彎屈；肘部也須略沉，低於腕部，並要坐腕。

❸ 蹬腳時身體要穩定，不可俯、仰、傾、側；兩肩不可為了身體平衡而緊張，仍須鬆肩。只有"虛靈頂勁"和"氣沉丹田"才會使身體易於保持平衡。

❹ 右腳蹬出時要以腳跟為力點。

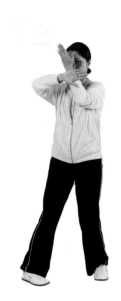

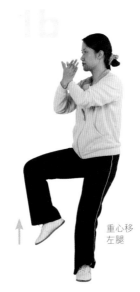

重心移
左腿

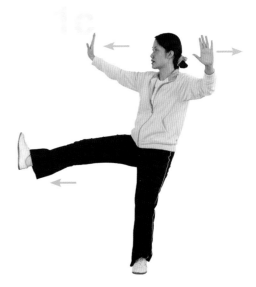

1a-1b

• 左腳尖向裏扣135度踏實，身體漸漸右轉，坐實左腿，重心漸漸全部移於左腿，右腳向前提起腳跟先離地。

• 左掌隨轉體向左前上移，隨移隨着臂外旋使掌心朝裏；反右掌，掌心向上，與左掌合抱，交叉，右掌在外。

• 眼向右前平視，眼神關及兩掌合抱。

1c

• 兩掌向左右分開，同時右腳以腳跟慢慢向右蹬出（西），腳尖朝上，左腿隨着右腳蹬出漸漸起立，膝仍微屈。

• 眼關右掌分出，並通過右掌向右平視。

口訣

扣左腳（135度），向右轉身，收右腳，兩手交叉於胸前，蹬右腳（向西），兩手分於耳旁，收右腳。

作用　假設敵人用左手將我右臂向左推出，此時將我右手腕順勢由敵人手腕下纏裏，自右往左捌開，隨將右腳向敵人正面蹬出，敵人自然外跌。

第七十四式
進步指襠捶

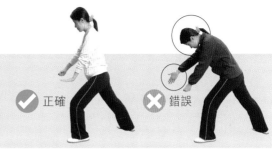

✔ 正確　❌ 錯誤

 要點　① 當左腳前邁，腳跟尚未着地時，注意上身保持正直。
　　　　② 眼須關及右拳前方。

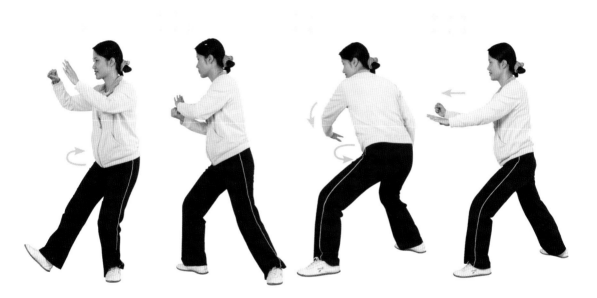

1a-1b
- 右腳放下，以腳踩先着地。撤右腳，身體微向右轉，同時右手握拳，掌心向天，左手為掌，掌心的向下。

1c-1d
- 收左腳，上左腳，左腳踏實，身體向左轉。
- 左掌向左橫抹，右拳向前打出，拳心向左。

作用　假設敵人用右腳踢來，我用左手將敵人的右腿由裏往左摟開，隨即將右手握拳向敵人的右膝攻擊，敵人自然站不穩。

口訣

落右腳，撤右腳，轉腰，回腰。
出左腳，攻左腿。左手向左採，右手出拳。

（與第三式攬雀尾部分相同。見p32）

第七十五式
上步攬雀尾

右掤

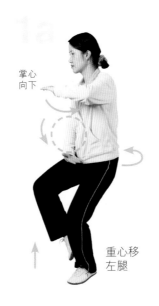

掌心
向下

重心移
左腿

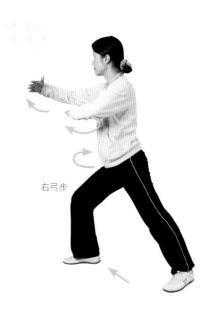

右弓步

履式

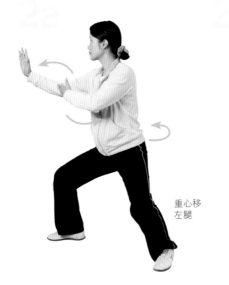

重心移
左腿

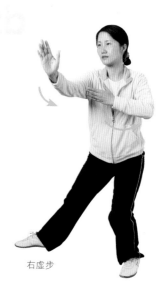

右虛步

口訣

撤左腳，左抱球（左手在上）。
出右腳，攻右腿，右掤（右手背向外、左手背向天）。
撤左腳（45度），坐馬、轉掌。

轉腰（向左45度），回腰，左手搭右手脈門。
擠（攻前），兩分手。
下按，上推，平掌（不高過膊頭位）。

擠式

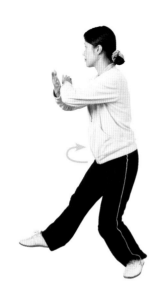 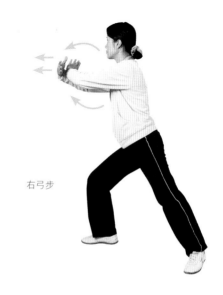

右弓步

按式

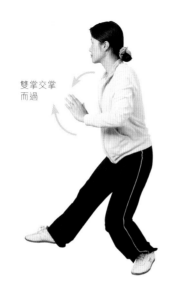

雙掌交掌
而過

131

（與第二十九式單鞭相同。見p71）

第七十六式
單鞭

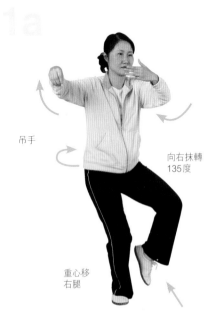

吊手

向右抹轉
135度

重心移
右腿

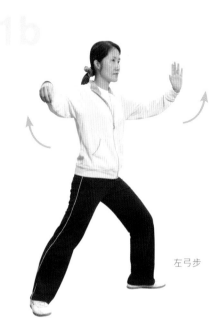

左弓步

口訣

扣右腳（盡扣），轉腰（向左135度），回腰（面向南），右手採。
眼望左手，收左腳，轉腰（向左90度、面向東）。
出左腳，攻左腿，三尖對正（鼻、指、足）扣右腳。

（與第五十七式下勢相同。見p110）

第七十七式
下勢

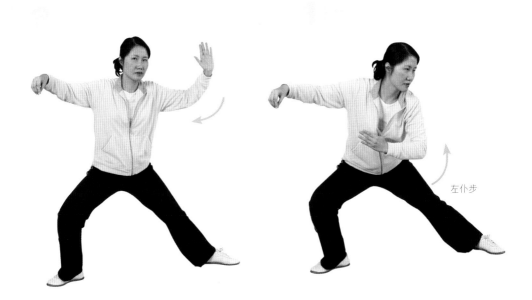

左仆步

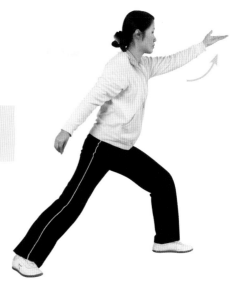

口訣

撇右腳，攻右腿，扣左腳，眼望左手。
落，撇左腳，攻左腿，左手橫抹。

第七十八式
上步七星

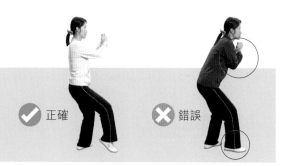

✅ 正確　❌ 錯誤

要點（與第五十八式金雞獨立部分相同）

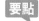

❶ 由下勢左仆腳起，重心前移時，要左腿漸屈，右腿漸蹬，鬆腰跨，上身要平行前移，然後漸漸前起，形成左弓步的形狀，不要兩腿伸直而起。

❷ 由下勢過渡為右虛步時，注意身體不要搖晃。上身要保持正直，要鬆腰胯，腰部要防止為了保持平衡而僵硬。不可用右腳尖來分擔身體重心，因為此時右腳為虛，左腿為實。如果右腳尖用力着地，分擔重心，就會犯步法上"雙重"的毛病，也就是虛實沒有分清。

❸ 右拳向前上掤時，要如掤如打，注意不要做成向前上揚的動作。

❹ 兩拳前掤時，兩肩不可因兩拳交叉而上聳或鎖住，兩臂要呈弧形，使姿勢達到曲蓄而又圓滿的要求。

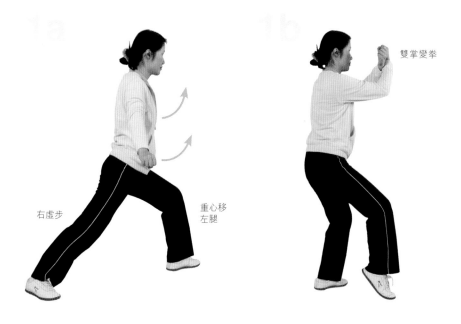

雙掌變拳

右虛步

重心移左腿

1a

- 左腳尖外撇，重心漸漸向前移於左腿，身體漸漸前起左轉，左腿屈膝前弓，蹬右腿。

- 右腳腳跟先離地向前經左踝內側提起，向前邁出半步，以腳尖點地，成右虛步。

1b

- 左掌上移至胸前變拳，右吊手變拳，隨右腳前邁，自後經腰部向前與左拳交叉於胸前，兩拳高與口齊。

- 眼向前平視，眼神關及兩拳交叉前掤。

作用　假設敵人右手由上劈下來，我將身體向左前進，兩手集合於胸前，手心向裏掤向敵人，用直拳打出亦可，右腿在兩手交叉時提起，用腳背踢出。

口訣

撇左腳，上右腳，交叉拳於胸前。

第七十九式
退步跨虎

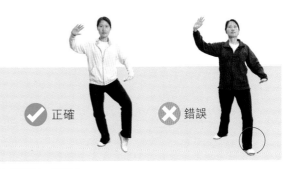

✅ 正確　　❌ 錯誤

要點
① 向後退步時注意右腳的落地點，不要與左腳踏在一條線上。
② 成退步跨虎式時，上體不可朝右側傾或後仰、前俯，仍須正直。
③ 兩掌分開後，兩臂要呈弧形，注意兩掌不要距離身體太開而形成鬆散的現象。

作用
假設敵人再用雙手從我頭部兩旁合擊，我將兩手腕黏住敵人兩手腕，左手往左側撇去，右手往右側上方揮出，右腳向後落下，使敵人失去重心，左腳變成虛點步，可踢敵人腿部。

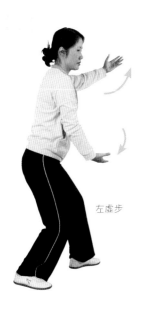

左虛步

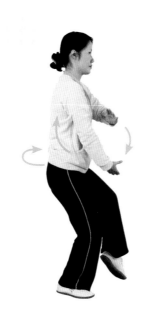

1a
• 右腳經左踝內側退後一步，身體微右轉；重心漸漸移於右腿，左腳略向後提，距原地半腳處落下，以腳尖點地，成左虛步。

口訣

退右腳，踏實，左手落，右手上。

1b
• 兩拳變掌向左右分開，右掌隨身體右轉由前而下向右而上劃弧，停於身體右側上方，隨着臂內旋使掌心向前（稍朝上側）。

1c
• 左掌自前而下向左弧形落於左胯旁，掌心向朝下，手指向前。
• 眼先關顧右掌向右劃弧，當右掌自右向上劃弧時，即轉向前平視，眼神並關及兩掌。

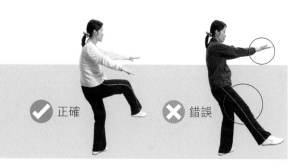

✓ 正確　　❌ 錯誤

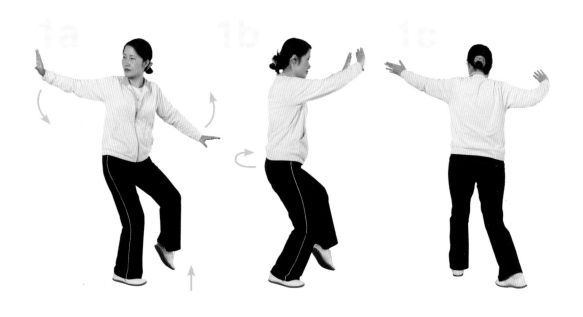

1a

- 身體向右後移再向前，左掌自左胯旁向左弧形上移至左額前，右掌自上向右而下經腹前弧形移至右胸前，雙掌心向前。
- 以右腳掌為軸，身體向右後轉180度（向東），左腳隨着略踩地而起，左腿向右隨轉體後擺。

1b

- 兩掌與肩高，保持向前推出的姿勢。
- 眼隨轉體向前平視轉移。

1c

- 左腳在右前（東北）斜方落地，隨着重心漸漸移於左腿而至全腳踏實，身體繼續右轉180度（面向東），左腿屈膝坐實，撇右腳，如右虛步形狀。
- 兩掌繼續隨轉體向右平移，於身體右前方。
- 眼隨轉體平視轉移，眼神要關及兩掌右移。

❶ 以右腳掌為軸身體向右後轉時，要借左腳略踩地、左腿向右後擺和轉體之勢，才能轉得圓活。在轉體時，身體不可搖晃，要立身中正，但腰部不可因而挺硬，仍要放鬆。

❷ 左腳落地時，要漸漸下蹲，形成像右虛步的過程，然後隨着腰部自左向右轉和右腳自左向右上擺而漸漸起立，但也不可挺直。

❸ 右腿擺蓮是橫勁，要用轉腰來帶動右腿外擺。因此右腳最好不超出腰部，同時右腿不要挺直，要微屈。

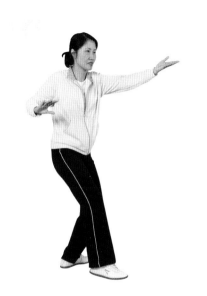

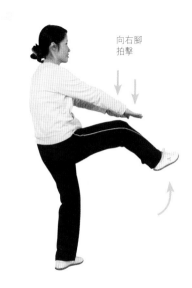

向右腳
拍擊

1d

• 腰自左向右轉，右腳自左向右上方弧形外擺，膝部自然微屈，腳高不超過腰部，腳背略側朝右面。

1e

• 同時兩掌由右至左迎着右腳面拍擊。
• 身體此時由右向左轉，眼神關顧兩掌拍擊右腳面。

假設敵人自我身後用右手打來，我即將右腳向後方轉，左腳亦同時轉至右腳後方。兩手隨身轉至緊貼敵人右手腕，並向左捌出。此時可用右腳背向敵人胸脅踢去。

口訣

向右後轉腰，轉右手，回腰，兩手合，向右後轉身180度。上左腳，向右轉身180度。
兩手向左橫抹，右腳由左向右踢出。

第八十一式
彎弓射虎

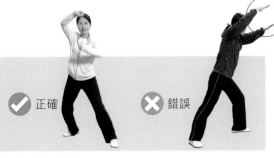

✅ 正確　❌ 錯誤

要點

① 兩手要隨腰轉動。腰部隨兩手拍擊右腳面後先左轉，隨即右轉，兩手也隨着向右上繞；當右拳繞至右耳側和左拳繞至胸前時，身體又變為左轉，兩拳隨着體左轉而向左前斜方打出。身體轉動、兩拳打出與變左弓步等動作要協調一致。

② 成為彎弓射虎時，要防止右肘上抬，肩部上聳，身體前傾。

作用　乘上式，假設敵人往回轉身，我即將右手隨敵人右手貼去，隨即握拳打出，左手同時沉住敵人右手，敵人自外跌。

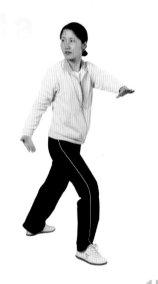

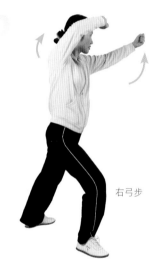

右弓步

1a

- 左腿漸漸下蹲，身體繼續左轉，右腳下落(向東南斜方)，先以腳跟着地，隨着重心漸漸移向右腿而至全腳踏實。
- 兩掌隨轉體向左平擺，右臂隨着外旋使掌心翻向上。
- 眼神關顧兩掌左移。

1b

- 身體漸漸右轉，弓右腿，蹬左腿，成右弓步。
- 兩掌隨轉體自左而下經腹前右繞變拳，繼續向右弧形上繞；
- 右手隨繞隨着臂內旋使右拳心漸漸翻向外，經右耳側(此時身體由右向左轉)向左前斜方打出，高與額平，置於右額前，臂呈弧形。

- 左手隨繞隨着臂內旋使拳心漸漸轉下，向上經胸前(此時身體由右向左轉)向左前斜方打出，拳心向裏，高與胸平。
- 眼先關顧兩手向右上繞，當身體左轉，兩拳向左前將要打出時，轉向左前斜方平視，眼神並要關及左拳打出。

口訣

右腳踏實，雙掌轉拳，右拳在上(拳心向外)，左拳在下(拳心向內)。
向左前推出。

（與第十二進步搬攔捶部分相同。見p45）

第八十二式
進步搬攔捶

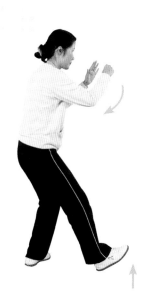

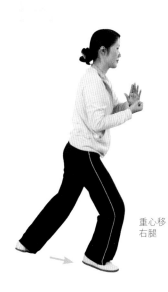

重心移
右腿

口訣

撇右腳，兩手垂低，左掌右拳。
搬（左掌按右拳，右拳在下，左
拳在上，掌背在上向天，拳心在
下向天）。
攔（上左腳，左立掌向前推，右
拳拉後放於腰位，拳心向天）。
捶（右拳向前推）。

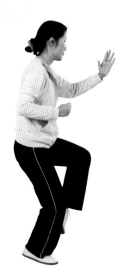

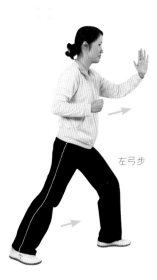

左弓步

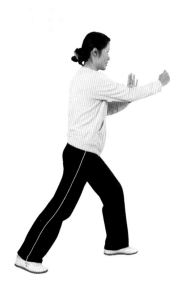

139

（與第十三式如封似閉相同。見p47）

第八十三式
如封似閉

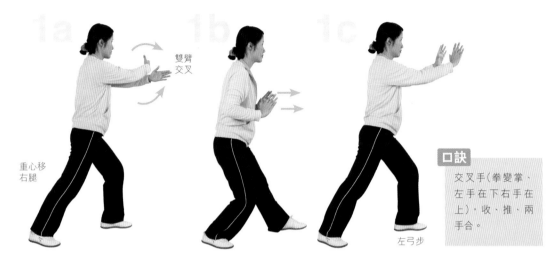

雙臂
交叉

重心移
右腿

左弓步

口訣

交叉手（拳變掌、
左手在下右手在
上）、收、推、兩
手合。

（與第十四式十字手相同。見p48）

第八十四式
十字手

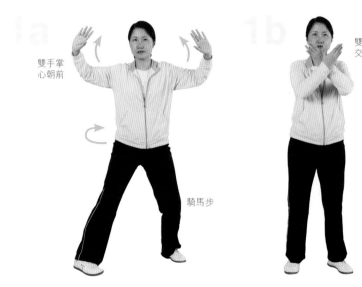

雙手掌
心朝前

雙手
交叉

騎馬步

口訣

扣左腳（90度、面向南），兩
手合、上升（左手搭右手脈門）
收右腳。

第八十五式
收勢

 正確　 錯誤

要點　（與第二式起勢相同）

① 要做到坐腕，所謂坐腕，就是把掌根下沉，手指節微微上翹，但不用力翹起，必須自然，這樣才能把勁貫至掌根，手指也有所感覺。能坐腕，才能"形於手指"。

② 所有動作之間必須連接，不可停斷，要求速度均勻，綿綿不絕，一氣呵成。

③ 五指要自然舒展，不可用力張開，也不可鬆懈、彎曲，手指宜自然合攏，掌心要微呈凹形。

④ 臂與身軀須相距最少一個掌位，不要太貼，使身體易於放鬆。

⑤ 最後，兩臂與兩手手指要自然下垂。

作用　讓氣歸於丹田。

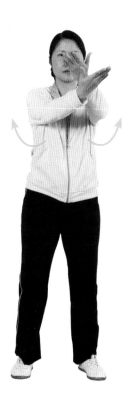

1a
* 兩掌向前隨伸隨分開，兩手距離同肩寬，同時兩臂內旋使兩掌心轉向下。

1b-1c
* 隨即兩肘下沉，自然帶動兩掌徐徐向下，按至胯前，手指朝前，掌心仍朝下。雙手轉腕，掌心向身傍。
* 眼向前平視。

口訣

兩手伸出，掌心向上，反掌，掌心向下，兩手下按，兩手收於身旁，收勢。

太極拳對身體的功用

太極拳是全身十二經絡的運動，更同時運動了奇經八脈，對全身各臟腑均有裨益。現代亦有不少學者以科學方法研究太極的功效，同樣發現太極對多種病症有顯著的功效，結果令人雀躍。

但是，人之所以生病原因很多，如先天遺傳、生活環境、生活習慣(包括飲食、運動、作息)、心理因素等，單靠運動並不可能把疾病一一除去。如果堅持運動，有助增強體質，促進血液循環，減少生病，這卻是肯定的。

現將各方面對太極功能作出的研究及評價作一簡介

1 失眠

打太極拳要求學員全身放鬆，運用腹式呼吸。深度的呼吸使血液流通全身，並加強血液的含氧量。緩慢的呼吸使人全身鬆弛，進入潛意識的境界，故人能心平氣和，減少失眠，改善睡眠質素，易於入睡。

2 腰痠背疼

太極拳以腰為樞，以背為杻，運動任脈及督脈及有關肌肉的起止點。所以多練太極可使腰背肌肉充血，血液充沛肌肉便會軟化，減少腰背的痠痛及僵硬。

3 糖尿病

香港生活節奏急促壓力又大，市民往往忽略運動的重要性，加上日常生活中從食物中攝取過量的糖份及熱量，令體內積聚多餘的能量，故易患上糖尿病。

太極拳是一項全身運動，促進血液循環，消耗身體多餘熱量使體重受控，增加胰島素的敏感性，從而有效地降低血糖，病人可減少用藥(包括口服降糖藥或胰島素的劑量)，有些病人更可以完全除藥。

4 骨質疏鬆

科學家已證明，要預防骨質疏鬆，必須進行負重、有壓力或拉力的運動，如舉重、舉啞鈴。而太極拳需要學員維持某些動作於懸空狀態一段時間，亦屬於有拉力之運動，所以有助防止及改善骨質疏鬆的問題。

5 預防跌扑

許多老年人由於缺乏運動，關節退化或身形上肥下瘦，容易跌仆受傷，嚴重的更會引致骨折或流血不止，危及生命。練習太極令人馬步穩健，反應增快，身手敏捷，就算跌倒，亦容易作出快捷的反應，不易受傷。

6 腸胃問題

都市人生活繁忙，心情緊張多思多慮，容易造成肝氣犯胃，另外，香港人喜食生冷、肥膩、烤煎等食物，加上天氣潮濕，容易濕滯脾胃。打太極充分運動人的三焦，即軀幹，所有動作均以腰帶動身，以身帶動肩及肘與手，三焦內蘊藏五臟，即心、肝、脾、肺、腎，所以打太極能有效改善脾胃的問題。

7 肥胖

缺乏運動，食物多肉少菜、多油少素、多鹹少淡都是都市人致肥的原因。當吸入的熱量多於輸出時，脂肪積聚，人免不了會肥胖。缺乏運動，人易積水，變成過度肥腫。打太極可打通經脈，促進水液的代謝，有助發汗，減低身體中多餘的水份；太極拳可消耗身體的多餘熱量，從而達到控制體重的目的。

8 精神疲乏

一般人之所以精神疲乏，原因不外有三：

- 睡眠質素差。
- 血液循環差以致血不上腦。
- 身體濕氣重。

打太極可增加血中含氧量，改善血液循環，改善睡眠質素；並有助身體發汗，排出多餘水份。所以打太極肯定可以使人更精神。

9 手腳冰冷

太極運動能加強人體"內氣"的運轉(中醫認為氣為血帥，氣行則血行)，所以能使氣血流暢，疏通經脈。此外，有研究指出，太極運動深長柔緩的呼吸方式，可使橫膈膜上下活動幅度達原來的3至4倍，因此胸腔內壓力的變化也加大，心肺等內臟器官活動加強，可消除臟器瘀血，促進血液循環。據研究，練功時末梢血管大量開放、擴張，循環改善，四肢溫熱，所以練功日久可使面色紅潤，面部、耳廓、手指等淺層血管擴張；皮膚細膩光澤，瘢痕組織軟化、吸收；白髮變烏，秀髮再生。從血液成份來看，長期練功可提高血色素及白細胞水平。

10 老人癡呆

太極拳每一個動作均講求雙手雙腳的配合，左右手並用，陰陽互換，左右腳重心轉移，虛實互換，有效地促進左右腦的同時活動，提升左右腦的溝通，當左右腦充分溝通及協調，人的思考、分析及學習能力均會提升。近年更有人提出學習太極有可能減少老人癡呆的機會。

太極拳與中醫經絡學

太極拳是全身的運動，而楊式太極拳共有85式套路，均涉及雙手雙腳向上下左右舞動，開合有致，以腰為軸，力由足而膝而腿而腰，又由腰而背而肩而肘而腕，勁透指尖，這種運動有意識地在運動人體的十二條正經及奇經八脈，使氣血遊走全身，而無呆滯之感。

由於經絡聯繫人體體表與內臟，故經絡通暢與否可以決定人的健康，通過調節經絡可以調整臟腑的氣血不足或過盛現象，從而使人體健康。

現將十二條正經及奇經八脈的經脈循行路線，及有關臟腑及經脈的健康問題羅列如下，好讓學員了解，身體的每一個動作都與臟腑的健康均息息相關。

十二正經

一、手太陰肺經

- 經脈路線：起於腹部下連大腸，上由胸部經過手內側，走向大拇指，支脈與手陽明大腸經相接。
- 經脈不通可能引起的病症：咳嗽、氣喘、咳血、咽喉腫痛、傷風、胸部脹滿，缺盆部及手臂內側前緣痛，肩背部寒冷疼痛等症。

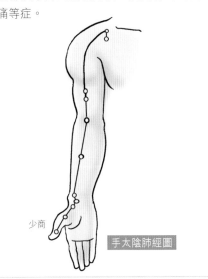

少商

手太陰肺經圖

二、手陽明大腸經

- 經脈路線：起於食指末端，沿着食指內側向上，經手外側，至脊柱下至缺盆，經肺部，下連大腸，另一支脈由缺盆，經肩頸部走向鼻翼，支脈與足陽明經相接。
- 經脈不通可能引起的病症：腸鳴、腹痛、泄瀉、便秘、痢疾、咽喉腫痛、齒痛、鼻流清涕或出血，本經循行部位疼痛，熱腫或寒冷等症。

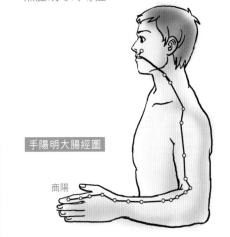

手陽明大腸經圖

商陽

三、足陽明胃經

- 經脈路線：起於鼻翼兩側，經過頭面頸部，支脈由頸至缺盆，胸腹部，及足外側，走向足二趾，足部支脈，與足太陰脾經相接。
- 經脈不通可能引起的病症：腸鳴、腹痛、水腫、胃痛、嘔吐或常有饑餓感、口渴、咽喉腫痛、鼻血、胸部及膝部等本經循行部位疼痛、熱病、發狂等症。

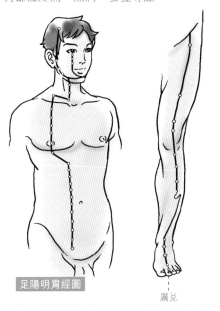

足陽明胃經圖

厲兌

四、足太陰脾經

- 經脈路線：起於足大趾末端，經過足內側，達胸腹部，及脅部，上行至舌下，支脈由胃上膈入心中與手少陰心經相接。
- 經脈不通可能引起的病症：胃脘痛、腹脹、反胃、噯氣、大便溏溏、黃疸、身體沉重無力、舌根強痛、膝股部內側腫脹、四肢發冷。

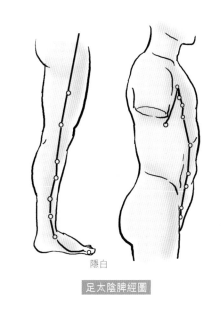

隱白

足太陰脾經圖

五、手少陰心經

- 經脈路線：起於心中、下膈、到小腸，支脈由心上咽，到眼部，另一支脈，由心上肺，達腋下沿手內側，至小指內側至末端，與手太陽小腸經相接。
- 經脈不通可能引起的病症：心痛、咽乾、口渴、目黃、脅痛、上臂內側痛，手心發熱等證症。

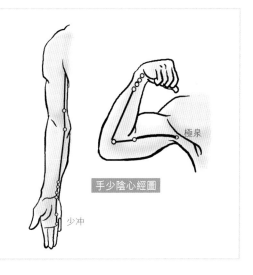

極泉

手少陰心經圖

少冲

六、手太陽小腸經

- 經脈路線：起於手小指外側端，經過手外側走向肩頸後部，入缺盆、入心、循咽下抵小腸，其支脈上達臉及耳旁，另一支脈由面部抵鼻至眼內角，支脈與足太陽膀胱經相接。
- 經脈不通可能引起的病症：少腹痛、腰脊痛引睪丸、耳聾、目黃、頰腫、咽喉腫痛，肩臂外側後緣痛等症。

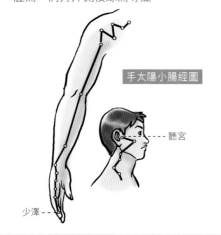

手太陽小腸經圖

聽宮

少澤

八、足少陰腎經

- 經脈路線起於足小趾下，斜向足心，經過足內側、胸腹部、頭部。最後挾於舌根部，支脈從肺出、絡心、入胸中，支脈與手厥陰心包經相接。
- 經脈不通可能引起的病症：咳血、氣喘、舌乾、咽喉腫痛、腰痛、水腫、大便秘結、泄瀉、脊股內後側痛，痿弱無力，足心熱等症。

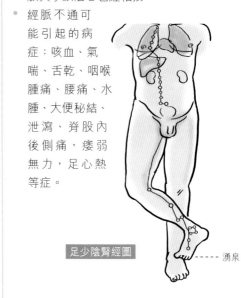

足少陰腎經圖

湧泉

七、足太陽膀胱經

- 經脈路線：起於內眼角，上額至頭頂入腦，下行至後頸部，經過肩胛，挾着脊柱到達腰部，向下通過臀部及足部，出於外髁的後面，至小趾外側端，與足少陰經相接。
- 經脈不通可能引起的病症：小便不通、遺尿、癲狂、瘧疾、目痛、見風流淚、鼻塞多涕、鼻血、頭痛、項背腰臀部以及下肢後側本經循行部位疼痛等症。

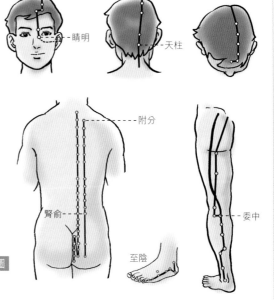

睛明

天柱

附分

腎俞

委中

至陰

足太陽膀胱經圖

九、手厥陰心包經

- 經脈循行：起於胸中，出心包、下膈、走胸腹部，其支脈，經過手內側，走向中指，另一支脈由掌中，走向無名指，與手少陽三焦經相接。
- 經脈不通可能引起的病症：心痛、胸悶、心悸、心煩、癲狂、腋腫、肘臂抽筋、掌心發熱等症。

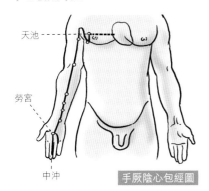

天池

勞宮

中沖

手厥陰心包經圖

十、手少陽三焦經

- 經脈路線：起於無名指末端，經過手外側達肩後部入缺盆，下達胸腹部，其支脈，由胸中上缺盆，上至身後至頰，另一支脈由耳後入耳中，出耳前由前走至外眼角，支脈與足少陽經相接。
- 經脈不通可能引起的病症：腹脹、水腫、遺尿、小便不利、耳聾、耳鳴、咽喉腫痛、外眼角痛、頰腫、耳後肩臂肘部外側疼痛症。

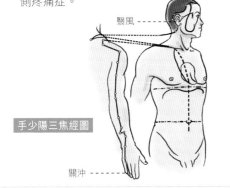

翳風

手少陽三焦經圖

關沖

十一、足少陽膽經

- 經脈路線：起於外眼角，向上到達額角部，下行至耳後，沿着頸部出走耳前，由頸部向下，進入後肩部，下行腋部，沿着側胸部，經過下脅部，沿着大腿外側，進入足第四趾外側端，其支脈從耳後入耳中，走耳前向外眼角，另一支脈由外眼角，撓面頰，下入頸後缺盆，另一支脈由足再入大趾上，與足厥陰肝經相接。
- 經脈不通可能引起的病症：口苦、目眩、瘧疾、頭痛、頷痛、外眼角痛、缺盆部腫痛、腋下腫、胸脅股及下肢外側痛、足外側發熱等症。

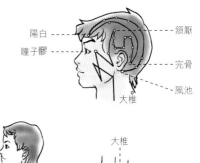

陽白

瞳子髎

頷厭

完骨

風池

大椎

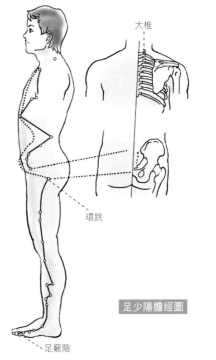

大椎

環跳

足少陽膽經圖

足竅陰

十二、足厥陰肝經

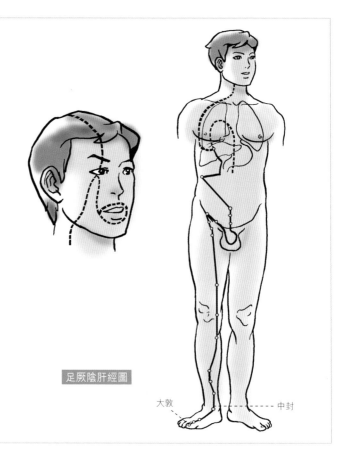

- 經脈路線：起於足大趾，經過足內側，上達小腹，分佈於脅肋，沿着喉嚨的後面向上進入鼻咽部及眼部，向上出於前額，與督脈會合於巔頂，其支脈由眼入頰，環口唇，另一支脈由肝上腦入肺，支脈與手太陰肺經相接。
- 經脈不通將引起的病症：腰痛、胸滿、嘔逆、遺尿、小便不通、疝氣、小腹腫等症。

足厥陰肝經圖

大敦　　　　　中封

奇經八脈

一、任脈

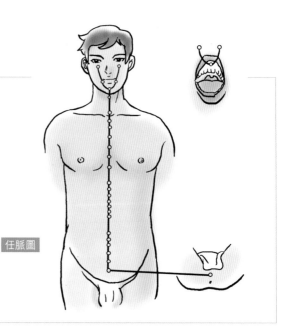

- 經脈路線：起於小腹內，下出於會陰部，向前上行沿着腹內，到達咽喉部，及下頜部至雙目。
- 經脈不通可能引起的病症：疝氣、帶下、腹中結塊等症。

任脈圖

二、督脈

- 經脈路線：起於小腹內，向後行於脊柱的內部，上達頸後，上行巔頂，沿前額下行至鼻及唇。
- 經脈不通可能引起的病症：脊柱強痛等症。

督脈圖

三、沖脈

- 經脈路線：起於小腹內，下出於會陰部，向上行於脊柱之內，沿着腹部兩側(與足少陰交會)，上達咽喉及雙目。
- 經脈不通可能引起的病症：胸腹氣逆而拘急。

四、帶脈

- 經脈路線：起於下脅肋部，橫行腰部一周。
- 經脈不通可能引起的病症：腹滿、腰部感覺冷凍如坐於水中，白帶。

五、陰維脈

- 經脈路線：起於小腿內側，沿大腿內側上行到腹部，與足太陰經相合，過胸部，與任脈會於頸部。
- 經脈不通可能引起的病症：心痛、憂鬱。

六、陽維脈

- 經脈路線：起於足外側上由大腿側，經脅後側，上肩，由頸至前額，再後行到頸項後，合於督脈。
- 經脈不通可能引起的病症：惡寒發熱、腰痛。

七、陰蹺脈

- 經脈路線：起於小腿內側，沿胸腹部，上頸部，與足太陽經和陽蹺脈相會合。
- 經脈不通可能引起的病症：多眠、小便不暢。

八、陽蹺脈

- 經脈路線：起於足外側，沿腿部外側和脅後上肩，過頸部上挾口角，進入內眼角，與陰蹺脈會合，再沿足太陽經上額至頭後部，與足少陽經會合於頸後。
- 經脈不通可能引起的病症：目痛從內眼角始、不眠。

太極與潛意識

人的腦電波大致可分4種：分別是 β、α、θ 及 δ。有很多人對腦電波有誤解，以為當我們處於不同的狀態，大腦只會呈其中一種腦電波。其實每當我們的腦電波處於不同的狀態下，大腦均同時產生四種腦電波，只是比重不一樣罷了。

當我們處於一個警覺性非常高的狀態時，我們的腦電波有很大的百分比是由 β 組成的，β 波讓我們對周圍產生高度注意力，並幫助我們作出決定。當我們進入一個輕鬆及清醒的狀態，α 便成了我們最主要的腦電波成份了，α 波是最適合學習的腦電波，它大大提高我們學習及閱讀的集中力，從而讓我們更有效地吸收外間輸入的資訊。當我們處於一個非常開放及極度輕鬆及富創意的狀態時，我們的主要腦電波便是 θ，θ 波亦是幫助我們將資料儲存作長期記憶的腦電波。最後是 δ，代表沒有做夢的熟睡狀態。

α 及 θ 狀態（或稱潛意識狀態）可提高我們的學習及思考能力。聽輕音樂 REKKI、巴羅克音樂（如貝多芬及莫札特）的音樂，熱水浴及運動，尤其利用腹式呼吸及放鬆的運動，如太極、氣功、打坐等易令人進入一個鬆弛又清醒的狀態，可維持2至5小時。

每當人放鬆，腦電波處於 α 波時，左腦就會放輕警覺性（左腦是潛意識思想的過濾和把關者），這時右腦的直覺、情感、創意力就能發揮出更大的作用。

根據 Ned Hermann 的 *Creative Brain* 一書中腦部主導論 "Brain Dominance Theory"，作者總括前人理論，加上實際的數據收集，作出對大腦各部分全面的剖析，包括思考、學習及處理問題各方面的功能。

左上部分功能	右上部分功能	左下部分功能	右下部分功能
邏輯的	整體性的	組織性的	人際關係的
分析的	直覺的	連續的	基於感覺的
基於事實的	整合的	有計劃的	動覺的
數量化的	合成的	詳盡的	情緒化的

一般人通常會集中使用右手或左手，而早在60年代末Dr Roger Sperry已確定了右手由左腦控制，左手由右腦控制的事實，此外，他亦指出左右腦各有其不同的職能。

左腦功能(主管身體的右半邊)	右腦功能(主管身體的左半邊)
速度/語言的	空間的/音樂感的
邏輯及數理的	識別圖形(面孔)
線性及詳細的	整體性的
線性及連續的	同時發生的
控制性的	藝術性及符號性的
支配的	感性的
世俗的	直覺及有創造力的
知識性的	較低調及平和
活躍的	精神上的
分析的	善於接受的
閱讀、書寫、命名	同步理解
次序是線性及連續的	知覺到抽象的格局
知覺到先後的次序	識別複雜的圖形

太極拳每一個動作均講求雙手雙腳的配合，左右手並用，陰陽互換，左右腳重心轉移，虛實互換，有效地促進左右腦的同時活動，提升腦的溝通。當左右腦充分溝通及協調，人的思考、分析及學習能力均會提升。所以近年有人提出太極能減少患上老年癡呆的機會。

打太極拳要求學員做到鬆、空、通。要做到鬆的境界不是易事，都市人思慮繁多，很難做到萬念俱寂，筆者建議可在行拳做預備式之前，先行自我催眠，即氣沉丹田，先集中精神，然後在腦海中緩慢地向自己發出指令，告訴自己現在慢慢地變成了一朵白雲在天空中飄浮；或變成一個浮球在水中蕩漾；又或是變成一朵棉花在空氣中飄蕩(學員可自我設定一個令自己放鬆的景象)。連續重複此指令5次左右，即

可進入輕度催眠狀態，亦即自我處於潛意識境界，然後開始行拳。此時保持呼吸自然，便可輕易放鬆，納入鬆、空、通的境界。即放鬆全身肌肉、關節以及心靈，倒空自己的意念思想，只集中意聚丹田，這樣才可做到通，即所有經絡暢通無阻。

在催眠時要注意以下幾點：

❶ 發出指令時要緩慢；

❷ 語言要低沉；

❸ 在重要字眼上加強語調；

❹ 加插停頓；

❺ 可加強圖像、顏色、聲音等元素；

❻ 用正面的指令，例如我是一片雲，我越來越放鬆；

❼ 在收息後可慢慢將自己引出此催眠狀態，例如說我現在越來越清醒，我由1數到5後會完全清醒。

輕度催眠，使學員更能放鬆。激發潛意識的正面力量，其好處包括以下幾項：

❶ 使記憶、信念、價值重新振奮；

❷ 使自主神經功能(非隨意肌活動)如心臟跳動、呼吸等，潛意識功能重新振作；

❸ 發展情緒自主能力，使人變得更快樂；

❹ 激發創造及想像的源頭；

❺ 使用意識學習回來的行為，轉化成自動的不需思考的行為，使意識有空去學習其他新行為。

　　人類頭腦的力量分為潛意識及意識，潛意識的力量遠超意識，科學家認為大部分人只發揮了少於百分之一的頭腦能力，就是因為我們只運用意識甚至連意識也只發揮了小部分。

練習太極是否會走火入魔

一般認為練習氣功中的靜功及外發功才會走火入魔，太極可以歸類為動功，所以十分安全，其實，如果練習時太在意呼吸，有可能導致氣悶、氣閉等走火現象。如果過於沉迷在太極拳的優美動作之中，亦有可能會入魔。所以，正確的練習方法尤其重要。

走火入魔源於道家的氣功學，道家認為人體是一個丹爐，可以用自己的意念練出長生的方法。

火，就是練功中所指的意念，用意念來掌握呼吸，就是火候。所謂走火，一般就是指運用強烈的意念，急重的呼吸，"烹練"不當而形成的偏差。

初練氣功者的通病包括：

急於求成	沒練多久就希望能練出真功夫，練出奇效，結果適得其反，欲速不達。
朝學夕改	頻換功法，見什麼就想學什麼，沒有根據自己的情況進行優選，亦沒有精專地堅持把一種功法練下去。
重形棄意	在練功中，過份注重一招一式的位置，而無暇顧及調息與調心，苦練多年而進展甚微。
動作過快	動作過快，不能使意、氣、力有效地結合，收不到氣功效應。
過份追求	練功中，突然出現幻景，信以為真，喜形於色，追視不放，以致出偏。
瑣事干擾	練功前不知將生活瑣事處理妥當，練功中時而解便，時而吐痰，時而身冷披衣，不得安寧，影響效果。
受驚無策	在練氣功時中途突然受到刺激或被驚嚇，毛髮豎立，恐懼萬分，又不會處理，引起全身長期不適。
意守過重	對於要求意守的部位，不是似守非守，而是死守死盯，造成神經緊張、勞累。
虎頭蛇尾	不重視鞏固練功成果，草率了事，致使前功盡棄。

古人認為火候有文火、武火之分。凡用微弱的意念，柔和的呼吸稱文火；凡用強烈的意念，急重的呼吸叫做武火。武火有發動的作用，文火有溫養的作用，這兩者在練功中必須靈活應用，交替運用，也要貫徹"練養相兼"的原則。如果只知道猛練，只知道發動，必然引起人體的進一步不平衡。中醫所説的"陰平陽秘"的局面被打破，以致引起一系列陽亢的情況。"亢則害"，輕者則氣沖致胸腹脹痛，頭脹重如箍；重者則內氣周身亂竄，或者外動不已，甚至有癲狂燥越的異常現象，弄得不可收拾。所謂魔，就是在練功中產生幻景，對幻景信以為真，而致神昏錯亂，燥狂瘋癲，甚至成為精神病。入魔是練功中最嚴重的偏差，是極少看到的。

古人認為入魔的主要原因是練己不純，就是在雜念尚未完全消除的情況下，強制入靜。而在入靜過程中，這種雜念又反映出來，化為各種幻景。基本上是練功者平時看到的、想到的、聽到的、期望的內容，也有部分幻景與練功者不純正的思想意識，不正常的慾望有關連。入魔，既是對幻景信以為真而形成。處理的辦法就是逆之而行，置之不信、不理。所以，任何氣功練習不當，都可能會引致走火入魔。

常見偏差

常見偏差或走火入魔現象包括：

頭暈頭痛	一因急於求成，二因呼吸用力不當、不勻，以致氣沖頭頂，血壓升高，出現頭部脹痛、眩暈。
胸悶胸痛	常見於呼吸時用力，呼吸間隔時間過長，以致憋氣，或練功時呼吸和動作不協調。
腹脹腹痛	常見於呼吸用力，人為地向丹田屏氣，或飯後練功。
腹瀉腹痛	練功時不注意環境條件，受到風寒，或受到有毒氣體的影響，或吃冷飲後練功，都會引起腹瀉、腹痛。
腰酸背痛	腰背部不夠放鬆，呼吸、意念、姿勢、動作不協調，也會發生腰痠背痛。

預防偏差

預防偏差應注意事項：

❶ 飯前半小時、飯後1小時內不能練功，以免氣行逆轉，出現腹脹、腹痛。

❷ 功前需排除大小便，使腸道通暢，膀胱放鬆，腹部鬆弛。這樣容易氣貫丹田，運氣流暢。

❸ 功後不可馬上喝冷水，否則會刺激腸胃，引起腸胃管的突然收縮，引致腸胃功能紊亂，產生急性腹痛、腹瀉等。

❹ 練功後不要馬上用冷水洗手、洗澡。人在練功時，大量的血液通過心臟流向肌肉皮膚，練功後突然受到冷水的刺激，皮膚、肌肉中的血管、毛細血管就會驟然收縮，使回心的血流量突然增加，加重心臟的負擔，影響心臟的健康。

❺ 在過度疲勞或劇烈活動以後，不能馬上練功，以免虛耗，或引起氣急胸悶，並導致不良的後果。

❻ 在暴風雨和雷鳴閃電時不能練功。練功時，人體內的生物電能會起很大的變化，大自然的雷鳴閃電將會對人體起有害的作用。

❼ 房事後不能馬上練功，以免虛耗真氣。

❽ 有嚴重內外傷出血時，避免練功。

❾ 空氣不暢或有有害氣體的地方不宜練功。

❿ 練功要排除"七情"的干擾，因喜則氣緩，怒則氣上，憂則氣結，思則氣鬱，悲則氣消，恐則氣下，驚則氣亂。練功前要心平氣和，和顏悅色，練功時才能達到心境清平，意氣合一。

糾正偏差法

　　如真的出現走火入魔現象，糾正的方法不外有兩種，一是練功者自己糾偏；二是由有經驗的氣功師給予糾正。兩者都能解除練功者精神和肉體上的痛苦。

自我糾偏法：

❶ 頭昏腦脹、泰山壓頂等症。全身由上往下逐漸放鬆，心領氣往下到湧泉穴。如此反覆行之，直到頭腦清爽時為止。練完後用大拇指按住左右的風池穴，兩手的中指同時按住太陽穴，旋轉揉動30~50次。

❷ 胸悶、心跳或氣脹橫逆等症。把意念放在兩手掌後腕橫紋上二寸的內關穴上，口中向外"噓"氣，吸氣時不去管它。如此反覆行之，胸悶和心跳等症自然就緩解了。

❸ 腹痛、腹脹、小腹悶熱等症。把意念放在兩側膝眼外下三寸足三里穴上，意守不動，呼氣長，意想病氣從這裏出去，吸氣不去管它，疼痛自然消失。

❹ 如果自我糾偏失敗，應立即找有經驗氣功師或醫師治療。

學習太極拳有感

中國武術博大精深派別繁多，但能經得起時代考驗而流傳廣泛者首推太極，而各派太極之中又以楊式太極易於掌握，老少皆宜，故學員眾多。太極成為最受歡迎的運動之一，主要是因為近幾十年特別強調其健身、養生的功效，而略過其技擊的優點。其實，縱觀太極的發展，其每招每式，均能擊人要害，是一種"以柔克剛，以靜待動，以圓化直，以小勝大，以弱勝強"的技擊術。

學習太極拳的較高境界是要"心與意合，意與氣合，氣與力合"，但要達到此種境界，非要經過長年學習及鍛鍊不成。而優秀的老師則要善於表達複雜的意念及動作，並能細心修改學員的動作及謬誤。所謂學拳容易改拳難，一般學員時常追求速成、易學、不求甚解。85式嫌太長，改為45式；45式還嫌長，又改為24式。希望在一兩個月之間便學成一套拳路。此外，亦有不少拳友學習以後不加練習，很快便把整套拳忘得一乾二淨。要真正學好太極拳，非要有恆心和毅力不可。筆者一年才學會楊式太極傳統套路85式的外形；三年才明白其內功心法；第五年才明白其整體內外配套的意義。

筆者在學習太極拳的數年之間，漸漸領略到太極的理念及招式與做人處世實有許多相關之處，願在此與各位分享。

太極生陰陽，陰中有陽，陽中有陰。陽主動，陰主靜；陽為工作，陰為休息；陽為男，陰為女。在生活中陰陽必須平衡，工作時工作，休息時休息，人才會健康。就社會而言，陰陽平衡方有助減少問題，如男多女少或女多男少，陰陽失衡，會影響婚姻配對，造成社會問題。

太極拳的每一個動作都以圓為度，人生何嘗不是圓融的好，人能做到面面俱圓，不起棱角，與人融洽相處，自然萬事順利。現代流行的"EQ"情緒商數指出：一個人的成就有多大，並不在乎他的"IQ"智慧商數，而在乎控制自我情緒的能力。

太極拳以四兩撥千斤，外表溫柔的套路，卻可克制強大的對手，其中道理不外乎是不與敵正面交鋒，而是以腰帶動身體改變對手發力的方向，使其失去重心而敗。太極以靜制動、以柔克剛，避實就虛，借力發力，主張一切從客觀出發，隨人則活，由己則滯。這套方法運用於辦公室，不是無往不利嗎？

太極主張動作不丟不頂，黏黏連隨，在對手出招之時，先不去作任何反應，反而是要去細心注意及緊隨對方的行動，然後配合自己的行動。這種知己知彼的方法，正是百戰不殆之本，無論應用於任何情況都十分有效。

太極最終要求學員做到鬆、空、通。即放鬆全身肌肉、關節以及心靈，倒空自己的意念思想，意聚丹田，這樣才可做到通，即所有經絡暢通無阻。

太極拳寓意包羅萬象，生生不息，人若能道法自然，達致天人合一的境界，當然可以活得更健康更快樂。

八段錦

　　"八段錦"一名最早出現於宋代洪邁著的《夷堅志》。宋代道教養身書,如曾慥輯的《道樞》等也記載有相類似的健身方法。所以一般認為八段錦始創於宋朝。現在流傳的站式八段錦是源於清代梁世昌所編《易筋經圖説》的附錄《八段錦》,但作者不詳。2003年中國國家體育總局把重新編排後的八段錦定性為"健身氣功"向全國推廣。

　　"八段錦"這個名字有兩層意思:一、表示這是一種集合多種練習方法的功法;二、源自一種名為"八段錦"的織錦,表示練習時動作連綿。八段錦是古代上等絲織品,用多種不同顏色的絲線編織而成。古人把這套動作視為袪病保健效果極好而又編排精練、動作完美的一套功法。此功法共分為八段,故名八段錦。"八段錦"功法簡單,只有八式,練習時佔地不多,又不需器材,可謂老少皆宜,而且對促進身體的血液循環效果很好,起效快而功效大,所以深受群眾歡迎。

　　如果讀者遇有膝患或足患,未能練習太極拳,可用"八段錦"代替,亦可起到強身之效。此外對於一些年事已高或缺乏時間的人,"八段錦"是一個非常好的太極拳替代品。只要持之以恆,定能促進健康。

1 雙手托天理三焦

相關臟腑 / 經脈
上焦、中焦、下焦、
心肺、脾胃、肝腎

作用
整體調理

2 左右開弓似射鵰

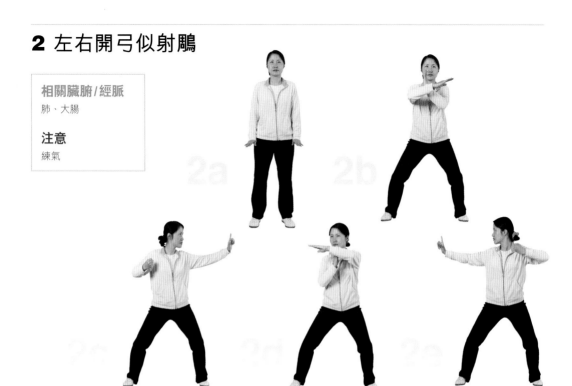

3 調理脾胃須單舉

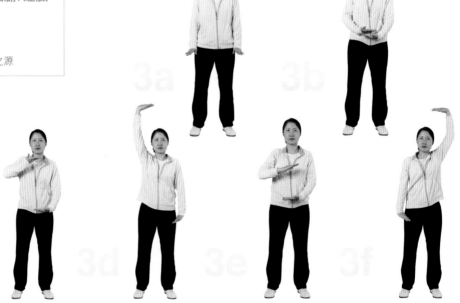

4 五勞七傷向後瞧

相關臟腑/經脈
任督二脈，（小周天）
周天通

注意
病不生，強身

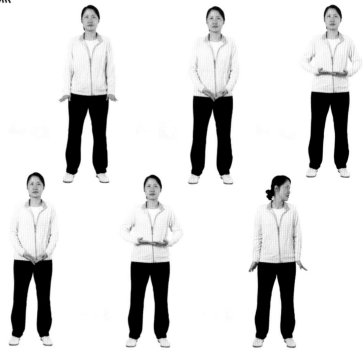

5 搖頭擺尾去心火

相關臟腑/經脈
腎、膀胱、心

作用
健身，強身

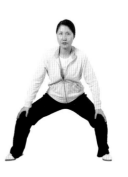

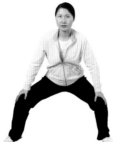

6 兩手盤足固腎腰

相關臟腑／經脈
腎(命門)，膀胱經，
帶脈

作用
練先天之本

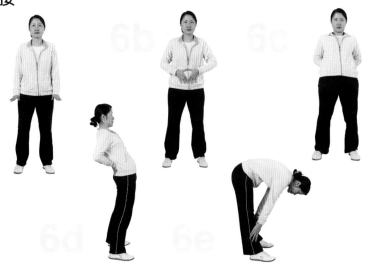

7 轉拳怒目增氣力

相關臟腑／經脈
全身

作用
練內氣，提神斂氣，
增力

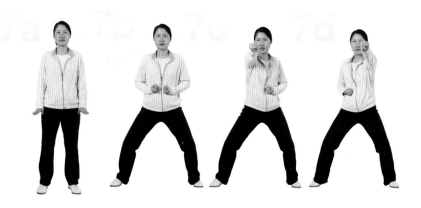

8 背後七顛百病消

相關臟腑／經脈
百會、足跟、大周天

作用
一呼吸一個循環，不
易生病，血脈通，氣
血充足